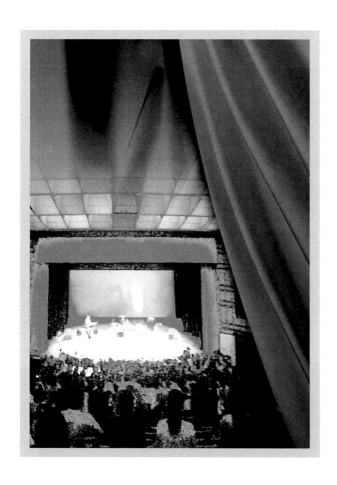

導演與演員一起工作

談「史坦尼斯拉夫斯基體系」運用經驗

朱宏章 著

自序　由創作到教學

　　人，一直是劇場藝術創作呈現所關注的重要題目。人，同樣也是戲劇教育工作中最為重視的任務。因此在排演場中探討導演或表演創作的時候，最經常討論的兩個焦點就是：我們得如何真正地呈現出人的各種樣貌？我們該如何成為一個更成熟的創作者？

　　身為一名導演與表演的教學工作者，參與劇場創作的積極目的，是為了回到課堂上與學生們分享創作經驗。個人持續參與劇場導演、表演創作多年，始終認為導演與演員的工作就如同一塊織布的橫線與直線，方向相反卻相輔相成。特別是導演的工作中，絕大部分的時間是在排演場中與演員們一起經歷，因此導演對演員的創作方法必須深入且熟悉。回顧二十世紀重要的導演論述，均有重要的篇幅討論與演員的工作，因此本書將以導演與演員的工作互動為書寫要項。以個人導演創作寫實劇《母親的嫁衣》、親子音樂劇《老鼠娶親》為例，並延伸探討導演創作理念、方法技巧、內容形式等相關題目，採「史坦尼斯拉夫斯基體系」（Stanislavsky's System）為主要創作學理基礎。

　　史坦尼斯拉夫斯基（Constantin Stanislavsky，1863-1938）一直是一個最關切演員工作的導演，他建立了成熟的寫實演劇方法，並且試圖探討表現風格化的演劇處理，「史坦尼斯拉夫斯基體系」的學說論述至今仍然是劇場創作的重要養分。論及演劇各式各樣風格表現之前，我們得先談談寫實演劇，這就如同學習處理風格化畫作

之前，必須先熟稔素描寫生的技法。若是將寫實演劇方法視為表現／非寫實演劇創作方法的基礎，就得對俄國劇場導演、演員史坦尼斯拉夫斯基於二十世紀初葉起所創建的「史氏體系」有所認識。我們確實有必要在經過一個世紀的時空變化之後，再次認識「史氏體系」在當今導演、表演藝術中之價值。這除了對創作者、教學者有所助益，更提供學習者重要的學習參考。

《母親的嫁衣》是一齣寫實戲劇，創作的出發就是以寫實演技的教學課程為開始。《老鼠娶親》則是一齣親子音樂劇，必須在寫實的基礎上考慮表現性的導演處理。以這兩齣戲的創作經驗為例，將可概括地討論導演素養、導演作品面對觀眾、導演如何呈現舞台世界、寫實與表現交融的導演手法、導演與演員互動等重要導演課題。除此之外，將整理出演員工作的要則與經驗，豐富導演與演員充分合作的可能。最後希望通過創作經驗的彙整，歸納出「史氏體系」對於今日導表演藝術教育的價值，畢竟經由創作而豐富教學是身為導演、表演教師的職責。由衷希望這些內容的整理歸納，能給予導演及表演學習者一些創作學習的方向。

本書能夠完成，得由衷地感謝給予過我導演與表演創作機會的所有戲劇團隊，以及鄭欣小姐提供的協助。

目 次

關於「史坦尼斯拉夫斯基體系」

一、回顧二十世紀劇場重要論述

　　當代劇場藝術已邁入了二十一世紀,在新世紀的步伐路徑,勢必繼續著前人走過的軌跡。隨著時間的推進,不滿足於現狀且致力於突破,正是藝術家們的共同特質。前人的成績除了讓後人承接之外,同樣也留下問題供來人進行審視。讓我們暫且回顧與當代劇場藝術最為緊密的、剛剛過去的一百年中的藝術家們的藝術遺產,可以發現在二十世紀劇場歷史中,許多藝術家們迸發出了奇光異彩。即便我們把時間僅擺放在剛走過的一百年,面對其中如此多樣不同的論述,究竟該如何從這風起雲湧的現象中歸納出當代劇場的重要課題,仍令我們感到猶豫。因為二十世紀整體的劇場現象所顯現出的,正是一個導表演藝術快速變化發展的年代。

　　無論在什麼時候,劇場藝術的工作者從未停止思考,該以何種方式繼續新的藝術試探。當代英國劇場導演彼得・布魯克(Peter Brook,1925-)在上世紀 60 年代末時,曾對如何引起世人正視戲劇工作所發出的一番談話,這也許恰恰能在此刻提供我們思路方向。布魯克如此表示:「我們唯一可行的是:查看阿爾托(或譯亞陶)、梅耶荷德、斯坦尼斯拉夫斯基(或譯史坦尼斯拉夫斯基)、格

洛托夫斯基（或譯葛羅托斯基）、布萊希特（或譯布雷希特）的論斷，之後把它們同我們現今工作的具體條件進行對比。[1]布魯克的建言是希望後繼的劇場工作者，在思索如何提高自身的創作方法時，不忘從這五位戲劇前輩的精闢見解中再度進行挖掘。之所以引述布魯克談話的理由有三：首先，布魯克本人對導演工作進行過大量的革新創造，至今仍備世界劇壇所矚目。其次，他所舉出的五人均已在二十世紀辭世，他們都對導表演藝術工作有過重大影響。再者，回顧五人的重要論述即便不能一窺上個世紀劇場藝術全局，也能夠得知其重要面貌的演變過程。

在布魯克所列舉的劇場大師中以其出生日期排序，其前後的年代順序為史坦尼斯拉夫斯基、梅耶荷德（Vsevolod Meyerhold，1874-1940）、亞陶（Antonin Artaud，1896-1948）、布雷希特（Bertolot Brecht，1898-1956）、葛羅托斯基（Jerzy Grotowski，1933-1999）。其中史坦尼斯拉夫斯基是在十九世紀已經歷創作的主要探索期，才在二十世紀初提出論述，其餘四人則都是在二十世紀中完成創作探索和論述的提出。若是以他們所提出的主要論述的形成時間來說，其先後順序為：史坦尼斯拉夫斯基——「史氏體系」（二十世紀初）、梅耶荷德——「生物機能學」[2]（二十世紀20年代前）、布雷希特——「史詩劇場」[3]（二十世紀20年代後）、亞陶——「殘酷劇場」（二十世紀30年代）、葛羅托斯基——「貧窮劇場」[4]（二十世紀60年代）。若是以最概括的二分法來看，史坦尼斯拉夫斯基和梅耶荷德，

[1] 《空的空間》93 頁。

[2] 又譯為「生物力學」或「有機造型術」。

[3] 又譯為「敘事戲劇」。

[4] 又譯為「質樸戲劇」。

屬於傾向就表演方法論述的發言，亞陶、布雷希特與葛羅托斯基，則更多傾向於對劇場演出形式的主張；另外，生物機能學（biomechanics）、史詩劇場（epic theatre）、殘酷劇場（theatre of cruelty）與貧窮劇場（poor theatre）乃屬表現象徵的非寫實演劇範疇，唯有最早提出的史氏體系是屬於寫實演劇的領域。

自十九世紀的 70 年代末以後，易卜生的劇作如《社會支柱》、《玩偶之家》、《群鬼》、《人民公敵》、《野鴨》等等，逐步地影響世界各地的劇作者，引領了寫實戲劇的發展與成熟。而在寫實戲劇的發展期間，「易卜生、蕭伯納、契訶夫以及其他的寫實主義戲劇作家都不得不各自以自己的方式面對他們所依賴的那些演員，或使自己適應、或與他們展開奮戰。」[5]因此寫實戲劇作家們的作品，直接或間接地影響了演員的工作，要求演員的表演方式不能再像以往明星炫技般的造作，而必須加以改變。同樣為了杜絕十九世紀中葉以來演員矯揉造作、明星制度各行其事的不良傳統，德國梅寧根劇團建立起由一人統籌演出的制度，讓現代意義上的導演工作得見雛型。梅寧根劇團曾數次帶著他們革新的演出作品巡迴世界各地，這使導演制度紛紛被世人所仿效，促進了現代劇場中導演位置的重要性。正由於十九世紀後期寫實劇作對演員產生的要求，與確立導演工作制度、引領演員創作等種種原因，造就了二十世紀初「史氏體系」的建立，以及之後的導表演藝術的高度發展。

其實莫斯科藝術劇院在推行「史氏體系」的過程裏，並不僅僅以寫實演出風格為滿足，劇院曾數度演出過象徵意涵的戲劇作品，如梅特林克的劇作《群盲》（1904）、《不速之客》（1904）和《青鳥》

[5]　《現代戲劇的理論與實踐（一）》13-14 頁。

（1908）等，以及漢姆森劇作《生活的戲劇》（1907）、安德列夫劇作《人之一生》（1907）。回憶起搬演《人之一生》的期間，史坦尼斯拉夫斯基在自傳中寫道：「當時有一種意見（推翻它是不可能的），說我們的劇院是現實主義的劇院，說我們只對世態劇感興趣，而所有抽象的、非現實的東西，彷彿都是我們所不需要的和達不到的。然而事實上，事情完全不是那樣。當時我對戲劇中的非現實的作品幾乎是非常之感興趣，並且正在探索著這種作品的舞台體現手段、形式和手法。」[6]正因為同樣的理由，莫斯科藝術劇院還曾邀請當時戲劇風格迥然不同，屬象徵派的戲劇健將英國導演克雷（Edward Gordon Craig，1872-1966）到院執導，以其劇場理念詮釋莎士比亞的劇作《哈姆雷特》（1912）。史坦尼斯拉夫斯基對非寫實戲劇的探索意願，還表現在以成立研究所來支持梅耶荷德的研究計畫[7]。梅耶荷德曾是史坦尼斯拉夫斯基的學生，一位極具才華的演員、導演。雖然他自始至終向世人表明，以身為史坦尼斯拉夫斯基的學生為榮，但他並不僅僅滿足於只成為一個寫實體驗框架下的演出者而已。

梅耶荷德認為，「戲劇藝術不是在進化，而僅僅是隨著時代的特質、時代的思想、它的心理、它的技術、它的建築、它的時尚的變化而變化著自己的表現手段。每一個時代都有自己的假定性的規則，如若要得到觀眾的理解，就得遵循這個規則。但不要忘記，這些假定性也是變化著的。」[8]梅耶荷德這段話中點明了兩個重點：

[6] 《我的藝術生活》376 頁。

[7] 史坦尼斯拉夫斯基為支援梅耶荷德實驗非寫實的演出方式，成立波瓦爾斯卡雅研究所。後因史坦尼斯拉夫斯基認為梅耶荷德步向歧路而告終。

[8] 《梅耶荷德談話錄》39 頁。

首先，是強調劇場中的假定性，也就是劇場中必須得加入表現的、象徵的手法設定，來增加劇場語彙的寬廣度，其理想是以劇場舞台手段與戲劇文學傳統對立；其次，是強調舞台表現手段的選擇應用，是為了時代性、為了與當代的觀眾並肩前進，以達當刻強烈有效的溝通。他在 1926 年導演果戈里劇作《欽差大臣》時利用結構主義式的舞台佈景，演員表演呈現出「生物機能學」訓練下的十足表現力，給予這個舊有的俄國經典劇作嶄新的詮釋，充分顯現了當代劇場手段對傳統戲劇文學的顛覆補充，該戲可說是梅耶荷德的最佳作品之一。

基於對表現象徵手法的強調先行，「生物機能學」要求下的演員必須有過人的身體與聲音訓練，以達外在表現力的可塑性與掌控性，來負擔導演各式想法和運用。梅耶荷德自述其創作口號為「假定性的寫實主義戲劇」，可見他並未全盤否定寫實戲劇。他主張演員從外在表現入手再由此進行內在體驗，這種外在形式先行於（重於）內在體驗的見解，充分說明要求演員著眼於導演的設計先於劇作家的設定。並且他還認為「理想的演員是演員／政論家，是不同於表現派、體驗派或情緒派的演員，要能夠引導被他鼓舞起來的觀眾。」[9]這些見解是與「史氏體系」以體驗為重、以劇作為先、視觀眾存於第四面牆之後的看法，是極不相同的。可以這樣說，梅耶荷德想要突破他所感受到的「史氏體系」的侷限而提出了「生物機能學」，來強調演員外在表現手段為首重條件的必要性，這將使得導演處理舞台表現的手段更為多樣，令導演的自主性更加提升。雖說演員因此被要求擁有高超的外在技巧，但容易導致演員失去創造

9　《論梅耶荷德戲劇藝術》7 頁。

的獨立性，失去了身為「人」的特殊性而傾向物化，流於成為導演
的運用工具。梅耶荷德的意見容易輕忽了演員是一個人、一個完整
的個體，因為除了外在身體造型之外，演員尚有其他的創作工具與
材料（如情感、智慧、思想、經驗、語言等等），並各自具有其獨
特的表達方法和效果，並不一定亞於外在身體的表現元素。正由於
這樣的原因，梅耶荷德的論述終究「無意，也不可能有意成為表演
創作的全能科學理論，而只限於有益的技術範疇之內。」[10]

　　與梅耶荷德幾乎同一時期展開創作實踐的布雷希特，同樣也反
對「史氏體系」的寫實體驗主張。為了打破寫實戲劇利用第四面牆
所建立起的戲劇幻覺，布雷希特的「史詩劇場」，力主營造起觀眾
在觀戲時的疏離感。而與梅耶荷德不同的是，布雷希特並非想突破
先輩的成績限制，反倒是承襲了德國表現主義影響與皮斯卡托的文
獻紀實戲劇的道路。皮斯卡托利用文獻紀實內容、敘事體方式來做
為劇場表達，目的是要直接喚起觀眾對政治與社會的思考，以獲得
劇場的社會教育價值。布雷希特的劇場目的並無二致，只是他不採
用文獻紀實內容而改采寓言的方式，不以真實表達真實、改以寓言
來顯現真實。簡單地說，目的同為教化改造社會，皮斯卡托用的方
法是以真實來對質，布雷希特則是採用寓言加以辯證。

　　為了以寓言在劇場中展開辯證，再達到以劇場裡的辯證來完成
社會改造，布雷希特是這樣談到他對演員的工作要求——「演員必
須展開一個情節，這個情節對他來說可能只是一個支架，他的感情
就依附在它上面，這就是所謂引向各種熱情的跳板。這個情節是不

[10]　《20世紀西方戲劇思潮》439頁。

可缺少的。它表現的是人類社會共同生活。[11]……演員必須設法在表演時同他扮演的角色保持某種距離。演員必須能對角色提出批評。演員除了表現表演角色的行為外，還必須能表演另一種與此不同的行為，從而能使觀眾作出選擇和提出批評。[12]」正因為布雷希特強調，應該重視劇場的社會教育功能，而在此基礎上向演員提出了演員與角色並存的表演狀態，強化了在搬演角色時的演員個人意識和其社會責任。若換個角度來看，單就提高演出時的演員個人意識並賦予角色之外的解釋、致使深化觀眾接收演出厚度的此一目標，這對演員來講，成為是另一種創作的可能，可藉此提高演員演出技能、豐厚表演層次的創造鍛鍊。雖然布雷希特批評了史坦尼斯拉夫斯基的演員，為了體驗情境製造幻覺而妨礙了觀眾的理性判斷，但他還是肯定過「史氏體系」的價值與進步，他的演員在排練時期仍得經過體驗角色的歷程。可以說，史坦尼斯拉夫斯基和布雷希特，「他們是從不同的方面提出了演員與觀眾之間的相互作用問題。同時兩位藝術家都認為戲劇演出的任務就是真實地反映現實。」[13]或許我們可以這樣看待——在演員的表演必須同重外在技術與內在情感的前提下，梅耶荷德相較於史坦尼斯拉夫斯基時，梅耶荷德選擇了外在技術；而在演出面對觀眾時必須同重教育價值與藝術感染的前提下，布雷希特相較於史坦尼斯拉夫斯基時，布萊希特選擇了教育價值。

　　與梅耶荷德探尋演出藝術上的新追求、布雷希特重視戲劇的社會教育功能不同，亞陶所倡言的「殘酷劇場」，更多的是自身獨特

[11] 《布萊希特論戲劇》227 頁。

[12] 《布萊希特論戲劇》262 頁。

[13] 《斯坦尼斯拉夫斯基與布萊希特》104 頁。

精神樣態的展現，與個人天才世界觀的投射。以他所創作的劇場作品的數量和質量來看，在眾多藝術家中並不見特出，雖說「阿爾托（亞陶）並不是一位優秀的導演，他至少是一位優秀的戲劇理論家。」[14]對亞陶而言，世界是包裹著殘酷的謊言，這是他對生活最為直接的體會。他倡言的「殘酷劇場」並不是指在劇場中表現出殘酷事件本身，而是要透過各種手段的震驚、衝擊和警告，來清醒觀眾原被現實生活假象所蒙蔽的意識，進而發現這個世界一直真實存在的殘酷本質實像。並且，這些殘酷面貌事實上長久深存於每一個人內心的隱晦角落。亞陶說過：「如果戲劇想恢復它的必要性，就應該將愛情、罪惡、戰爭、瘋狂中的一切歸還我們。我們想使戲劇變成一種人們可以相信的現實，它引起心靈和感官的真正感覺，彷彿是真實的咬囓。」[15]他認為劇場遠比生活更能展現真實，因此他的劇場不是營造藝術美感的場域，而是一個發現世界殘酷本相的場所。他希望人們可以經由劇場中的直接震撼，得以重新審視生活的實質進而淨化提高己身；一如瘟疫所給予世人的痛苦與驚恐，在痛苦與驚恐之餘，進一步促使人們產生勇氣力量繼續面對它，繼續面對那個始終瘋狂殘酷的生活。

可以說，亞陶意識到他所身處的世界是瘋狂的，他自己也被瘋狂所折磨，其生命最終的十年泰半在精神病院中度過。「他是其時代一個不同凡響的人，集演員、導演、預言者、瀆神者、聖者、詩人、瘋子於一身，其想像之豐富超過了他在戲劇上的實際成就。」[16]正因為有著如此別於凡人的特質，他敢於否定戲劇裡的理性思維和純

[14] 《20世紀西方戲劇思潮》326頁。

[15] 《殘酷戲劇——戲劇及其重影》81頁。

[16] 《荒誕派戲劇》242頁。

粹藝術美感上的追求，而強調在劇場中應該訴諸人們感官與心靈上的猛烈撞擊。亞陶拒絕了劇本和作家的主導、否決文字的必要性，而強化由導演來進行組合揭示演出意象的職責。亞陶同時否定語言的可靠性，並企圖擺脫西方理性主流思維對身體行為造成的束縛，認為人的身體聲音的表達必須是自由且直接的。因此他完全無法滿足寫實流派下那種臣服於劇作、受到理性約束的演出方法，「受斯坦尼斯拉夫斯基教學法訓練的演員『受到合理動機的束縛』，而阿爾托（亞陶）式演員則認為『最高藝術真實是不能證明的』。」[17]「殘酷劇場」中的演出，必須對觀眾造成有力的撼動與直接的回應，該方式是通過對觀眾生理感官的直接施壓、進而觸及精神，這才能顯示劇場的真正魔力。正為了摒棄理性的約束，亞陶因而要求演員的身體行動、聲音話語必須發展出形而上的符號式的表現樣態，經由此非理性的方式來震動觀眾的感官與心靈，企圖完成魔法般、儀式性的劇場目標。他的劇場理念，顛覆了西方戲劇中長久以來為求藝術成績的種種創作手段，這些見解促成了日後劇場演出的變革，許許多多的劇場後輩在他的預示下繼續實驗，葛羅托斯基就是其中的代表性人物之一。

葛羅托斯基曾經過「史氏體系」的薰陶[18]，「無論是在劇團／實驗室的經營、表演技藝的鍛鍊、編導手法的琢磨方面，他都受惠於斯坦尼斯拉夫斯基甚深」[19]，並且還對梅耶荷德的論說十分欣賞。但他日後對演員工作進行探索的路徑卻不和這兩位俄國戲劇家

[17] 《現代戲劇的理論與實踐（二）》164 頁。

[18] 1951-1955 年，葛羅托斯基曾在波蘭克拉科的戲劇學院修習表演。後赴莫斯科研習導演一年。

[19] 《神聖的藝術——葛羅托斯基的創作方法研究》29 頁。

一致,他走的是趨近於亞陶的路線[20]。雖然葛羅托斯基認為亞陶僅空有理念,缺乏一套可行的方法,但「貧窮劇場」所取得的成績,可以說是對亞陶未能親力實踐的理念的進一步落實。葛羅托斯基之所以提出「貧窮劇場」,其前提之一,是因為劇場面對著新興的電影、電視日益擴張的強大威脅。對於電影電視作品影響而帶來的強勢挑戰,劇場工作者唯有強化「演員當下演出」這項影視藝術無法取代的條件,才能繼續保有自身的獨特性與存在價值。因此「貧窮劇場」理念,把戲劇中的元素一一刪減(如劇本、燈光、服裝、佈景、音樂等),僅保留演員與觀眾的觀演關係當作唯一的主題,致力於對演員工作的深度開發。葛羅托斯基期待演員在劇場中,「拋棄他平日的假面具來揭示他自己,使觀眾有可能採取同樣自我省識的過程。」[21]他談到他的理想演員必須敢於公開迎戰他人、突破自己的制約、勇於獻出己身,面對觀眾演出不是一項展示自己成績能力的表演,而是一種謙卑誠懇的自我呈現。且經由這種演出要求的訓練途徑,演員必得趨近非宗教意涵上的「聖潔」。據此,「貧窮劇場」的演員訓練方法高度要求身體能力的鍛鍊,這並非為了累積身體能力,而是要去除身體的制約障礙。因為葛羅托斯基認為,人的身體已經長久蓄積各種慣性與觀念,正因為有了這些制約條件,致使身體無法自由真實、精神意識長期昏睡,唯有透過訓練去掉身體的制約才能自由有機,演員的心智狀態才能提高與真正地覺醒。也唯有通過覺醒、聖潔演員的舞台呈現,才能有機會與觀眾交流對話,令觀眾經歷真正自我省識的過程。

[20] 葛羅托斯基在〈他不完全是他自己〉文中,談及「殘酷劇場」是個可供選擇的方式。見《邁向質樸戲劇》80 頁。

[21] 《邁向質樸戲劇》24 頁。

　　葛羅托斯基談道：「藝術不能叫一般的道德戒律或是宗教教條所束縛。但演員面臨了兩個極端的選擇：他可以出賣、踐踏那化為人身的真我，淪為藝術特種行業的『肉類』，或者，他可以奉獻出自己，道成肉身。」[22] 雖然葛羅托斯基認為藝術不能被宗教束縛，但我們從他的見解中似乎可以讀出，他看待演員工作具備著猶如宗教式的精神信仰。簡言之，他所探尋出的演員演出狀態，是一種在過程中自我奉獻的宗教式情操；演員的道路，就是成為一個真正完整聖潔的人的成道之路。或許，葛羅托斯基在未滿四十歲正值創作巔峰之時，就宣布停止劇場中的藝術創造工作，之後餘生的時間均潛心在研究計畫裡，正是由於他的這種想法所致。可以發現，葛羅托斯基自年少起就對東方性靈哲思有著極大的嚮往，這直接指出了他個人生命中最重要的課題核心。「貧窮劇場」的論述乃建立在他探求人的性靈源頭的根本出發上，在日後的實踐中曾經把藝術創作與性靈追求相互結合，但這二者終究漸行漸遠……劇場創作最後成了他追求性靈的過程，或說是其完成自我修行的階段性工具。

　　我們概略地綜觀五位大師的重要論述──史坦尼斯拉夫斯基整理出己身與眾多藝術家的創作經驗，使「史氏體系」成為了闡釋劇作的寫實表演的基石。梅耶荷德否定劇作權威而主導追求新的演出形式，其「生物機能學」促進了演員的外在表現技術的提高。布雷希特的「史詩劇場」強調出對觀眾的社會教育責任，他要求演員在擔任角色時得同時論斷角色。亞陶否定理性思維中的種種侷限，基於他的個人特質發展出訴諸身體感官的「殘酷劇場」。葛羅托斯基經由個人對生命源頭的探尋，而在「貧窮劇場」理念中強調演員

[22] 《神聖的藝術──葛羅托斯基的創作方法研究》62 頁。

身為人的完整性。可以發現在二十世紀中的劇場變革,有以下幾個重點:一、由劇本主導劇場展演,轉為由導演統馭展演,進而強調出演員為主體的不可替代性。二、觀眾與劇場的互動關係,被深入探討多樣應用。三、在寫實的基礎上,表現象徵的非寫實手法高度盛行。尤其是導致對身體觀念的前進、劇場空間運用的改變。四、東西方各式文化的劇場觀逐漸交融作用,大師們多曾借鏡東方演出形式。五、各家之言皆有其相互影響的歷史因果。六、藝術家的個人特質和生命經驗,直接影響其劇場觀念的解釋。七、表現象徵派別的藝術家們皆與史坦尼斯拉夫斯基的見解對立,但多未能完全否定「史氏體系」的價值。可以說,寫實戲劇藝術的成就累積,為非寫實劇場藝術提供了重要養分。

上述的整理自然無法涵蓋二十世紀劇場主張的全貌,因為仍有許多變化發展,直至現今仍然持續著。大陸戲劇學者孫惠柱,將布魯克提的五位大師中的史坦尼斯拉夫斯基、布雷希特、亞陶三人的論說,稱為現代戲劇的三大體系,並談到其他「多數傑出的戲劇家都從這三大體系中多方吸收營養,兼收並蓄,力圖自成一家,但最終還是跳不出三大體系織成的這張網。還有一些人在三大體系之間轉來轉去,不時改變風格,直到最後才選定一個方向。」[23]而這些現象又與前述歸納不脫關聯,事實上這些發展變化乃是劇場前人所留下的影響傳遞。我們要考慮的正是如何適時地加入現今的時空因素,再次考慮我們此刻所面臨的觀眾,以及挖掘導演與演員的創作方法,繼續融合寫實和表現手法的前進。這正是當代劇場導演接續前人遺產的重要任務。

[23] 孫惠柱〈現代戲劇的三大體系與面具/臉譜〉,見《戲劇藝術》2000 年第四期 57 頁。

　　葛羅托斯基曾經這樣提出：「我們認為演員的個人表演技術是戲劇藝術的核心。」[24]他並將戲劇定義為──「產生於觀眾和演員之間的東西。」[25]葛羅托斯基大膽地裁減了戲劇中的種種元素，僅留下演員與觀眾兩項，並在此基礎上進行一系列對演員工作的探討。而事實上，他一直以演員的導師、或說其親密夥伴的身分看待著演員；他所表現出的工作影響，可以說正是導演的姿態，並以此始終伴隨著演員進行表演藝術的探索。那麼，葛羅托斯基正以其自身的工作行動來說明，他並未將導演此一元素屏除在他自己所定義的戲劇之外。布魯克在著作中曾給戲劇下過一個公式、一個等式，他認為：「戲劇＝Rra」[26]這三個字母代表 Repetition、representation、assistance 的縮寫，布魯克還藉由法文對此三個詞彙，做進一步延伸，衍生解釋成為──「排練和重複、演出和再現、幫助和參與」的意涵。中國大陸戲劇學者童道明據此論及：「實際上，也就是強調了導演、演員、觀眾三要素。」[27]因此我們可以這樣認為，導演與演員的工作關係極其密切，二者在劇場藝術的創作形成過程中、與直面觀眾的演出當刻，尤其關鍵。

　　當我們對導演、表演創作及其教學工作進行思考時，我們不得不提起俄國戲劇家史坦尼斯拉夫斯基及其「史氏體系」的建言。史坦尼斯拉夫斯基於二十世紀初葉起，逐漸具體形成其體系的建構，並留給後人相當可觀的演劇理論著作。史坦尼斯拉夫斯基一直是個演出實踐家、探索家，更是一位劇場的教育家。他致力於對劇場工

[24]　《邁向質樸戲劇》5 頁。
[25]　《邁向質樸戲劇》23 頁。
[26]　《空的空間》152 頁。
[27]　童道明〈重讀《空的空間》〉，見《空的空間》中譯本 175 頁。

作者懇切發言，他所予以後人的經驗，其完整性與可操作性實非他人所能比擬。隨著當代劇場藝術中導表演創作的日益豐富變化，這個領域始終歡迎更多人才的湧現參與，而學校的劇場藝術教育正擔負此一重任，為劇場創作領域輸送各項人才。當代劇場藝術教育的主要課題之一，就是如何在現今創作環境與人才教育培養之間進行銜接，這正是劇場藝術教育的價值所在。然而藝術教育是否全然等同於藝術創作呢？藝術教育與藝術創作究竟有何異同之處？這是所有劇場藝術教育工作者，在暫離創作舞台進入教學課堂的時後，直接面對的首要問題。而劇場藝術的教學者得如何在眾多劇場工作先輩們的大量遺產中，擷取出藝術創造的共通法則與方向？又如何將之具體地連結己身的創作心得，再以此向學生進行傳達？基於對前述內容中的種種問題思考，就讓我們從史坦尼斯拉夫斯基與其「史氏體系」談起。

二、史坦尼斯拉夫斯基與「史氏體系」的建立

俄國劇場藝術家史坦尼斯拉夫斯基，他一直是一位對演員盡心的導演、一位對舞台執著的演員，對他而言這兩項工作始終是一體、不能分割的。他正是一位不折不扣的劇場人。在他自傳性的著作《我的藝術生活》中，我們可見到史坦尼斯拉夫斯基如何回顧了己身的藝術道路。他以「倔強」來形容自己孩童時期的重要特質；或許，這也是他能一直持守舞台工作的另一個重要原因。史坦尼斯拉夫斯基的幼年家庭充滿著藝術氣氛，自童年起他便接觸偶戲、馬戲、戲劇、歌劇等等的演出。在他的少年時光中，並不僅僅滿足於身為台下的激動觀眾，他還與兄妹們及其他家庭成員組成演出，親

身體驗舞台。史坦尼斯拉夫斯基於書中提起他久遠的孩童記憶中，最為深刻的一次印象——他在三、四歲時便初次登台，在家庭式的聚會中參加了活人畫《一年四季》演出，擔任冬季一角。在該演出時，他不顧成人的警告而自覺該在台上正確行動，便將木片扔進真正的燭火中，而令演出最後以著火慌亂告終。他如此描繪對這事件當時的印象：「一方面是由於成功，由於能夠有意義地待在台上和做出動作（行動[28]）而感到愉快，另一方面是由於失敗，由於處在愚蠢的無動作（行動）狀態和無意義地坐在觀眾面前而感到不快。」[29]著火意外的結果固然破壞了演出，但這個年僅三、四歲的孩童「直覺」卻十分寶貴。這足以說明，為何史坦尼斯拉夫斯基在日後的實踐中，他一直歌頌人的「天性」、「直覺」，並強調表演時得「合乎邏輯順序地行動」；並最終能夠持續修整發展出該體系於晚期所主張的「形體行動方法」。

　　史坦尼斯拉夫斯基於十九世紀 70 年代末，年僅十餘歲的他便正式開始登台擔任角色，緊接著在 80 年代初即開始了他的導演嘗試，（雖然他自稱直至 1891 年在托爾斯泰的劇作《教育的果實》演出時，才第一次任導演工作[30]）。此後，導演與表演的工作幾乎佔據了他全部的生活。他自 1888 年起領導莫斯科藝術文學協會，逐步有計畫地探索劇場藝術。爾後，他更重要的成就是在 1898 年與另一位俄國戲劇家丹欽科，共同創建了直到他辭世時仍掛心的莫斯科藝術劇院。史坦尼斯拉夫斯基與丹欽科在籌建莫斯科藝術劇院之

[28] 原文譯為「動作」易傾向說明單一的姿態；舞台上的行為通常是一系列的過程，故補充為「行動」。這個補充將陸續出現在全文中。

[29] 《我的藝術生活》9 頁。

[30] 《我的藝術生活》160 頁。

前,曾有一次長達十八個小時的晤面,為劇院的建設奠定了基礎與共識;此次會晤被史坦尼斯拉夫斯基喻為「意義重大的會晤」[31]。莫斯科藝術劇院成立後所展現的傲人成績,被形容是「使莫斯科成為現實主義運動的新中心,在隨後的年月裡,它是滋養世界各地的現實主義演技及導演理論與方法的源泉。」[32]

史坦尼斯拉夫斯基從事表演工作的初期,有過直接對著名演員進行模仿、純粹追求外部逼真近似的過程,把外部形象的表現技巧當成是創作的首要重點;之後他漸漸重視起演員內在情感的傳達力量,並以此替代早先對外部技巧的追求,進而對演員該如何把握真情實感進行反覆思索實驗。在他曾創造的眾多舞台形象中,他談到扮演易卜生劇作《斯多克芒醫生》(即《國民公敵》)的經驗,這是他為數不多的稱心愜意的角色之一。他說:「我從直覺出發,自然而然地、本能地達到內部形象,抓到他的一切特徵。從直覺出發,我也達到了外部形象,它是從內部形象自然引申出來的。」[33]他還進一步提到:「甚至在脫離開舞台的時候,只要採取了斯多克芒的外部舉止姿態,我心裡便會湧現出曾經產生過這些舉止姿態的情感和感覺。角色的形象和情感有機地變成我自己的東西了,或者更確切地說,我自己的情感變成斯多克芒的情感了。這時我體驗到做為演員所能體驗到的最大愉快,那就是在舞台上說出別人的思想,使自己從屬於別人的情感,把別人的動作(行動)當作自己的動作(行動)去做。」[34]史坦尼斯拉夫斯基的這番話,準確地說明了演員扮

[31] 《我的藝術生活》215-222 頁。
[32] 《現代戲劇的理論與實踐(一)》101 頁。
[33] 《我的藝術生活》292 頁。
[34] 《我的藝術生活》293 頁。

演角色時裡外合一的至高境界。日後他投入不停歇的探求，為演員們能通過方法抵達這種境界而努力。史坦尼斯拉夫斯基對表演工作的實踐持續到了晚年，他最末一次登台是 1928 年為了慶祝莫斯科藝術劇院成立三十週年的活動，再次參與契訶夫劇作《三姊妹》的演出，後因身體欠佳，不得不中斷他鍾愛的的演員生涯。但他在餘年的時間中，仍以導演、師者的身分，時時刻刻與演員同在。

同對表演的探索一樣，史坦尼斯拉夫斯基在導演的道路也有過轉折。具代表性的例子之一，是德國梅寧根劇團給予他的影響。在欣賞過梅寧根劇團至莫斯科的演出後（導演克隆涅克的作品），史坦尼斯拉夫斯基大感震動並且深受啟發，之後曾一度朝著導演專制的方向前進。他談道：「我竟喜歡起克隆涅克的沉抑和無情來。我摹仿他，久而久之也就成了一個專制的導演了，而後來許多俄國導演又像我摹仿克隆涅克那樣來摹仿我。結果就出了整整一代專制的導演。」[35]然而他從未否定梅寧根劇團所給他的感動，只是帶著這個現象所生成的問題，繼續思考導演的職責。在他後來的導演工作中，史坦尼斯拉夫斯基又回到對演員本身的關注，他感到「導演能作很多事情，卻遠遠不是一切。主要的東西是掌握在演員手中的，應該幫助他們，首先應該指引他們。」[36]正因為他的敢於吸收他人、勇於自我檢視的精神，而獲得了如此的評價——「起初，史坦尼斯拉夫斯基是梅寧根鏡框式舞台的信徒，接著變成一位摹寫的現實主義者；他將劇院貢獻給新的作家[37]，並且超越了現實主義，進而再

[35] 《我的藝術生活》157 頁。

[36] 《我的藝術生活》155 頁。

[37] 例子之一，史坦尼斯拉夫斯基曾鼓勵支持梅耶荷德所進行的研究計畫。

發現了戲劇藝術的基本源泉。」[38]史坦尼斯拉夫斯基在自己的生命尾聲，仍帶領著莫斯科藝術劇院的演員們排演莫里哀劇作《偽君子》；還尚有其他歌劇的導演計畫。這些戲在他逝世之後，仍由後人導演依循他所擬定的導演計畫接續完成工作，為紀念他一一上演。

即便我們簡略回顧史坦尼斯拉夫斯基走過的藝術道路，就能發現他一直關切的焦點──劇場舞台。他是一位劇場人。無論是演員或導演的工作位置，他始終堅持為劇場而不懈努力。正因為這樣的精神態度，他留給後人豐富的劇場藝術遺產與其珍貴經驗。在今日，我們雖已無緣親見他的導演和表演作品，但我們仍可從他所留下的眾多著作中，領略他驚人的創作軌跡。劇場史上不乏同樣發散過光彩的多位導演、演員，但像他親筆寫下如此多藝術理論與創作心得著作的藝術家卻乏善可陳。這真是難能可貴的。晚年的史坦尼斯拉夫斯基除了持守舞台實踐，更急於親自把終生的實踐經驗予以系列地撰寫編輯成冊，可惜他的著作計畫，未能在他年盡之前一一完成。雖然如此，他所留下的諸多心得和建言，至今仍然明晰有力，這畢竟是其畢生的結晶，一位長者的殷切教誨。史坦尼斯拉夫斯基所留下的遺產，仍然將是當代劇場藝術工作者的重要資源。

史坦尼斯拉夫斯基確實是一位不折不扣的劇場人。不僅是因為他擁有導演、演員的職業工作身分，更表現在他對劇場創作的熱情態度上。他善於仿效吸收他人、勇於自我檢視實驗，並不斷從挫敗與欣喜的循環中，尋找更佳的藝術創造途徑。這一切都是為了呈現出更動人的劇場作品。對他來說，劇場不僅是藝術成績的展現，儼

[38] 《西方名導演論導演與表演》499頁。

然已成為信仰一般，劇場是他自我實踐的場域，並與世界對話的最佳憑藉。因此在他的眼光之中，演員將會成為要求自我提升的完善美好個人，導演將得成為熱情反應週遭世界的虛心觀察者。史坦尼斯拉夫斯基本人的藝術道路，正是一個最佳的示範。

史坦尼斯拉夫斯基除了是一名劇場藝術家之外，他更是一位劇場教育者；不但親身參予了培育劇場後繼人才的講課工作，他更在晚年時將其多年的創作經驗心得逐一地寫下，編纂成為體系理論著作留給後世，這正是「史坦尼斯拉夫斯基體系」之中鮮明的教育價值。我們可以這樣認為，「史氏體系」的成形是以其個人的實際創作與教學實踐的雙重工作經驗，慢慢累積、修正歸納，逐步發展而成的演劇體系。這絕非是書齋間中單純的理論發想，他的體系理論是完全具有可操作性的經驗論述。

回顧十九世紀末至二十世紀初的劇場歷史，當時的西方劇壇盛行著演員的明星制度，令那時後的劇場創作氣氛受到不良的影響。以法國的狀況為例，「由於創作淪為烘托明星的陪襯，劇作家完全成了明星的奴僕，佈篇謀局均為明星考量，根本不去思考何為戲劇之本，只要能博得明星的首肯便心滿意足，藝術早就飄到九霄雲外！如此情形之下，十九世紀末二十世紀初的法國戲劇創作之萎縮、墮落便不難理解……」。[39]在同一時期前後的俄國劇場情況，也有著近似的現象，「所有俄羅斯的舊型劇場只是一種因襲的、刻板的、照例形式的手續：首先，導演和演員，在排演一個劇本之前，從來不討論劇本的主題思想，也不共同研究人物。其次，在排演的

[39] 宮寶榮〈19世紀末至20世紀初法國戲劇中的明星現象——從莎拉・伯恩哈特到莎夏・吉特利〉，見中央戲劇學院學報《戲劇》2003年第2期42頁。

時候，最初一個階段，主要演員通常是不來的，他們的角色都由助理導演來代排。其餘的演員也只是手裡拿著劇本，聽著導演的指揮……漸漸地，地位走熟了，台詞也背下來了（通常總是在很短的時間以內就背下來了），於是，名演員才來排戲。她或者他，經過自己私下的準備，台詞已經按照自己的口味背誦得爛熟，並且對這場戲或那場戲怎麼演法，已經胸有成竹，現在只是到排演場來證實一下而已……這樣的排演結果，使觀眾只能欣賞戲劇的情節，和明星演員的個人表演技巧。演員有時候也許能創造出一兩次有血有肉的人物來，但大多數都是不真實的。」[40]在當時，西方這些帶有濃厚明星氣息的演員工作方式，與整體排演成效不良的環境，都令史坦尼斯拉夫斯基感到不滿與困擾。正是這樣的劇場歷史背景，促使他思索正視演員工作應有的紀律與嚴肅性。其「史氏體系」即是在如此的背景原由之下，為去除演員明星式的、浮誇矯飾的演出積習，而逐步地建立形成起來。

「『史氏體系』的直接形成，開始於 1906-1907 年間，即當他第一次從國外旅行（演出）歸來的時候。」[41]當時的史坦尼斯拉夫斯基，由於感到自己在演出時的日益僵化的傾向，而有了這樣的感言：「我想弄明白，先前的那種創作喜悅到那兒去了？我最初創造這些角色時所賦予它們的內在內容，和久而久之這些角色在蛻化過程中所形成的外部形式，彼此間有著很大的距離，有如霄壤之隔。」[42]史坦尼斯拉夫斯基此處所遭遇的創作低潮，可以說是演員在經歷長時間的舞台演出後所極易遇見的問題。除了為解決自己的

[40] 《焦菊隱戲劇論文集》408 頁。

[41] 《斯坦尼斯拉夫斯基談話錄》4 頁。

[42] 《我的藝術生活》348 頁。

創作困境之外,加上當時西方劇場演員中充斥著長時間以來所形成的重外在表現、重裝飾性的表演風氣,以及匠氣刻板傾向的劇本風格漸興,因此,他開始致力於建立表演時保持情感自然、鮮活的體系準則。值得一提的是,莫斯科藝術劇院曾在十九世紀末至二十世紀初,連續排練演出了契訶夫(Anton Chekhov,1860-1904)的《海鷗》(1898)、《凡尼亞舅舅》(1899)、《三姊妹》(1901)、《櫻桃園》(1904)等四部劇作,這有助於「史氏體系」的形成。莫斯科藝術劇院的藝術家們,無論是演員扮演契訶夫筆下的人物、或導演面對其劇作風格時,都必須高度挖掘角色、劇本的內在精神實質。後人談論契訶夫與莫斯科藝術劇院的創作影響時認為,史坦尼斯拉夫斯基「早期進行的契訶夫戲劇的導演處理和演員創造工作中,所明顯地流露出來的那種基本傾向,現在已經有了進一步的、更大膽的發展,而成為具有理論根據的原理了。」[43]契訶夫式的獨特劇作風格,可以說直接地提供「史氏體系」在二十世紀初期逐步形成的助力。

史坦尼斯拉夫斯基曾明確表示他所整理出來的演員技術,並不是要製造演員的靈感本身來傳達舞台情感。而是要避免強制情感的「做戲的自我感覺」,是為了讓創作的靈感自然地降臨、以達到在舞台上的情感流露,建立起正確的「創作的自我感覺」。因此,他是這麼談到他想找出的方法:「即使不能一下子掌握它,那麼,難道不可以從一個部分一個部分著手,即用各個元素慢慢來構成它嗎?假如必要的話,就一個元素、一個元素單獨地鍛鍊,有系統地通過一系列的練習來鍛鍊好了!」[44]史坦尼斯拉夫斯基在其體系

[43] 《契訶夫與藝術劇院》273-274 頁。
[44] 《我的藝術生活》352-353 頁。

中，所論及體驗與體現的系列元素，包含了肌肉鬆弛、感官接受、造型表現力、發聲吐詞、語法語調、潛台詞、視象創造、舞台注意、交流、情緒記憶、速度節奏、假使想像、行動（形體、語言）、規定情境、心理生活動力（智慧、意志、情感）、單位與任務、邏輯與順序、真實感與信念、貫串行動、最高任務、心理活動線、形體行動線、舞台自我感覺、性格化、演員與角色的遠景、控制修飾、個性、舞台魅力、道德紀律等等。這些元素在講授時做了序列的區分，但是在實際操作時，更多的是元素間彼此的相互作用而非完全各自獨立存在。

　　演員得對體系諸元素深入認識把握，加以長時間持續不懈地實踐積累。「史氏體系」的作用是幫助演員經由體系諸元素的反覆操作，了解並掌握到元素與元素間的相互關連，進而達到「有利於靈感產生的土壤，也就是能使靈感更經常和更樂意地降臨到我們心靈中來的那種氣氛」[45]。即是到達所謂的「創作的自我感覺」。斯坦尼斯拉夫斯基日後一再地強調，所有的元素不但在進行表演創作時是無法切割獨立的、並且在表演時絕對不該再意識到它，演出時演員應該把自己交給自身的創作天性。然而重點是，當演員因為種種因素流於外在虛假、不能立即進入所謂「創作的自我感覺」時，通過「史氏體系」的提醒修正，可以幫助演員再回到正確的演出狀態。對培養訓練學生演員的授課來說，將「史氏體系」中列地、循序漸進的元素練習運用到學習階段，尤其更能顯現出該體系逐步養成的教育訓練特質。史坦尼斯拉夫斯基一再要求演員（尤其是學生演員），必須藉由體系來健全演員應有的自我修養。之後再以此為基

[45] 《我的藝術生活》352 頁。

礎，碰觸如何從劇作中進行角色創造的各個過程，並在角色形成的過程裡，運用體系諸元素來幫助完成呈現角色的目標。

　　事實上，在「史氏體系」推展應用的初期並非是順遂的。首先，史坦尼斯拉夫斯基遭遇到莫斯科藝術劇院同儕的冷漠對待，致使合作關係生變，接踵發生的就是他個人從推展受挫中而生的強烈自我質疑。所幸史坦尼斯拉夫斯基由於倔強堅持的個性，仍然持續修正檢討，他並未因此放棄對體系的推行實驗。他轉而將實施體系的工作放到一批青年演員學生身上，慢慢地見到了成果、吸引了眾人的關注，進而獲得丹欽科的肯定支持，爾後並將之再次放到莫斯科藝術劇院的道路方針上，最終得到劇院中演員們的接受。史坦尼斯拉夫斯基的一段話令人玩味，他說：「我想一下子就得到他們[46]的完全承認也是不對的，不能要求有經驗的人也像我的學生們那樣去對待新的東西。青年人的未經觸動的處女地能承受你種入他心靈中去的任何東西。當時我所尚未究明的、混亂的、模糊的東西，卻受到了演員們的嚴厲批評。我本來應當為這種批評而高興，接受它，但我所固有的倔強和缺乏耐性，卻妨礙了我在那個時候正確地判斷事實。」[47]我們經由上述的話可以得知，史坦尼斯拉夫斯基是個懂得自我檢視的師者，一項難能可貴的教育者修養；還可以此發現，他指出體系的學習必須及早落實在初學階段，即在年輕學生身上更容易達到成效。

　　在眾人接受了該體系之後，史坦尼斯拉夫斯基尚極度憂心一件事——「更要壞得多的是，演員和學生當中有些人接受了我的術

[46] 指當時莫斯科藝術劇院的演員們。

[47] 《我的藝術生活》411 頁。

語，但並未對它的內容加以檢視；或者他們只是經過腦子，而不是通過情感來了解我。他們不明白，我給他們講的東西不是在一個鐘頭或一晝夜之內就可以領會和掌握的，需要系統地、實際地、也就是經年累月地、一輩子經常不斷地來研究，把所領會到的東西變為習慣的東西，不再去想到它，而讓它自然而然地出現，即演員的第二天性。」[48]他在此以教師位置所發出的學習提醒，這正是操作和修習該體系者得銘記於心的警語。其實不單僅是面對「史氏體系」，對待藝術學習過程中碰觸到的任何論述方法，也同樣需要長時間帶著情感予以實踐，並要懂得時時加以理性檢視。史坦尼斯拉夫斯基本身即是以長時間親力親為的累積實踐，對其學生與信仰者做了一個最佳的修養示範。

　　幫助演員能於角色創造期間，找出外在行動之於內在情感的作用關係，之後可以在表演時通過正確合宜的行動、將情感真摯自然表露，是史坦尼斯拉夫斯基學說晚期的主要重點之一。我們可以看到，他自身經歷過重視外在性格模擬、後走向專注內在情感的經營，又經思索內在情感掌握的不確定性、再次從外在形體行動入手，而確立晚期的「形體／心理動作（行動）方法」。此一過程說明了體系的探索變化，這萬不可僅以發生過矛盾或簡單的階段結論視之。因為史坦尼斯拉夫斯基的探索過程，同時說明了每一個表演者通往成熟的軌跡。深入了解這個過程，等同檢視並回答了在培養青年演員步向成熟的過程中，種種可能遇見的階段性問題，這對於學校的演員培養教育工作十分重要。

[48] 《我的藝術生活》411-412 頁。

　　必須強調，史坦尼斯拉夫斯基所建立的體系並非是他個人所發明的成果，它是史坦尼斯拉夫斯基根據其所處世代世界各國的傑出演員、和前輩藝術家的共同創作經驗，加上自己的具體實踐和一批批演員的參與，最終所歸納總結而成的。史坦尼斯拉夫斯基自己談道：「我們所學習的東西，一般人稱為『史坦尼斯拉夫斯基體系』。這是不對的。這個方法的全部力量就在於，它不是由任何人想出來的，不是由任何人發明出來的。體系屬於我們心靈的和形體的有機天性本身。」[49]確實，「史氏體系」的構建並不是一項發明，而是對演員／人的創作天性規律的整理發現。發現整理工作是一項偉大的工作，就如同達爾文整理發表「進化論」論及物種自然演進規律的重要性。史坦尼斯拉夫斯基的體系歸納，也在劇場藝術領域具有同等的價值。這使得劇場中的演員、與演員關係密切的導演，更能深入明確舞台展演創作所依循的基礎規律。史坦尼斯拉夫斯基曾不斷地強調，他的「史氏體系」並不是一個完整無缺的個體，他同樣需要後繼者的發展補充！正如他接續前人的藝術經驗一樣。「史氏體系」的可貴就在於，它把長時間被演員自身所輕忽的表演法則的整理工作，給予以了創造性歸納，為後人繼續討論累積演出方法建立起一個重要的開端。其中明確的教育性和傳承性兩項特點，是今日看待「史氏體系」時應該特別認識的。

[49] 《演員自我修養第二部》360 頁。

寫實劇《母親的嫁衣》導演經驗

一、導演作品與觀眾的交流

　　《母親的嫁衣》是跟大開劇團的合作。一開始與大開劇團的合作計畫並不是以演出為目的，而是寫實演劇訓練的表演課程，一個為期一年的演員訓練計畫，那時候我分別定了前期與後期的主要教學目標。前半年最主要的課程目的是希望演員能以自己的名義，在被觀眾觀看的狀況下正確地執行舞台上的行動。這個目標跟史坦尼斯拉夫斯基在要求演員初階的訓練目標是一致的。簡單地講，就是還不涉及到詮釋文本的角色功課，只是把如同生活當中合乎邏輯的行動正確地擺放到舞台上，演員學習隱身在第四面牆裡頭，讓自己可以合乎規定情境自在行動，即學會舞台行動的正確執行。我要求大開團員在前半年課程的最後呈現，就是大開劇團於 2004 年演出過的《呈現本》。《呈現本》的故事是從演員自我的生命經驗取材，跟一個重大的情緒記憶有關。我根據他們最初呈現的原始故事再做一些調整，譬如增加某些角色或刪除某些情節，經過結構後在舞台上呈現，所以演員扮演的其實是跟自己生命經驗幾乎是一致的人物。當然，他們也試著去扮演別人故事中的其他人物。那時候工作的重點是，他們在舞台上的行動是否合乎邏輯，彼此的交流是否正

確，情感記憶的恢復是否真實，以及能否穩定地再現。學習「史氏體系」諸元素的操作是前期訓練工作的主要目的。戲劇學者王友輝在《呈現本》的劇評中提到：「以《呈現本》演員紮實的表現來看，導演對於演員們的引導更形重要之處，在於表演觀念的釐清與情感細節掌握方法的啟發，所以演員才能一如脫胎換骨似地，精準掌握住內在情感衝突和角色扮演的深耕。」[1]

　　到了後半年開始接觸文本的角色，主要目標在完成角色的創造。所以怎麼把前期已經可以掌握的那些能力，現在得放到角色身上，這也就是「史氏體系」論及的，演員在學會當眾展現自己、以自身為出發之後開始給他們角色，學習角色功課與角色創造。因為大開劇團的演員女生多男生少，所以我勢必要找一個女性角色居多的寫實文本，而且女角又要都能夠有表現的篇幅。所以我想到了日本劇作家橋田壽賀子寫的劇本《結婚》。我們做了一些時空上的改編詮釋，一開始的原因其實很簡單，因為大開劇團在那個時期處於營運遇到障礙的階段，劇團如果再找不到新的支持資源進來，他們可能就必須結束劇團運作。所以當時的製作經費是很有限的，如果按照原本的文本設定演出的話，將有一場戲是婚禮前的準備，角色必須穿上日本傳統的和式結婚禮服，那麼製作服裝和舞台在經費上將直接遇到困難。那時候想到的解決方式是可以跟婚紗公司合作，舞台則盡量就地取材，所以我們最終決定改寫更動時空的設定，由《結婚》成為《母親的嫁衣》。

　　導演創作的題材與形式被確定下來，也就決定了這齣戲主要溝通的觀眾群。導演可以努力拓展觀眾群，但很難無所不包，所以說

[1]　93 年 8 月 25 日《民生報》文化風信新藝見。

雅俗共賞是一個不容易的境界。也可以這樣講，看任何一齣戲時觀眾本身就會進行他自己的解讀，劇場並不是一個統一大家思想的地方，每一位觀眾都會去反應自己的生活經驗，進行他自己的欣賞創造。所處的生命階段也會有所不同，可能在某個時候因為自己的心境，聽到一首歌會很感傷或很快樂，可是等到那個階段過了，再面對同一首歌也許那樣的心情已經改變。觀眾對戲也是如此。與其揣測的觀眾的理解和需要，創作者還是要先顧及自己創作意圖的明確。自己發現我近期導的戲都跟家庭有關、與母親有關。這其實也反應出我個人跟我母親的關係，對我來講那是一個重大的影響跟課題。自己學表演以後回頭去整理檢查自己，才發現我其實受我的母親影響很大。《母親的嫁衣》談犧牲、談家庭中的愛和壓力，因犧牲所衍生出一體兩面的愛跟壓力，在自己身上在友人身上常常可以見到。導演必須處理一個深有所感的議題（無論是親身經驗或觀察生活而來），這才是最可以支持創作前進的理念。

從演技課程開始，經過《呈現本》到《母親的嫁衣》，我同時思索著教學面對學員、與創作面對觀眾的關係。一旦從課堂習作成為正式的公開演出，身為導演，勢必得面對導演作品與觀眾的交流。事實上，任何藝術作品莫不需要欣賞者的參與，唯有通過觀賞的參與反饋，藝術所蘊藏的價值與力量才算真正的成立。無論劇場藝術的演出形式如何變遷演進，其最終目的，就是為了尋求與觀眾見面、與觀眾建立互動交流的最佳方式。若是失去觀眾的參與，劇場的價值意義則蕩然無存。

法國著名的雕塑家羅丹（Augeuste Rodin，1840-1917）談到藝術的效用時這樣表示：「人們把財產、富貴也都稱為有用之物，而不知它們只能助長我們虛榮，刺激我們的慾望，非但無益，而且有

害。至於我，我稱為有用的，是世上一切能增進我們的幸福的事物。可是世上再沒有比幻夢與默想更能使人幸福的了。這是今日的人們所遺忘的真理。[2]⋯⋯而藝術並不限於精神的享樂，並予人以生命的意義。它使人懂得他的運命，換言之，即悟到生命之來源。[3]」羅丹對藝術之效用所提出的見解，今日看來，確實值得二十一世紀當代人們再次深入思索。他所論及藝術能夠供給人們幻夢和默想的幸福感受，在劇場當中，似乎更是這樣的一個神奇場域。正因為「戲劇不僅是人類的真實行為最具體的（即最少抽象的）藝術的模仿，它也是我們用以想像人的各種情況的最具體形式。」[4]而透過此種對人類生活最為直接描繪的藝術形式，更能對生命現象的種種發問，給予直接有力的回答。因此，予人奇想歡快且詠嘆沉思，並在其中觸碰生命意涵的探尋，這正是劇場導演對觀眾應有的職責。

　　經由羅丹的談話引申，導演作品對觀眾產生的價值作用，至少表現在兩方面：一為提供幻夢和默想的精神享樂──即「娛樂」，二為予人以生命意義而領悟生命來源──即「教育」。英國導演克雷直接地談到同樣的見解，他提到「劇場是在兩種不同的方式中影響人們的，它既給人們以教育、又給人們以娛樂。」[5]我們就以劇場中的娛樂和教育兩項功能著眼，可以知道劇場藝術所能發揮的理想作用，就是人們常常說起的「寓教於樂」。然而要完成寓教於樂的目標，並不那樣輕易就能達成，原因在於提供娛樂、給予教育這兩種目的對劇場工作者來說，其創作態度上存在著一定程度的差

[2]　《羅丹藝術論》251 頁。
[3]　《羅丹藝術論》253 頁。
[4]　《戲劇剖析》13 頁。
[5]　《論觀眾》277 頁。

別。一旦強調提供觀眾娛樂的需求，往往導致劇場工作者揣測觀眾的意圖需要，令自己的位置屈從於觀眾之下；若是強化給予觀眾教育的思想，容易使得劇場工作者耽溺於己身的優越，讓自我的態度凌駕在觀眾之上。因此由娛樂、教育二樣目標著手所引發的不同創作心態構成了矛盾，而這種依從觀眾或是引領觀眾而產生的創作衝突，正是劇場導演在創造期間經常面對的課題。一旦作品傾向討好觀眾而選擇娛樂價值，將容易缺乏深刻的意涵；若是側重於啟迪觀眾的教育作用，作品則難免顯得生硬乏味。為了避免這樣的問題發生，英國導演克雷進一步形象地描述，「一台完美的演出既不應當使觀眾面部肌肉繃得很緊，也不應當使觀眾面部肌肉鬆垮；既不應當使腦細胞收縮，也不應當使心弦收縮。一切都應當使觀眾處於舒適自如的狀態。」[6]為了讓觀眾在看戲時達到身體與精神上的舒適自如，就必須在劇場演出中不偏頗於娛樂或教育任何一面，需求得二者的合一，完成笑聲與歎息聲兼具、真正寓教於樂的劇場氣氛。

《母親的嫁衣》分別有 2005 年、2006 年兩個演出版本。談到劇場中之於觀眾的教育、娛樂的比重處理，相較之下第一個版本的劇場氛圍處理上比較愁苦，焦點多放在這些人物身上的為難苦處，強調人物要在完成自我的追求與考量為家人的犧牲間取得平衡；第二個版本把這些東西的強調減輕一些，增加一些生活中應有的輕鬆與幽默，讓觀眾有機會在這一分鐘感傷，下兩句話就發出笑聲。其實這不是為了取悅觀眾，而是我覺得那更像是生活樣態，人在生活中當重大情緒發生後本能地會適時尋求紓解，這同時也讓觀眾的情緒能適時釋放。以導演的目的來說，悲喜交集更能襯托出悲喜段落

[6] 《論觀眾》280-281 頁。

各自的顏色。舉一個例子說明，當家中的三妹決定要跟那個家人見都沒有見過面的華僑男友結婚，而且立刻就要離開家、離開台灣，媽媽自然有一個很重大的挫敗感。覺得這個女兒在做什麼她都不知道，特別是她期待三女兒未來當醫生賺錢養家、接棒家裡的經濟，這個重要期待又落空，加上心疼女兒立刻要到一個完全陌生的國外環境而替她擔憂。那場戲是沉重的，在一開始媽媽是不能夠諒解這個三女兒。小妹的老公已經進入了這個家庭，在原本的劇本當中只是交代他在場，因為這是一個家族聚會，這本來是要慶祝老三今天醫生資格考試放榜的家庭聚會。在後來的排戲過程當中，我希望當媽媽、大姐跟三妹的劇烈衝突結束，媽媽、大姐終於在極度為難的情況下願意接納老三的決定之後，突然讓小妹的老公很激動的哭出一聲。看到這樣的一個男性角色，突然間有一個情緒的宣洩點，觀眾很適時地發出笑聲的。我覺得那個表現是幫助我呈現對生活的理解，即便事情是很困難但我們還是悲喜交集以對，本來就是一件最自然不過的事了。更重要的是，這樣也表現出小妹老公與這個家庭的融入程度。

再談劇場藝術中娛樂和教育的結合，導演在考量觀眾因素的創作心態上，萬不可為了要娛樂討好觀眾而矮化自己，也不能為達教育啟示觀眾而膨脹自身。重要的是，導演必先對觀眾抱持合宜自在的創作態度。此種合宜自在的創作態度其實就是一種分享，如同友人間的對等分享。分享著創作者的經驗與深刻體悟，這將對觀眾產生啟發；分享著創作者的技藝與奇思妙想，這將使觀眾感到歡快。除了在創作期間劇場工作者應保持對觀眾的合宜態度之外，在劇場展演的演出當刻亦是如此。史坦尼斯拉夫斯基說過：「在我的藝術中，觀眾不知不覺地成為創作的見證人和參加者，他們被引進在舞

台上所進行的生活的深處，並且相信這種生活。」[7]史坦尼斯拉夫斯基希望觀眾參與創作並見證他所建立的舞台世界，是以一種不知不覺的方式完成的，這正是不予強制而使觀眾感到適切自如。以演員的工作為例，當演員「扮演虛構世界中的一個角色，自己進行實際生理上的行動，從而產生直接的能量變化。而觀眾則是因舞台上演員的演出，促使自己的內心世界進行活動，從而形成能量變化。」[8]因此，演出者的狀態是在展演的當刻引領著觀賞者，唯有通過劇場工作者自身合宜自在的展現，觀眾在劇場中方能自如地接收啟示與歡快。導演和演員無論是在為觀眾準備排演的創作態度上、或是面對觀眾進行演出呈現的當刻，抱持自然自在的分享態度，確實是最終令台上台下良好交流的最佳選擇。正如表演藝術雜誌總編輯黎家齊看過《母親的嫁衣》後寫道：「在看《母》劇時，觀眾可以在演員真實的情感帶領下，放鬆地隨著文本融入劇情，鏡射演員的情緒起伏，暢快的一起與角色笑或泣，甚至連劇中人端上來的飯菜，都可以讓你感到飯香四溢。」[9]

當我們思考導演作品之於觀眾存在何種作用的同時，不如反問現今的觀眾是為了什麼而走入劇場？試著去回答這個問題，也許更能提供導演發現當今劇場存有的價值。回顧戲劇在人類歷史中的發展，它一度是極其輝煌的一頁。以古代希臘時期為例，戲劇曾是全民參與的節慶活動，更是人們集體探索人與自然、人與天命間重要關係的表現。當時的觀眾乃以參與節慶、完成集體意識所需而走入

<div style="font-size:smaller">

[7] 《演員自我修養第一部》251 頁。

[8] 《論觀眾》307 頁。

[9] 《表演藝術雜誌》95 年 9 月份總編輯的話〈寫實主義——劇場界的乖乖牌？〉。

</div>

劇場。隨著人類歷史的推進，人們從關注人與自然的關係轉而更關注人與人之間的關係，戲劇逐漸著重表現人與國家、人與社會的相互關係。群眾進入劇場，在其中討論國家社會的定義，並尋求個人自身之定位。漸漸地，隨著近代人們的自我意識與個人主義的日趨強調，時至今日，劇場彷彿成為了劇場藝術家們展現自我所感悟的世界的場所；同時，觀眾也漸漸為了滿足個人的感官和精神的需求而走進劇場。這其中，還存在著兩項因素值得考慮，一為電影電視帶來的挑戰，二是日趨商業取向的劇場生態。葛羅托斯基與亞陶等人，都曾因影視作品對劇場的衝擊而間接地發展出其劇場論述。值得玩味的是，無論是貧窮劇場或殘酷劇場皆未成為當今劇場的唯一主張，當今的劇場藝術仍然與影視藝術並行持續地發展。劇場，令台下觀賞者與台上演出者完成當下唯一一次的生動交流，足以說明劇場藝術中難以取代的特殊性。

　　劇場藝術就是以表現人生的多樣、且觸動觀者當下的感官和感動，讓觀眾願意走進劇場。劇場導演以具體的時間、空間為前提條件，轉化有限的時空成為無限時空可能之藝術意象，更能滿足現今觀眾驚艷與想像的需求。葛羅托斯基曾說過，劇場該關心的是一群「特殊的觀眾」，這群觀眾並非由其社會背景、經濟地位或教育程度所決定，而是「真正有精神上要求的觀眾，通過他們真誠的希望與演出相對照來分析他自己的人。他是經歷著自我發展的無盡歷程的人，他的不安不是一般的，而是指引他尋求有關他自己的真我和生活的使命。」[10]葛羅托斯基在此對觀眾的選擇要求和關切，這個標準同樣要求著劇場導演，也可以說是對劇場作用的崇高要求。而

[10]　《邁向質樸戲劇》30 頁

從觀眾的參與來看，同樣也增進了台上演出者的提高，幫助了創作的完善。大陸表演藝術家李默然曾談到，「由於觀眾不斷地參與創造，演員才能體驗到人物最準確的情感，才能找到表現人物最好的形式。演員到角色的『變化』過程，千百次演出，就有千百次不同的『體驗』。到了舞台上，就多了上千面『鏡子』，這就是觀眾。」[11]觀眾步入劇場，正是給予台上台下直接往返交流、相互激盪提高的機會，對觀眾與演出者來說，這都是彌足珍貴的。

英國歷史學家湯因比（Arnold Toynbee），從歷史觀點論及藝術的消長時的一段話值得我們參考，他談道：「藝術是把在邏輯上不相容的必然與自由這兩個範疇加以結合與協調，而這種曖昧性恰恰是一個藝術作品能夠超越誕生它的社會，對人們的生活發生影響的關鍵所在……本土藝術與外來藝術用不同的形式表現同一個現實，其較量的結果就取決於哪一種形式更能滿足人們普遍而永恆的精神需求，而不管這些人碰巧生活在什麼時空中。」[12]湯因比所論及的是藝術的價值、本土藝術與外來藝術的競爭規律，其中強調指出，藝術必須「滿足人們普遍而永恆的精神需求」。這是劇場導演該銘記於心的良言，這句話同樣適用於被商業氣氛所籠罩左右的當代劇場。想要挖掘出今日人們普遍而永恆的精神需求，劇場工作者自身必須更加深入人群、深入當代生活。對導演而言，這毋寧是一種在生活中的修持鍛鍊。劇場導演在深入生活後確有所感的基礎上、在寓教於樂的對等分享氣氛中，其舞台作品與觀眾間將形成良善正面的當下互動，這將能滿足人們普遍而永恆的精神需求，相信

[11] 《李默然論表演藝術》115 頁
[12] 《歷史研究》407 頁

多數的觀眾更願意為此進入劇場。導演必須發掘生活、表現生活，傳達出當代社會中人們共同的共鳴，並善於發揮劇場獨有的藝術魅力，觀眾將因此而需要劇場。

二、呈現舞台世界

　　《母親的嫁衣》創作了兩個版本，2005 年首演的版本設定在民國六十餘年，2006 年再度演出時則改為民國七十年初，空間就設定在台中的眷村，選擇以眷村為背景的原因是我觀察到眷村的生活，存在著某種程度的封閉性。我記得我有位姑婆嫁入外省家庭，小時後我對台中北屯眷村的印象就是去他們家玩的時候，總覺得從大馬路到進入眷村以後，就像是進入另外一個世界。譬如說那種語言聲調、建築物的感覺、圍牆的樣子，時至今日眷村也隨著時代的前進被迫改變了。我在 2006 年演出時的節目單中寫下：「將時間的設定推遲了十年，呈現民國七十年初的台中眷村家庭。這樣的改變是為了讓劇中的四個姊妹的成長過程，更集中在台灣的時空環境中。並且民國七十年初的台灣是有些特殊性的，如本土文化意識的醒覺討論、六十年代末政治事件的餘波盪漾、重大公共建設陸續完成、經濟能力的起飛、外來文化思潮的大舉進入……台灣當時正處於解嚴前的將變未變，所有的能量均蠢蠢欲動蓄勢待發。如此『將變未變、蓄勢待發』的社會時空，與劇中該家庭的處境更為貼切吻合。」因為這個故事在講一個單親媽媽跟四個女兒的故事，其實是在談一個家庭的崩解，崩解之後再各自組織成一個個新的不同的家庭。更動時間更幫助劇中家庭處境的顯現。民國七十年初同時是我

個人高中生活的成長年代，對於父母輩在當時為家庭生活付出自然有一番感受。

　　基於上述的生活體驗，這成為我導演《母親的嫁衣》的重要基礎，必須在舞台呈現的時空表現中，再現民國七十年初的時空世界。《母親的嫁衣》是一齣寫實戲，它所建立呈現出的舞台世界得是具有十足生活感的，諸如房間的陳設、道具的選擇、服裝的樣式、燈光的轉換、演員情感與行動的交流等等。而非寫實具高度表現性的戲劇，對於種種的導演元素處理，則更強調直接的感受性，如同詩句或夢境給人的感受。寫實戲劇是「實」的，表現性戲劇則是「虛」的，事實上以導演運用的方法技巧來看，經常是實中有虛、虛中有實，寫實戲中仍講求表現，表現性戲劇仍有寫實的依據，二者並非是毫不相干的。但無論或實或虛，如何運用導演處理建構起舞台世界，並讓觀眾得以回應對世界的虛實感受，這成為導演重要的方法技巧。以下將以劇場導演如何呈現舞台世界為子題，歸納說明認知與運用的導演方法技巧於後。

　　劇場是由許許多多不同的藝術部門的合作所集合成的，因此直接需要一個整合統馭的核心。導演工作正是在此需要下應運而生。在戲劇藝術形成的初期階段，有著導演意涵的工作往往是由劇作者所兼任完成，如古希臘悲劇競賽時期的劇場排演工作；導演的整合工作也曾經由資深具經驗的演員來完成，一如中國傳統戲曲早期的工作方式。到了十九世紀的中後期，西方劇場中盛行著演員明星掛帥的演出制度，所謂的導演工作，往往僅是流於襯托協助明星們展現其舞台魅力罷了。同樣為了杜絕演員明星制度對劇場工作造成的不良影響，德國梅寧根劇團在十九世紀 70 年代起所建立的由導演一人統籌的排演制度，開始令世人覺察到導演一職的積極作用與其

工作的重要性。該劇團主要導演克隆涅克，其作品曾在 1874 至 1890 年期間巡演德國與世界各地，起了導演主導劇場演出工作的示範作用；史坦尼斯拉夫斯基在其自傳《我的藝術生活》中，也談到深受該團演出效果的影響。此後，現代劇場中導演工作的意義與定位，才算首次被真正地確立。

　　劇作者利用文字構築了人物、事件、關係和情境等組合成的世界，作家正是在其筆下世界的主導。而導演則是劇場空間裡舞台世界構成過程的主持者，其創作目標即是呈現出一個具象的、感官的舞台世界。對我導演《母親的嫁衣》而言，如何通過寫實演劇的方法技巧，呈現出民國七十年代的台中眷村時空，成為我的導演創作目標。與史坦尼斯拉夫斯基共創莫斯科藝術劇院的丹欽科，曾給導演工作下過這樣的定義：「一、導演是一個解釋者，他教給演員如何演，所以，也可以稱之為演員導演、或教師導演。二、導演是一面鏡子，要反映演員個性上的各種本質。三、導演是整個演出的組織者。」[13]丹欽科還談道：「如果一個導演能夠意識到組成演出的一切因素的真正內在本質，又能把劇作者和演員溝通溶化在一起，那，他就算是成功了。」[14]與大開劇團的團員們，一同經歷課堂教學與排演創作的過程，對丹欽科的導演論述更加深入體會。他的話也充分反應出我與大開劇團兩度合作《母親的嫁衣》之後的具體感受。

　　以丹欽科的見解為例，可見在十九世紀末至二十世紀初期的導演工作重點，主要是被定義成為劇本服務而組織演出、解釋劇作並

13　《文藝‧戲劇‧生活》135 頁
14　《文藝‧戲劇‧生活》137 頁

引領演員逐步具體化文字世界的指導者。劇本和演員,可以說是當時導演主要面對的兩項工作重點。時至近日,在經過了一百餘年的發展後,許許多多關於劇場創作的方法論述陸續被提出,導演一職在當代劇場工作中被推到了相當的高度,甚至有人斷言,二十世紀劇場主要的整體面貌已經是「導演的劇場」,取代了先前以劇本為主導的「作家的戲劇」。這其中最為鮮明的一項表徵,就是導演不再僅僅是服膺於作家文本的服務、解釋者;劇本已成為導演抒發個人意念的多樣材料之一。亞陶對導演工作的見解,或許最能說明當代劇場中導演與劇本間的相互關係,他談道:「戲劇的典型語言是圍繞導演而形成的,導演不再是劇本在舞台上的簡單折射度,而是一切戲劇創造的起點。在典型語言的採用和運用中融入劇作者和導演的古老的兩重性,如今只有唯一一位創造者,由他(導演)擔負起雙重責任:戲劇和演出。」[15]

　　簡而言之,導演一職在二十世紀劇場的發展中,可以說已被提升至近乎主宰的位置。以美國當代導演及學者理查・謝喜納(Richard Schechner)對其環境劇場(environmental theater,或譯環境戲劇)所提出的六項主張為例,他的觀點論及:「一、戲劇事件是一整套相關的事務,劇場不再只是建立於藝術與生活截然區分的傳統基礎上。二、所有的空間都為表演需要所用,去除表演區和觀眾席的界線。三、戲劇事件可以發生在一個經改造的空間裡,或是一個被發現的現有空間中。四、劇場中的焦點是靈活可變的,單一或數個焦點的發生迫使觀眾進行選擇。五、所有劇場製作元素都敘述它們自己的語言,元素間不必彼此屈從。六、劇本不是劇場工

[15] 《殘酷戲劇──戲劇及其重影》90-91 頁

作的出發和目標，甚至可以完全沒有劇本。」[16]這代表著一位當代劇場導演對自我工作的見解與期許。當然，謝喜納發表的此番論述，自然無法完全含括當代劇場工作方式的所有內容；但我們可以從中發現些許當代劇場現象特徵，如強調劇場作品對觀眾生活的作用、整合所有劇場元素、破除劇本的權威、打破鏡框舞台並開掘關演關係……等等。而這些現象還同時說明了一個事實：劇場中的劇本、演員和舞台設計部門等等，都漸已成為導演實踐個人創作工作所運用的元素。導演工作不再僅像丹欽科所談的那樣，以溝通融合劇作和演員之間為滿足。當代劇場導演儼然成為掌握劇場所有元素，用以創造出個人的舞台意象世界的主宰者。雖說《母親的嫁衣》定位是一齣寫實戲劇作品，個人在方法技巧上也試圖加入打破制式的舞台鏡框、主焦點與次焦點並存的導演手法。至於最後大姐讀信時回憶起幼時與母親初次來到這間屋子的情景，個人的導演處理則融入寫意表現的方法。

　　二十世紀的導演工作已被推向掌控所有劇場元素，藉以傳達個人意象世界的絕對位置，這無疑加重了導演的許多責任——得自現實世界或劇本世界中提出自我的、極其深刻的見地，還必須對劇場所有元素部門的屬性充分了解並能夠加以掌握，以及導演對觀眾、對身處的社會所該負起的創作責任。而這些要求和目標，都必須從導演個人的意念感受為出發。簡單地說，就是導演個人所觀察、所感受到的「現實世界」為何？希望完成劇場中的「舞台世界」為何？而這兩個「世界」之間的關聯為何？無論從劇作文本、現實生活、

[16] 理查德・謝克納〈環境戲劇的六項原則〉，見中國戲劇出版社《環境戲劇》中譯本。

演員身上或個人經驗取材，導演都必須找到與自己由衷想表達的觀點相呼應的材料。近代演劇史上的諸多導演，莫不是從個人的世界觀、對所處環境的觀察體會中發展出自我的劇場論說。如布雷希特從個人對社會責任的位置提出「史詩劇場」，亞陶認為世界充斥理性和虛假的混雜而倡言「殘酷劇場」，葛羅托斯基的「貧窮劇場」則源自於個人對密意思想與生命溯源的追求。導演從一個世界（身處的現實世界）建構出另一個世界（創造的舞台世界），他必須明確感受他在兩個世界中的位置。正因為他將獨自地成為舞台世界的主宰統籌，首先，他得擁有對現實世界的強烈感受，以此形成其創作的動力與展演的形式。

在導演職權提高而降低劇作家於劇場創作的主導性之後，在當代劇場中所形成的結果，常常是編劇、導演工作的合一或靠攏。導演自身必須擁有作家的能力，這似乎成了對當代導演的要求之一。《母親的嫁衣》的文本改編過程，由我／導演和主要改編者進行討論刪改增添開始，之後適時加入演員們的詮釋意見而最終定本。今日還有導演先與演員一起經過排練與即興過程，而最終創作出劇本，這樣的結果其實並不是實質上否定劇作家工作存在的必要，可以說是導演為了更忠於自我意念表達的完整之下，而取代了作家書寫劇本的工作位置。但畢竟導演創作中更重要的表現，是集中在對於舞台作品的呈現處理上，無論是處理來自自我或他人的劇本。因此，如何經由劇本或個人意念假轉化為具象的劇場作品，這項導演的構思能力成為導演工作的重要技巧。

無庸置疑的，在許多當代劇場工作者否定戲劇文本的必要性之後，劇本和劇作家，並未真正從劇場的工作團隊中退位。戲劇史上許許多多經典劇作、無論其年代離我們或近或遠，仍不斷地被搬演

上現代舞台。如何針對既定文本進行導演構思,仍將會是當代導演所必須修習的一項方法。即便導演根據自創的文本為創作材料,勢必也將面臨如何將它立體化的處理問題,這同樣是考驗導演進行舞台呈現的技巧能力。曾替北京人民藝術劇院立下傳統的導演焦菊隱,在談到導演進行創作如何處理文學劇本時表示,「導演在研究一個文學劇本並準備把它形象在舞台上的時候,第一件要做的事情,是要去掌握住劇本的內在力量與精神,和作家的思想與情感。導演唯有使自己的創造性和作家內在的創造力結合一致,才能找到具體表現劇本精神和作家思想情感的適當方法。……導演工作是一種有創造性的藝術,這種創造性的工作,微妙而又複雜:導演藝術家既是一個給別人接生的助產士,又是那個受助的孕婦。他是助產士,因為劇作家的創造通過他才能有形象地出現在廣大觀眾面前;他是那個孕婦本身,因為活在觀眾面前的人物和出現在舞台上的生活,已經不再是劇作家的文學作品,而完全是導演藝術家所創造出來的藝術作品了。」[17]焦菊隱這段話充分說明個人導演《母親的嫁衣》從文本到展演的過程,從對演員們的認識和引導、對橋田壽賀子《結婚》劇本的研究、對自我於民國七十年代成長記憶的回溯整理、對原始文本與成長記憶的結合、對舞台具象世界的元素賦予……這些均是導演該具備的方法技巧。

　　焦菊隱把導演比為助產士、又同時是孕婦,這顯然是受了史坦尼斯拉夫斯基的影響;只不過在史坦尼斯拉夫斯基的比喻中,將導演比為助產士、而將演員比為孕婦。焦菊隱之所以強調導演工作又同時如同孕婦,其意所指,導演並不是僅僅照本宣科地遵從劇作家

[17] 《焦菊隱戲劇論文集》34 頁

的指令搬演劇本，而得加入個人的創見構思，因此舞台作品會是導演在劇作的基礎上所完成的個人藝術創造，絕非等同於劇本而已。在今日的劇場工作中，導演搬演他人的劇作往往會加以適度的修改調整，這也是為了使劇作更符合個人所欲表達的宗旨。《母親的嫁衣》即是一例。還有不少的情況是，許多導演即是劇作家，在舞台上展現編導合一的作品；那麼，導演排演自己所創作的劇本，是否就不存在二度創作中未能把握住原著精神的危險呢？而一定能獲得演出上的成功呢？這些答案恐怕並非是肯定的。由此可知所不能缺少的是，這其中必須有導演不吐不快的話要說、一種迫切想要表達的慾望，這番慾望來自劇作的引發、或為生活的觸動所生。一旦有此創作的衝動慾望，才有可能將劇作或取自生活的各樣材料充分發展，而最終構成導演的舞台作品。除了找到創作動力之外，導演工作中不能缺少的是，具備把意念中的世界轉化創造為具象舞台世界的能力。這項轉化創造能力正是在有限的舞台空間、時間裡，編排幻化出無限可能的時間與空間；這種對舞台時間與空間的創造，可以說是導演創作中最具特殊性的能力。往往最困難考驗導演的課題，就是其舞台時空的創造展現，是否足以準確傳達出導演構思中的意象世界。無論導演所欲抒發的意象世界從何而來，可以是為劇作而引發、也許為生活所啟迪、也可能是幫助演員成長展現才華……導演的創作意念可以因為多種原因而產生，最後都必須落實在舞台之上。從無形意念的構想到具象的舞台的建立，此一從無到有的過程，正是導演工作的重要價值所在。

可以說現今的導演工作方法的重點，就是如何建立起一個具有導演個人世界觀的舞台世界。而此一舞台世界的構築，除了自劇作、個人生活、與演員激盪等等方式而取得創作意念出發之外，導

演必須獨立面對的，即是如何將這些零散的素材組成完整舞台世界的構築方法。因此，這要求導演得熟悉其他藝術領域的藝術特性，如文學、美術、建築、音樂、舞蹈……等等包含時間與空間的創造的相關藝術。導演還必須深知劇場中的燈光、舞台佈景、音樂音效、服裝造型等等運用元素的特質效果，尤其需重要處理的是，從作品精神與劇場空間和觀眾互動所衍生出的觀演關係。導演創造呈現出舞台世界，面對著一個「世界」的建立，工程的確浩大並且不易，這需要許許多多的修養和經驗。而這個舞台世界之所以有價值，乃是它能觸動觀眾沉思、歡快與讚嘆，這就必須與觀眾所處或所嚮往的世界有所聯結。

　　試著提出這樣的一個問題──當現今導演一職被推升至前所未有的高度的同時，漸漸發展為「導演專制」高於一切，若是在排演中未能真正發揮演員的創造作用、不尊重劇作家本意，如此導演作用的盲目突出，是否反而破壞了綜合藝術、集體藝術的劇場特性，反而不利於導演藝術的發展前進？由《母親的嫁衣》的創作經驗來看，導演畢竟是個單一的個體，他是領導者，但並非是無所不能統馭一切的至高力量。導演的真正成就，正是建立在與演員和其他設計者的共同創作之上，因此導演得確實懂得如何與他人合作創造。所謂導演專制的產生，往往是導演不自謙的表現，把其他的合作者物化成工具淪為僅供使用之途。固然今日導演工作崇高位置的確立，帶來了集中工作目標與增進效率的益處，但是導演仍該時刻提醒自己，成就他人實為成就自己。擁有謙虛的領導態度，這樣的導演所主持下的舞台世界，方能擁有非凡的厚度與動人的情感，才能使劇場真正成為所有參與者實踐自我的場域。

三、寫實劇排演記事

大陸戲劇與文化學者余秋雨曾說：「藝術家首先不應該自命為現實生活的指導者，而應該心甘情願地充當現實生活的感應者。[18]……藝術家發現真實情況的眼光，應該包含著多種層次。首先，這種眼光應該是誠實而謙虛的，只相信見到事實而不受控於一般的成見；其次，這種眼光應該具備一定的穿透力，能夠排除浮象和假象而捕捉住事物的客觀自身；最後，這種眼光應該有著廣泛的披蓋面和足夠的理論自覺，能夠在深遠的時空領域裡把握住未曾被前人和旁人發現的真實質素，從而為人們眼中的世界增添一份真實性。[19]」余秋雨的這番話，能夠充分地說明出寫實藝術的精神所在，並為我導演《母親的嫁衣》所選擇的寫實演劇形式提供創作依循。對於生活，人得永遠保持謙虛，尤其是直接描述表現生活的劇場創作者。而導演感應現實生活必須是全身心的投入，用以碰觸生活中的物質與精神各種層面。

《母親的嫁衣》最鮮明的內容主旨是家庭。在家庭的關係當中一定有人做出程度不一的犧牲。該劇故事當中特別鮮明的是大姊那個角色，媽媽一定也是，還有二姊；年輕的三妹四妹就比較能夠自在忠於自己的追求。其實忠於自己的追求也是每個人都需要滿足的，特別是在為他人為家人做出犧牲以後，最後也是還要回到問自己需要什麼。這個戲在演出之後，有觀眾提出這樣的看法：「當代

[18] 《藝術創造工程》26 頁
[19] 《藝術創造工程》86 頁

對於女性的期待跟要求，是否可以只是僅自婚姻的這個儀式，來決定她是不是等同於找到幸福？」身為當代人，我覺得這樣的評論是有道理的。身為導演，我在導戲的時候並沒有想要去強調，婚姻是女性幸福感唯一的選擇。但是我想不管是男性或女性，任何人都會追求或曾經渴望擁有心滿意足的伴侶關係。戲裡面的四妹、三妹、二姐、包括媽媽後來遇到的男性，不管在演出當中出現或僅是提及的，他們其實都算是理想的生活伴侶。與其說結婚尋找伴侶是主題，倒不如說家庭的崩解與重建才是《母親的嫁衣》的主旨內容。

　　原劇本很長，必須把一些次要的角色刪減掉。還有處理外國文本，需要去處理文化背景轉換以及語言執行上的問題。至於文化背景上的轉換，我倒覺得在處理《母親的嫁衣》時問題不大，因為日本跟我們都是屬於東方人的家庭觀，這個部分可以很直接移植，不會出現太大的問題。同樣的，早年台灣和日本兩地社會對女性的期待和描繪還是頗多近似之處。《結婚》劇作家橋田壽賀子就是寫日本電視劇《阿信》的作者，如何把很日本語法的語言變成是我們的生活語言方式，而且要合乎我們所設定的那個時期的眷村家庭，這是我們在排演場中花不少力氣處理的環節。在第一個版本演出的時候，學者王友輝的劇評特別點出這件事情，他覺得演員的情感很真摯流暢，對戲持正面肯定的；但他對於語言處理的部分提出問題，他覺得這些人物其實還是說著很日本氣味的語言。後來會再製作《母親的嫁衣》的原因，是大開劇團希望到中部以外的地方去演出，所以這個戲是大開劇團第一次北上的演出。重新製做時我們又適度地調整語言的氣味，一句一句台詞進行檢查修整，要求演員在不破壞劇作原意的情況下，尋找更合乎我們生活的語言表達，成了再次排演的首要功課。王友輝在看過國家劇院實驗劇場的二度演出

後，曾和我個人交換意見，他肯定演員此次在語言的轉換上見到成績。

這個戲 2005 年首演的舞台是根據台中二十一號倉庫的空間去利用的，當時為了節省經費，將倉庫本來二樓控制台變成家裡搭出來的違建。2006 年再度搬演時，需要考量到北部南部的劇場演出的實踐度，若按原始版本搭一個二層樓的舞台空間，限於經費與技術問題難度太高，所以決定把原本二樓的房間更動延伸成院子兩側的兩間違建。右舞台的違建是大姊自己的房間，那是其他的家人們對姊姊替代父親職責的尊重，因為姊姊賺錢養家，所以他們給大姐一個獨立的空間。三妹跟四妹因為被疼愛要唸書考試所以也有兩人的共同房間，即左舞台的違建。媽媽跟二姊只好打地舖睡在客廳，以舞台的視覺來說客廳是一個最主要的呈現空間，主戲必須在那裡呈現。兩旁的房間不能有太主要的戲。舞台非常寫實，還擁有一個小後院在主舞台的正前方，提供導演表現個別角色傳達私密心情的場域，在畫面上亦有前後的層次感。搭台時簡直像是蓋了一個家，去巡演的時候就像是搬家一般，鍋碗瓢盆拖鞋等家裡的各種用品，生活當中會用到的東西幾乎都帶著。戲裡面有數個吃飯的場景，所以在翼幕裡面真的就有一個專門放食物的櫃子，每一場要出現的菜都得在演出前準備好。

第二個版本演出的時候，劇團和一個廣播電台合作，我們找到一個合宜的串場處理。在戲一開始的聽覺處理，是利用一個與觀眾同一時空的廣播節目為開場，節目進行民國七十年代台灣流行歌曲的回顧精選。過場時除了換景之外，該廣播節目同步進行，回顧的歌曲可總結前一場或提示下一場的氣氛，其中還加入廣播觀眾的 call in，女性聽眾打電話進來發問關於戀愛的問題，或是表達即將

要步入婚姻禮堂的心理狀態。利用這樣的串場處理去完成轉場，時代氣氛可以很清楚的因為音樂而被點明，引發劇場中觀眾的懷舊情懷；同時也提供一個現今女性角度的聲音心情可以被聽到，做為首演時缺少今日女性表達婚姻看法的補充。

在排練過程中我讓演員們操作一項練習作業，以幫助我呈現寫實戲劇形式的完整。這項練習跟北京中央戲劇學院張仁里教授在課堂上曾進行的習作相仿，張仁里老師稱之為「人物練習」。簡單地講，劇本當中我們會讀到一些劇作家已經書寫出來的重要事件，但是對於導演、演員在做功課的時候，一定還有很多重要的補充要完成，才足以支撐劇作家建構的事件。這除了角色歷史自傳的建立之外，還得對許多影響劇中各個人物的重要事件背景進行挖掘，挖掘那些沒有被劇本搬演出來的基石事件，那些也許曾在劇中被談論到、或者不曾談論的若干事件。通常很多時候導演和演員只是談論它（事件），用一個理性溝通的方式做出設定就直接進入劇本排戲，往往這些功課設定還未真正融入演員的身體記憶。「人物練習」即導演／教師和演員／學生一起討論做出設定，合作搬演出那些劇本中隱藏的重要事件。只是將這樣的設定直接地搬演出來，它不需要很完整且容許各種實驗假設，可以在失誤中進行修正，目的在幫助演員逐步且在身體的具體操作中進入角色。

試舉一例，這齣戲裡面的小妹未婚懷孕了，小妹很執意地不進大學而想要結婚，因此引發這個家庭開始鬆動改變。我跟演員們設定了一個「人物練習」的功課，要他們演出當小妹知道自己懷孕以後，她怎麼跟她的男朋友說出這個消息，以及男友在聽到這件事情以後他怎麼接受、如何回應。他們必須把過程演出來，但是這段演出不會是一個很精雕細琢的演出，主要是讓演員不僅僅獲得理性上

設定認知，還要感性地、真正地執行一遍。通過這個練習、這項經驗會成為演員的一個身體記憶，導演還可以藉此檢驗演員認知的方向與程度的深入。如同很多學習是直接操做後才會知道是否已經上手，同樣的，演員的工作是一項非常重視實際操作的學習。就像要學任何一個跟身體有關的技能，例如學會任何機器的操作、學習開車都是一樣的，閱讀說明書跟口頭上的解釋是必要的，但更重要的是你自己的親身操作，讓這項技能在你身體上、以致身心狀態中都能夠被記憶跟明確下來。演員還要常常好奇自己，在各種的情境下我會怎麼想、怎麼做；如果一旦開始排戲即將進入角色，演員要認同角色的處境，把自己擺放到角色的位置上，假如我是他／角色，我會怎麼想？怎麼做？這就是利用史坦尼斯拉夫斯基提出的神奇的「假如」。這項「假如我是」是「人物練習」的開端。我們做了數個這樣的練習，除了讓演員可以自己親身經歷那些我們設定的重要事件之外，同時也幫助導演我跟演員們再去尋找更多可以補充的細節。有時候會在這樣操作之後，我們會明確找到遺漏的環節，如同尋得一塊重要的拼圖。演員也同時在檢視自己多深入角色，對導演而言這是一個重要的判斷線索，可以藉此繼續引導演員建立與角色的關係和連結。當我們初次閱讀完文本在還未正式進入排戲之前，立即操作了這項「人物練習」，之後再回來研讀文本，再進入正式的排練。雖然花的過程很長，可是能看到不錯的效果，甚至因此找到一些對角色更好的解釋，而且是超乎導演原先所預期的。

《母親的嫁衣》排演第二個版本時，更動了一位演員，原先演大姐的團員有出國的計畫，所以重新製作的時候我們更換了一位新的演員。同樣一個角色同樣的台詞因為演員不一樣，對角色的處理的細節是不一樣的，演員的特質還是會影響到最後的舞台呈現。第

一個版本的大姊顯得原始個性上壓抑一些，第二個版本的大姊更著重表現該角色對家庭的期待和控制，也就是說她希望自己更能掌控整個家的未來，因此大姐更多的挫折是來自整個家的發展不如他的設想，這個部分的挫敗較為鮮明。我很願意開放這樣的空間給演員，這跟史坦尼斯拉夫斯基提及的「演員得從自我出發」有關，唯有通過「自我出發」演員才有機會在舞台上展現真情實感。飾演母親的演員，也從她自己跟媽媽的關係情感、從她自己觀察母親的記憶中很直接地取材，這是演員經常得運用的技巧，就是從自己熟悉的生活經驗當中借用取材，進而轉化到舞台的呈現上。《母親的嫁衣》的排戲過程比起一般舞台劇的排演時間是較長的，加上我與演員上課及排練的時間將近一年，尤其這齣戲經過了兩個版本的製作，所以演員的表現與戲本身的完整度都有更往上累積，特別是演員對角色認同的完成度頗高。我自己每次看排練與正式演出許許多多次，但是在幾個重要的場景瞬間，都還是能夠被演員的表演給感染。可以說真實度的品質是穩定的，達到了這樣的標準，戲才能在劇場中和觀眾真正交流。許多觀眾的回應對戲均持頗正面的評價，多數談到會被演員的表演打動。寫實戲原本就是跟生活最為接近的劇場呈現形式，不容易有讀不懂故事的誤解，只要題材引起共鳴、節奏掌握得宜、情感表達真實，觀眾也就自然容易從這些人物家庭的關係事件當中，找到自身生命經驗的認同。

　　大開劇團團長劉仲倫曾提出，她觀察到從《呈現本》一直到《母親的嫁衣》的過程，他發現團員們成長進步不少。姑且不論舞台呈現的藝術成績，就教學的這個目的而言，與大開劇團的工作我是滿足的，尤其看到這一群非戲劇相關科系的演員有鮮明的成長。以演二姐角色的演員為例，有一場戲我始終不是十分滿意。那場戲就是

在開飯前媽媽、大姐突然接到電話得知小妹即將生產的消息，兩人匆忙趕赴醫院，留下二姐一人單獨看家、一個人吃飯。該角色必須邊吃飯、邊掉眼淚，且邊處理台詞埋怨小妹衝動結婚生子的決定。該演員每次都用顯著的憤怒、或說不耐煩的狀態去處理那段落。憤怒厭煩的色彩當然是有的，可是更重要的是要表現心疼妹妹。二姐在當下想像妹妹即將經歷身心狀態的巨大改變，那樣的身體疼痛跟心理的重大變化，令二姐十足心疼加上無力幫忙的沮喪，才衍生出憤怒厭煩引發出埋怨妹妹的台詞。好幾次演員演這段戲我都覺得還是未調整到最佳狀態，一直到第二個版本高雄的演出場次，我發現那天他演對了，我清楚接收到演員傳達出的心疼。演員因為重複演出這齣戲到了一定程度，能夠體會的細節感受會越來越多，累積到了高雄那一場我覺得她達到了要求，這對教學者而言是相當有成就感的。

談到藝術上的考量，《母親的嫁衣》篇幅應該可以再更精簡一些。也有觀眾反應為什麼要進劇場看這麼一個寫實的戲，那我看電視劇就可以了。我覺得這個故事的主旨在談家庭中的犧牲、談崩解與重建，看戲的過程中能找到認同或反思，無論因此或哭或笑或搖頭嘆息都是一種情緒的紓解，這就是我們都知道戲劇所具備的淨化作用。一個好的故事與演員表現，應該是不被侷限只能在舞台上或螢幕前的。檢討第一個版本為何過於沉重，原因是在那時候我比較擔憂演員達不了應有的高度真實情感，所以對於重大情感段落的部分特別用力經營，顯得整個戲普遍的氣壓過低，感傷的氣氛特別瀰漫。第二次就刻意鬆解一些、拿掉一些，加上第二次的版本我們還做了一些篇幅的修改潤飾，戲的氛圍較有層次。這還是出現一個問題，做過第一個版本以後我和演員們都太清楚每個段落想表達什

麼，就有種不忍割捨的心情，如同搬家發現每樣東西都是花過心思留下來的就不容易丟，再思考時發現篇幅還可以濃縮些。我發現到最後學習創作這件事是要學會割捨，剛開始在學習我要怎麼說，會很擔心自己說的不夠多不夠完整，但是到了更重要的一個階段其實是我到底說了什麼，而不是說了多少、不是份量的問題。因為觀眾看戲，通常在一個晚上能專注的時間是有限的，所以戲必須規範在一個長度當中是十分必要。

　　在寫實戲裡面主要的戲劇節奏其實就是各個事件的貫串處理。導演要去抓出每一場戲的重點，找出事件跟事件之間相互的邏輯關係。演員自己執行他個人的角色行動，而導演就是在組織眾角色彼此的行動。因此導演把劇中眾人物的行動組織起來，構成每一個場次的事件與邏輯順序，那齣戲的節奏就會找到。而且每一個場次導演都要去估計，我要讓每一個角色的哪個部分被看到。譬如說有一場戲是媽媽跟大姊二姊送完三妹出國（因為三妹已經完婚就跟新婚丈夫飛往德國居住），之後他們送機回家後，媽媽持續叨叨唸唸地數落三女兒真不孝等等，開始發起牢騷，而大姊一回家則感到十分低潮相當疲倦。對我的導演處理來講，我認為大姊在那當下的心情其實還隱藏著忌妒的。她眼看著三妹已經離開這個家有了自己的幸福，然後在送機車上那位本來自己心儀的男同事，卻跟自己的二妹談笑風生。她這隱隱的忌妒沒有辦法在家人面前直接呈現出來，所以她就用疲倦跟低氣壓呈現出來。原劇本中沒有台詞表現這些，或者說原先讀劇本時這樣的線索並不清楚，可是當我跟演員談完後，我們都同意那個當下會是角色的一個重要心理狀態，我必須通過戲的處理讓角色的心情呈現出來。所以我安排姊姊在回自己的房間以後，個人獨處時做了一個抽煙的動作（大姊抽煙的行為是媽

媽妹妹們從來沒看到的，她們也從來不知道大姊是會抽煙的）。大姊得關到自己房間封閉以後才做這樣的一個舉動，這個抽煙行為是自己的心情受到壓抑的抒發。接著媽媽說出也要嫁人的驚人之語，引起二妹的恐慌趕緊向大姊求助，家裡又產生一個新的事件，大姊必須去解決，她就得立刻中斷自己情緒的抒發。利用導演處理增加大姐抽菸，而後立即被打斷的篇幅是要說明一件事，即大姐早就習慣為了家人而忘了滿足自己的需求。大姊有她自己的心情要處理，但是因為她又是一個習慣體貼家人的人，所以等到另外的兩個人產生了一個新事件，她必須介入處理，因為她一直是替代爸爸的角色，所以自己的心情抒發沒能處理完就被迫中斷。這些都沒有在劇本中直接被說明，但要通過舞台呈現當下讓觀眾清楚感受到。

　　我認為導寫實戲最難的地方，是導演得通過很多的細節、把很多生活氛圍擺放在舞台呈現當中，引領觀眾通過很多細節與生活感逐漸累積出一種對生活的理解。導演經由寫實戲劇的形式，最後讓觀眾累積出對生活的理解，所引發出的感傷或歡快往往是最直接立即的感染，因為他們在觀看的過程當中逐步找到自我的認同和共鳴。若缺了這樣的共鳴認同，寫實戲就會流於把一個故事很無聊地講完而已，而沒有戲了。寫實戲是一個很繁瑣的劇場形式，因為它花了很長的時間說故事，最後往往只說出幾個重要想法或主題。非寫實的戲劇可能通過表演的符號、場景的轉換或燈光的變化，就傳達了好幾個意象。但是寫實戲仍有重要的訓練價值，對於導演或演員來講算是基本功、是不可或缺的重要藝術能力。當然，精彩的寫實戲劇肯定還是迷人的劇場形式之一。

參

親子音樂劇《老鼠娶親》導演經驗

一、寫實與表現的交融

　　《老鼠娶親》是跟愛樂劇工廠的合作。一般來講導演的創作很多時候是導演自發的，對於一個文本或對一個故事有興趣。《老鼠娶親》的導演經驗其實不是從這樣的一個方式開始，而是因為製作單位他們先有製作上的發想，我們再進行合作。這有點像是一個被規範的導演創作，所謂被規範的意思是指故事題材被規範、演出形式被規範。愛樂劇工廠是一個以音樂為強項的演出團體，所以他們對音樂有極高的表現要求。我們在第一次開製作會議的時候，製作單位提出了幾個條件：音樂必須有三分之二以上的篇幅；演員需求十幾位且希望男女生比例各半，因為團隊希望通過這樣的機會可以多跟一些演員合作接觸；演出時間的長度也被提出要求，以兒童觀眾為對象的演出時間不宜太長。在這些要求下我們才去開始構思故事到底要說什麼。

　　對我來說，導演音樂劇是自己是一個新嘗試；對愛樂劇工廠而言，應該也還在嘗試當中，就如同我也是他們第一次合作的導演。就我是一個戲劇背景的導演來說，我有機會去嘗試我以前沒有做過的舞台形式，我當然是有所收穫。以一個音樂劇的導演來說，對於

音樂的素養、對舞蹈的素養和對戲劇的素養缺一不可。我認為自己對戲劇的處理較熟悉，對舞蹈還有一些基礎概念，對於音樂可以加強的空間不小。如果我未來有心要繼續導演音樂劇，我勢必還要再吸收很多東西，我得要再看很多的舞、熟悉更多的音樂，而那些素養才會很順利消化到我的創作當中。由於音樂劇所涉及的表演藝術領域更廣，除了我熟悉的戲劇以外，音樂、舞蹈都在其中，所以我的重要創作理念，就是完成統整調和各項表演藝術領域的元素表現。

　　談到了統整調和各項表演藝術領域的表現性，相較起來，戲劇的形式最為貼近我們的生活樣貌，音樂和舞蹈的藝術形式，則更加具備高度寫意的表現性。因此我在導演《母親的嫁衣》中的寫實處理，無法完全直接運用在導演《老鼠娶親》的處理上。如前所述，由於《老鼠娶親》是一項被規範下的導演創作，所設定的觀眾群為家庭親子共賞，故事主旨必須得簡單明確不宜過度複雜，所以我設定主要的創作理念非在觀演關係中的故事內容交流，而擺放在令觀眾感受到和諧的整體藝術呈現。在當代劇場的呈現議題上，探索寫實與表現／非寫實交融變化的舞台處理始終一直持續著，尤其這項關鍵把握在導演身上。在此將論述導演處理舞台呈現時寫實與表現的交融變化，除了輔助說明《老鼠娶親》的創作理念以外，並對此導演創作議題予以整理。

　　劇場作品的實質內涵，來自人們共同的現實生活；而面對觀眾時所選擇的表現方式，則來自劇場工作者自身對生活的感悟理解，傳達出個人的創造特質。事實上，人類從未停止過對世界進行探索、對自身進行了解；劇場藝術作品也從未停止過變化前進，以劇場藝術形式，立即地展現出人們對己身與外界的種種發現和挖掘。

時至今日，科學已經過人們長時間的實踐歌誦，理性思維儼然已成為現代社會的主流。然而這個世界上的許許多多奧妙現象，仍然不被人類所掌控理解，理性科學仍然無法全面地解釋我們所身處的這個世界與自身的存在。尤其隨著科技文明的發展，現代人的精神層面卻往往是日益虛空，我們仍需要性靈上的需求與非理性的表述，這樣方能滿足現代人們日益複雜的所有感知。

法國思想家傅柯（Michel Foucault，1926-1984，或譯福科）認為，「世界受到藝術作品的指控，被迫按照藝術作品的語言來規範自己，在藝術作品的壓力下承擔起認罪和補救的工作，從非理性中恢復理性並使理性再回歸到非理性。」[1] 這個世界確實同時具有理性和非理性的因子，二者相互作用影響著彼此。從傅柯的見解來看，藝術作品擔負起續接轉化這兩者的重要作用，劇場藝術作品同樣是如此。劇場導演展現世界上理性和非理性的諸多現象，正是以寫實與非寫實的形式來加以呈現。對比起戲劇源自對世界直接地模擬，音樂和舞蹈這兩項藝術形式更是直接訴求於感性／非理性的傳達與接收，音樂側重於聽覺，舞蹈則側重於視覺。導演表達《老鼠娶親》的主旨也許並不複雜，但如何均衡展現戲劇、音樂和舞蹈的藝術特質，得自寫實與表現交融的藝術處理思考著手。

誠如人們所處的世界總是在理性和非理性的相互作用下一樣，劇場舞台所呈現的世界亦是寫實與表現相互交融的表現樣態。殘酷劇場導言人亞陶，一直致力擺脫理性思維的限制，他觀察巴厘島傳統的舞蹈與戲劇後談到，「我們的戲劇（西方劇場）從來不具有這種動作的形而上學，從來不會使音樂服從於如此直接而具體的

[1]　《瘋顛與文明》253 頁。

戲劇目的;我們的戲劇純粹是話語的,它不了解戲劇之所以為戲劇的特點。關於那些無法衡量的、屬於精神性的東西,我們可以向巴厘劇團吸取有關靈性的教誨。」[2]亞陶所言固然是西方借鏡東方,援引靈性補充理性的一次經驗,但我們必須清楚的是,亞陶乃是身處西方世界、成長於強調理性的環境中的個人,西方世界中理性環境的影響作用,是他得出所述心得的前提。之所以特別說明這一點,乃是因為理性與靈性的共同追求,是身為一個完整個體的人所必須的,無論其國籍膚色、來自東方或是西方。一旦僅僅單項發展理性或獨尊靈性的追求,定造成個人或整體環境的傾斜,進而開始對另一個面向的發展產生渴求。在導演作品中寫實與表現的平衡變化,同樣也是如此。

西方的傳統乃理性科學,追求有形物質文明的提高,東方傳統則以性靈修養為基礎,以求得無形精神層次的提升。當西方文明以其理性科學,一度成為強勢力量,在近代歷史中曾經深深影響東方世界,而前述亞陶向巴厘劇團效法的感言,反倒是西方欲通過東方補充自身的說明之一。由此來看,東西方的交流往返的融合、靈性與理性的交會,已成為當今世界文化的重要現象。如今東西方世界各在其原有的傳統基礎上,試圖尋求彼此參考融合的可能,正是時勢所趨。中國古代思想家老子談到的「有無相生」,指世界上森羅萬象之間,有形相與無形相彼此自然相生之理,這也能當成今日東西方世界無形精神層次與有形物質文明相互交流、往返的一解。當代戲劇的劇場形式是由西方文明中所產生的,然而在它的發展過程中,有不少西方戲劇家曾融入對東方劇場的觀察所得,諸如亞陶「殘

[2]　《殘酷戲劇——戲劇及其重影》50-51 頁。

酷劇場」與巴厘島舞蹈戲劇、布雷希特「史詩劇場」與中國傳統京劇，葛羅托斯基也自多種東方劇種中提取出養分。於是愈來愈多的寫意的、象徵的、表現的、有別於寫實戲劇的樣式元素，進入了當代劇場的領域中，甚至這些本來源自東方劇場精神的表現手法，儼然成為了當代西方劇場藝術的重要面貌。而我們身為東方世界中的一份子，在學習源於西方的近代劇場藝術時，尤其對於各式新穎的非寫實的表現手法，萬不可僅從採納其表象的學習入手，更應該從實質核心中，再度看待並發掘自身的傳統劇場要義。可以發現，就如同源自西方的音樂劇一樣，無論是中國傳統京劇或巴厘島舞蹈的東方表演藝術，都同時有著戲劇、音樂和舞蹈的藝術特色，並且都存在寫實與表現的形式融合，這些東方表演藝術的藝術處理，將可以是當代台灣劇場導演，導演音樂劇時創作理念的重要借鏡之處。

再談從東方傳統劇場吸收寫意表現手法的西方現代劇場，最終，其非寫實範疇的劇場內在實質精神，呈現的仍是西方世界的處境。如荒誕派戲劇的產生，這是由於西方宗教思想的弱化、人我存在的強化，與世界大戰帶來的省思等等因素下所誕生的產物。「荒謬劇場」（或譯荒誕派戲劇）一詞的出現，是英國戲劇理論家艾斯林列舉了貝克特、阿達莫夫、尤涅斯科（或譯尤內斯庫）、惹內（或譯熱內）四位西方作家為例，整理了二十世紀 50-60 年代有共同創作傾向的作家而提出的。然而「事實上，荒誕派戲劇一直主要是一種劇作家的戲劇，而不是導演的戲劇。」[3]回顧莫斯科藝術劇院因搬演寫實劇作家的文本，而建立寫實演劇的「史氏體系」，而不滿足於寫實演劇的劇場工作者，致力於非寫實演劇的探索，二十世紀

[3]　《荒誕說——從存在主義到荒誕派》74 頁。

20-30 年代所產生的劇場理論，如布雷希特「史詩劇場」與亞陶「殘酷劇場」，直接或間接地影響了 50-60 年代的荒誕派劇作家的創作，這說明了戲劇文學創作與劇場展演論述的相互影響。

可以發現寫實與表現的交融，不僅各自表現在劇場展演與戲劇文學之中，此交融現象似乎也同時促成演出與劇作的相互推進。甚至可以這樣認為，由生活中的現實事物而來的寫實演劇，提供給表現派演劇反叛變化的基礎，然而當非寫實演劇一旦能呈現出當代人們潛在的、共有的心聲，如此傳達人心的非寫實呈現的內容，勢必是展現了一種被隱藏漠視的真實現狀，仍是一種「現實實象」的表現。重點為，無論呈現的樣式為何，呈現的實質內容是否被劇場觀眾理解接受、是否滿足觀眾對生活的認識了解。寫實如同文學中的小說，表現猶如文學中的詩篇；小說運用大量的文字直述生活情節，而詩則以精練的文字隱喻生活的實質意涵，而想要寫出言簡意賅的詩句，是得同時擁有書寫小說的基奠能力。史坦尼斯拉夫斯基在論及非寫實的怪誕表現時談道：「真正的怪誕——這是對角色和演員創作巨大的、深刻的、很好地體驗過的內在內容的完整的、鮮明的、準確的、典型的、無所不包的、最為質樸的外部表達。怪誕不能是不可理解的、帶問號的，應該是顯得極為清楚明確。」[4]他甚至還強調說：「假怪誕是最壞的藝術，真正怪誕是最好的藝術！」[5]這無疑是給當代劇場導演如何選擇表現手法的警語。史坦尼斯拉夫斯基自身並未僅定位自己限於寫實的框架下，他是以寫實為基礎功底，進而探找並肯定非寫實表現風格創作的高度藝術價值。

[4] 《演員創造角色》520 頁
[5] 《演員創造角色》523 頁

可以這麼說，寫實手法如同為現實生活拍照，而表現、非寫實的手法猶如為現實生活作畫；無論是拍照或作畫，都必須以明晰對象為前提，一但失去對象後一切都流於空洞。拍照和作畫都得擁有一定的技法與創意，才能出現好的作品，只是拍照較著重於對於對象的觀察，而作畫則更重視對於對象的解釋。然而劇場導演對於寫實與表現處理，無法如同拍照與作畫般的涇渭分明，其二者始終交融一起，正如人的身心不可兩分、世界中的理性與非理性現象始終並存。亦如同生活當中，我們的意識經常是在現實時空與心理時空來回往返的，導演處理舞台作品時也必須說明這些變化。

試舉實例，我在《老鼠娶親》戲中利用一些導演的手法，來表現角色的現實時空與心理時空，以增加空間處理與時間意義的變化性。例如在鼠母女對唱回憶丈夫／父親的同時，利用平台前的光區走道讓眾男鼠持拐杖出現舞蹈，以此表現鼠母對丈夫的回憶與鼠女對爸爸的想像。還有阿南在水塔上唱歌懊惱自己的渺小時，琳達也在下面平台前的光區走道出現，表現阿南同時也在回憶兩人的相識。之後琳達在同樣的走道位置唱希望擁有自由的歌時，阿南再次出現在水塔上，並手扶兩人本希望結伴衝浪的衝浪板，以此表現在不同的空間中，兩人同時都在思念對方。還有阿南在眾人前對琳達勇敢示愛後，未得到琳達正面回應，阿南本失望想要離開，琳達叫住了他卻欲言又止時，我安排所有人靜止不動，只讓他們兩人相視環繞唱歌與流動，來表現他們彼此在默默不語下的內在思想。如果以電影做比喻，那時候就是應該大家都在關注琳達想說什麼，隨即特寫阿南與琳達兩張臉，在舞台上則利用這樣的方式去強調兩人的心理細節。

　　藝術作品畢竟從創作者的主觀感受為出發，藝術家無論如何天馬行空，他終究是現實世界中的一員。「主觀性和藝術家揭示世界的真實性之間沒有矛盾，藝術家的天職的有意識方面和無意識方面之間也沒有矛盾，藝術家不改變自己的看法便是真正的藝術家。」[6]簡言之，藝術家首重的應該是忠於自身對世界的觀察看法，而非關注其藝術表達形式的高低。劇場導演不應拘泥於形式之中，無論是寫實或表現等各種形式。任何形式的表達運用，都必須因應內容本質的需要，讓內容本身自行取得最佳的形式。而內容的來源，正是導演虛心深入生活之後的誠實感受。因此，當代劇場創作者必須真正的投入生活之中，唯有深入當代生活的複雜現象裡，從中萃取出自己的由衷見解，其作品將會具備鮮活的生命力量。這麼一來，寫實與表現的形式差異不再重要，二者的融合將會自然而然地到來。同樣，音樂劇更需要在內容主旨的理解上，讓各項表演藝術元素的特質均衡和諧地展現，觀眾才能欣賞到寫實與表現交融變化的豐富舞台意象。

二、導演素養與演員互動

　　導演將在舞台空間中創造出一個「世界」，這個舞台世界必定得是興味盎然、引人入勝的，這才足以令觀眾感到歡愉並在其中有所省思。只有在吸引觀眾的前提下，劇場作品之娛樂和教育的雙重價值才能夠進一步落實，特別是對《老鼠娶親》這這的一齣親子共賞的作品。因此，導演身為劇場作品完成的主導者，就必須以具備

[6]　《審美經驗現象學》597 頁。

「表述動人故事與情境」的能力為前提條件。而導演的「表述」方式除了如同劇作家經由文字語言的運用之外，尤其得經由演員表演與舞台畫面呈現，輔以燈光、音樂音響來完成戲劇行動與情境、氛圍的表達。正因導演創作所涵蓋的創作元素如此之廣，所以導演所必須具備的素質與修養同樣也是多方面的。通過導演素養的養成，才有機會展現成熟的創作方法技巧，其中最為根本的素養即是建立導演個人的世界觀，由文本的分析、發想的方法開始。

劇本，望文生義即為戲劇作品之本，文字書面的劇作為劇場作品的立體呈現提供了依據基礎。劇本既以文字語言進行創作，自然具備濃厚的文學特質，但更積極的意義是，劇本得具備操作實踐的可能，以最終的舞台呈現為目的。導演身為劇場作品創造的主導者，首先要面的工作就是如何挑選劇本、如何解讀劇本。若說，劇作家是對現實生活的長期觀察與深入體驗之後，有所領悟並感到抒發其世界觀之必要，而進行劇本編寫的藝術創造，對導演來說亦是如此。導演要能夠在劇作中找到自身感同身受的共鳴，或者，在劇作的基礎上引發聯想延伸思考，找到超越劇作時空限制的當代精神。

《老鼠娶親》的工作是從文本的發想開始，這個故事在我們大部份人的印象中都是既熟悉又陌生的，對它有一定程度的認識，但是真的要去深思這個故事的背後究竟在告訴我們什麼，好像又是模糊的。做了一些功課以後，發現老鼠娶親跟中國人的某種慈悲心情是有關的，就像中國人會用整個農曆七月的時間，傳達我們對陰間世界眾生的關照。老鼠娶親的故事也是一樣，以前的中國人是以農業社會為主，照理說老鼠會損害農作物而不受歡迎，可是春節是一個大家都休息並期待新氣息的時機，所以我們也要給一天的時間，

讓老鼠去繁衍他們的後代,所以有了這樣的一個故事。到大年初三大家趕快去睡覺不要吵鬧,晚上要讓老鼠們平安娶新娘。老鼠娶親的故事還有一個最主要的主旨,就在告訴我們每一個人都有自己的能力跟長處。老鼠尋找世界上最強大的力量太陽、從太陽到烏雲、烏雲再到風、風再到牆、再回到老鼠,孰強孰弱,沒有誰是絕對強大。

因為首演的時間是愛樂劇工廠早就與國家戲劇院定下的檔期,那個檔期剛好是在母親節。我跟編劇開始構思,在不更改這個基本故事的架構底下,要怎麼說出一個我們自己想談論的議題。我提出了一個主旨──親子的共同成長。因為剛好是母親節,我們就把原先故事當中嫁女兒的老鼠國王,改寫成一個當代的單親媽媽。保留原著中每個人都不要放棄認識自身長處的精神,還多增加了一個親子共同成長的議題。關於後者的議題,我想說的是,很多時候父母站在一個疼愛子女的立場,因此會擔憂子女替他們煩惱很多,所以父母眼中經常看到的是孩子哪裡還做的不夠好。在父母眼中自己經常犯錯,這樣的感受或多或少在每個人的經驗當中都可能碰到,自覺在爸爸媽媽心中我可能是不夠完美,很難達到他們的標準。孩子在理性判斷上深知父母親其實真的是為自己設想,但感性的感受上永遠感受到壓力。

討論發展故事的過程,編劇其實也給過我一個十足當代社會的版本,她直接地把今天的社會現狀放到老鼠娶親的故事裡,她想把太陽寫成是一個明星、烏雲是政客、風是媒體、而牆則是黑道,單親的母女周旋在他們之間。但是我覺得故事如果這樣書寫的話會離孩子太遠,僅變成是一個近似社會紀實的故事,還是得保留太陽、雲、風、牆這些自然元素的特質與符號性,以供聽故事者進行想像

解釋。之後太陽、雲、風、牆這些自然元素，我們保留到下半場去表現，上半場就成了一個我們自己改寫的全新故事。劇本編寫到一半的時候開始進行演員的甄選，導演、編劇、作曲、藝術總監一同甄選演員。陸陸續續演員的出現帶給我和編劇一些其他的想法，譬如說我若是把這幾個男演員變成一群朋友會怎麼樣、這幾位女演員如果變成一個記者群會怎麼樣，因此一些次要的角色的書寫和性格的設定，我們在演員甄選以後才確定下來。

我這次以導演的身分與編劇合力發想《老鼠娶親》的劇本，其實當今愈來愈多的導演嘗試劇本的編作、即編導合一的創作工作，導演身兼劇作者，其最終、也是必須完成的目標仍為舞台作品的呈現。這樣的文字文本編寫，可以說是導演預期中理想舞台表現的文字紀錄藍圖，以此做為實際排演的工作依據。與劇作者創作劇本所不同的地方，僅在於劇作家完成劇本之後其創作目的已告完成，而導演進行劇作編寫則是以舞台演出為最終目的；其共同之處即是導演也必須如同劇作家般具備文學修養，掌握文字書寫和語言表現的能力，尤其是這其中也必須傳達出對生活觀察後，不吐不快的體驗所得。即便導演是以他人寫作完成的劇作做為創作依據，也必須在其中找到個人的體悟，這樣的體悟同樣是來自導演個人對現實的領會、對生活的思考。也唯有通過導演源自生活的自我感受，導演方能摸索出舞台事件所相應的創作規律，正如北京人藝著名導演焦菊隱所論及的：「有內容、有思想、有生命、有發展力的創造，無論是表現在屬於文學創造的劇本裡也好，無論是表現在屬於藝術創造的舞台演出上也好，只要它本身是活生生現實的提煉與集中，就自然會顯現出規律來，而這些規律就自然會是它自己的、獨特的、

有生命力的……換一句話說，這也就是它自身所特有的外型技巧。」[7]

除了擁有文學素養並能從劇本中進行發想，進一步將所得與自我的生命經驗完成連結之外，導演還必須具備一項能力，就是要能夠在劇本文字語言的描述中挖掘出「戲劇行動」。大陸戲劇學者譚霈生指出，「劇作家在劇本中所寫的東西，如果不能搬上舞台，不能獲得直觀的再現，就毫無價值。而演員扮演角色，使劇本塑造的人物形象在舞台上活起來，主要靠的是人物自身的動作（行動）。話劇在發展進程中，曾經形成不同的表演流派，諸如『體驗派』『表現派』等等。各派對演員創造角色的過程各有不同的主張。但是，他們都承認：動作（行動）是表演藝術的基礎。」[8]由此可知，劇作中所蘊含的一切，最終的展現結果將是演員化身為角色在舞台上的具體行動。如何組織安排各個角色人物的個別行動、匯聚成為整體前進的戲劇行動，則是導演必備的一項重要素質能力。導演要能夠找到劇本文字底下隱藏的行動，加以具體表現。還需安排補充劇作中所不足的行動，使自己的創作解釋更為明確鞏固，而這些導演所補充的行動，又必得透露出文字般的說明性，讓觀眾一目了然。簡單地說，導演在處理劇本時，要在語言中發掘並組織起整體的行動性，又要在安排交錯的行動中透露出清晰說明的語言性。這項技巧直接關乎導演與演員互動合作的能力。

舞台劇導演處理整齣戲的節奏，主要是經由佈局組織各個人物的角色行動以結構戲劇事件，因此行動與事件造成了舞台節奏的變

[7]　《焦菊隱戲劇論文集》33 頁。

[8]　《論戲劇性》12-13 頁。

化。在音樂劇當中，音樂對整體舞台節奏影響最為鮮明，音樂本身就有十足的節奏性和感染力。當然，好的音樂在劇中也同時表現出行動和事件，因此演員的演唱是結合舞台行動很重要的關鍵。《老鼠娶親》中飾演琳達的演員在台北場的最後一場演出，該場的獨唱〈自由〉表現極佳。我曾對她講：「妳那天的那段演出，對我而言是真正的音樂劇。意思是指妳在舞台上唱，通過妳的唱我完全可以讀到妳內在行動與情緒的改變。也許那時候單純就妳的歌聲沒有前幾場漂亮或精準，但是內在的感傷跟流動卻更加清楚，所以造成唱歌的語氣是變化的，角色也就立體鮮明了。」演員一定是通過大量的熟悉累積，角色已經穩定在演員身上，才會出現歌唱能力和角色行動合一的演出。以一個導演而言，得要讓戲維持穩定才能幫助演員穩定，導演要讓所有細節反覆操作直至穩定，演員們已經熟悉了才有辦法盡情演出。

　　導演身為舞台世界構成的主持者，但他終究在戲上演的那一刻得隱身幕後，而由演員代言其發聲位置，直接與觀眾進行對話交流。正因為與演員工作排演，佔了導演在排練過程中最主要的份量，又因為演員的演出表現，直接關乎導演的創作成績，所以導演必須對演員的表演創造工作，具備相當程度的認識和掌握。自然，導演不需要在排練中、在舞台上去經歷演員們創作的所有過程，演員的創造過程是存在著相當的私密性的。演員是以主觀感性，傾向於潛入角色之後採取具體行動；而導演則以客觀理性的角度，分析人物行動的配置。導演必須成為演員的另一雙眼睛、最誠實的第一位觀眾、誠懇的良師益友。為了達到這樣的目的，導演必須清楚熟悉演員藝術的創作規律，方能給予指引建言，進一步構建起自己所掌握的整體戲劇行動的方法技巧。導演要能夠發現演員的障礙何

在、適時給予解決之道,還要能發現演員身上所蘊藏著與角色近似的潛質、加以開掘發揮。導演需成為演員走向角色途徑上的引路者,指出演員創作的前進路線方向,但不是替代演員前進或是教他如何邁開步伐。「如果一部作品具有感染力,能夠喚起導演自身的感染力量,這種感染力應當賦予導演一股潛力,使他能與未來的觀眾息息相通,而他的頭一批觀眾就是演員。他必須始終引領著演員朝著他指出的正確軌道行動。重要的是,要使最初點燃的火種不要在工作進程中熄滅。」[9]要能夠完成這一點,導演必須揉合燃燒自身的創作熱情、知悉演員的創作規律這兩項重要素質。

演員表現人物的行動,主要是通過其外在具體行為的傳達,令觀眾得以得知感受該人物的內在心理過程;而導演表現整體的戲劇行動,則主要是通過舞台畫面的編排和調度,讓觀眾融入情境進而明瞭舞台呈現的主旨。一旦情境確立、主旨鮮明,才能夠進一步達到舞台意象的感染。大陸戲劇學者林克歡表示:「戲劇思維大抵是一種隱喻思維,它訴諸鮮明的具象的藝術想像,夾帶巨大的心理能量,包括邏輯思維又超越邏輯思維,是邏輯思維退隱在後面的對世界整體性的直觀把握,是想像力對真理的直接投射。戲劇演出要在短暫的兩、三個鐘頭之內,使呈現出來的世界讓人能夠理解,一切都必須經過嚴格的選擇,較少枝蔓,呈現在舞台上的任何東西,都承擔著敘事、表情的任務。並不一定所有的呈現都具有超越自身事象的能力。能夠接近無限、接近必然、接近神性的呈現的,應是舞台意象。」[10]舞台表現時,整體舞台意象的主要建立者即是導演。

[9]　《論導演藝術》158 頁。
[10]　《戲劇表現論》138-139 頁。

史坦尼斯拉夫斯基給演員最重要的忠告之一，就是要演員通過人物外在行動邏輯的分析與執行，達到激發內在情感運作的自由流動，完成人物裡外合一的形象創造。[11]我們似乎可以用同樣的思考來尋找導演的工作方法——通過外顯的、合乎整體戲劇行動邏輯的畫面編排調度，以達蘊含於內的舞台意象顯現，來完成表象意象兼備的舞台世界的構築。以此推論，掌握整體舞台行動的順序與節奏、合理適當地編排調度舞台畫面，會是導演通往難以明確把握的舞台意象的可行途徑。足見，對於舞台畫面的處理編排，是導演的一項重要工作，因此導演必須具備畫面構圖的素養，而此一畫面又是流動中的、富有行動性的畫面。而這樣的舞台畫面處理，除了來自美術成分的素養外，更重要的是對生活的積極觀察。演員觀察生活，主要是側重對各式人物在多樣生活情境中的內外表現；而導演觀察生活，主要是記錄生活中場景的建立、事件的推進與情境的構成。無疑的，與其他藝術創作者一樣，對生活的觀察與取材亦是導演的重要修養之一。《老鼠娶親》中有眾多群戲的畫面調度處理，我運用的方法技巧即基於前述的整理。

　　行動中必定包含邏輯順序，而邏輯順序必定帶來速度節奏。整體舞台行動的推演前進既由導演所掌握，他同樣也負擔著整體舞台節奏的把握。史坦尼斯拉夫斯基對演員們提醒說：「沒有創造出適當的視象，沒有想像出規定情境，沒有感覺到任務和動作（行動），是不可能想起和感到速度節奏的。這兩者關係密切、互相牽引，就是說，規定情境會引起速度節奏，速度節奏也會使我們想到相應的

11　即史坦尼斯拉夫斯基晚年所提出的「形體／心理行動方法」的要義。

規定情境。」[12]為了幫助演員尋求人物內外在的速度節奏，史坦尼斯拉夫斯基還曾直接運用音樂節奏的訓練。同樣的，導演也必須具備音樂方面的素養，這不光僅是直接對音樂進行選擇運用，更包含了對音樂節奏組成的敏感度。可以這麼說，演員處理人物的速度節奏是一首單一的歌曲、音樂，而導演面對多位演員，處理整體舞台的速度節奏則將是一首合唱曲、一部交響樂。整體戲劇行動的速度節奏勢必繁複、龐雜，這更要求導演應該予以敏銳的掌控和精密的配置。《老鼠娶親》為音樂劇，導演需同時掌握戲劇與音樂的節奏整合，成了重要的處理技巧。

通過《老鼠娶親》的導演創作，更深入體會到導演應具備以下幾項基本素質並轉化為方法技巧：如劇本文學、美術、音樂、舞蹈等各項藝術修養，且精通「行動」學說的運用，必須對於演員如何運用形體動作、聲音語言進而創造角色情感的工作，具備一定的認識。時至今日，除了燈光、舞台、造型、音樂、舞蹈等元素之外，愈來愈多的元素也被當代的導演們納入劇場之中，影像，就是其中一例。正因為導演所運用的創作元素日益多元，就必須對各個元素進行探究並培養該項素養。而這一切的修養要求，皆是為了完成導演表達對生活的體察感言，表現對現實世界進行思考後所生成的個人世界觀。導演還有一項極其重要的必備條件，那就是與他人溝通的技巧。畢竟導演面對各個設計部門、面對所有演員，各個設計者和演員們都是截然不同的個體，各自有其獨特的才華與侷限。導演要學會與不同的人都能夠有效溝通，並觸發他們展現最具光彩的才華。導演必須得是自謙的，他要知道所有的合作者均是來協助他展

[12] 《演員自我修養第二部》175 頁。

現理想的，要給予合作者充分的幫助和感謝，而非一昧的指揮發號施令。尊重所有合作的夥伴，營造出合宜的工作氣氛，才能在排演的過程中掌控進度、有效率地進行排練，並在演出當刻展現出舞台整體的最佳狀態。簡言之、導演必須擁有領袖氣質，得是一位迷人的領袖！這才能夠讓各個合作的藝術家，在其領導合作之下，恰如其分地貢獻出眾人的所長，進而迸發出劇場中的無比能量。

若說，我們所存在的這個世界真有一股力量在進行主導，這股力量必定是巨大的、神秘的、令人敬畏的。也因為對此一力量的思索探找，人類才得以發展如此多項的學說與成就，藝術亦然。其中戲劇藝術做為一項對現實世界最為直接描繪的藝術形式，劇場中的舞台世界，可以說是對於現實世界最為直接的模擬。那麼，要從對舞台世界的欣賞，進而促使觀眾省思發覺現實世界，甚至是一探現實世界構成與變化的奧秘，舞台世界就得是現實世界的結晶提煉。導演身為創建舞台世界的主持者、建構此一假定世界的主導力量，其工作勢必龐大複雜，他所該具有的素養也將會是多樣的深入的，並不斷發展、豐富的，也因此導演的方法技巧才能持續累積。

在劇場的工作中，導演與演員的工作互動，可以說是最為親密的互動關係。演員與導演在排演場中的工作過程，往往對劇場作品最後的整體藝術表現有著關鍵性的影響。若將一個劇場作品比論為一個完整個體的人，可以說，導演創作正如人的內在意志動力，而演員創作就像是人的外在行為表現；人的內在動力明確方能導引出適切的外在行為，而通過具體可知的外在表現才能得知人的內在意志為何。因此，在排演場中的排練過程、即導演與演員間的工作互動，猶如一個人整合其「裡外合一、內外兼具」的過程。經常，在個人的生活經驗中，我們或多或少會遇到內心意志與外在行為無法

真正協調的矛盾，而我們許多個人生活體驗與智慧的累積，也就是在解決這些矛盾衝突的過程中所激發出來的。同樣的，導演與演員在排練場中的工作，常常充滿著這樣或那樣的困難與問題，這之間亦是累積激發劇場能量的重要過程。

導演隱身幕後不直接面對觀眾，必須通過演員的具體展現方能傳達其意圖；演員直面觀眾在舞台上當眾表演，但其演出的效果即是要傳達出導演對整體作品的解析。從根本上來說，演員與導演的共同創作目標並無二致，都是為了創造出一齣令觀眾欣賞的劇場作品。演員無意在舞台上曲解導演的意圖而陷入困窘，畢竟是他上台親身面對觀眾；導演也無意令演員在台上暴露缺點，畢竟演員們的藝術表現同時也標誌著導演個人的藝術成績。許多演員與導演在工作上所產生的落差與不協調，主要是因為對彼此的工作任務仍存在著不夠明確的認知，或是在困難產生的同時，將自身應該解決的工作問題推諉為對方的責任，缺少了解決問題的主動性與彼此幫助的互助態度。常常在演員導演雙方不良工作的情況下，導致排演場中最無奈的結果，演員責怪導演的意圖不清、個人獨斷行事……導演則責怪演員缺乏深度無力深入角色、一廂情願地耽溺自我缺少真正表現的可能……這一切問題的產生，都是演員和導演同時不滿意該階段藝術表現時的焦慮，進而將自身的責任歸咎於對方。難道，我們不應該從演員與導演彼此成就、共享藝術創作喜悅的理想中，摸索出導演、演員的互動之道？

此次《老鼠娶親》的演員群的來自四面八方，有長期與愛樂劇工廠合作的演員、唱片歌手、音樂系背景的學生、戲劇系所畢業的演員、太空科學的研究生、室內設計師，其中包含了國內各個音樂與戲劇科系的學生。這次的合作過程當中，有一件事情讓我頗有成

就感，就是這一台戲的演員都會讓觀眾留下印象，無論戲份或多或少，每一位演員的特質均通過角色都有篇幅得以發揮。我覺得這次所有的演員都被擺到合適的位置上。僅有一位，在剛開始排戲的時候，我比較沒有把握的是飾演女兒角色琳達的演員，她的演唱能力極佳，只是就角色與個人特質能否結合來考量。排戲中我逐漸發現，該演員對於琳達這個人物有某種距離感，實際上每一個人都有自己看世界的眼光和自我期待，該名演員會覺得這樣一個屬於可愛的、溫柔的、楚楚動人的、典型的名模角色，尤其這角色對他人的意見百依百順，不發出自己的聲音……都些都跟她期待自己的個性表現或生命經驗是有一些衝突的。這成了一個很重要的關鍵，就是我得幫助這位主要角色更進入角色的核心。我跟她提了關於可愛柔順的想法，我認為可愛是一種重大的影響力，具備安撫人的力量，無論那個可愛是角色自覺或不自覺的。然後我們聊到了養寵物的經驗，可愛甚至被發展的好，是具有重要的商業價值（如迪士尼、凱蒂貓、偶像人物），人們之所以需要及願意購買，即因為擁有後能得到慰藉而心情愉悅。所以說，可愛並不是完全等同軟弱跟需要被保護而已。經過這個過程，我可以清楚發現演員的表演改變，琳達這個主要角色漸漸發展成形。在排演場中我很在意一件事情，就是去維持一個愉快的創作氛圍。即便個人感受到創作過程當中的壓力，也盡量不反應在排演場中，這是我覺得一個導演應該做到的。我希望演員們一直保持著期待來排戲、期待來玩耍般的心情，據我自己的觀察，這群演員在排演場當中，愉悅感和遊戲感是一直保持住的。尤其這次能看到自己以前教過課的學生有機會來參與演出，甚至是第一次登上國家戲劇院的舞台，特別感到開心。

　　進一步說明我身為《老鼠娶親》導演與演員們合作的方法與省思。演員與導演雙方都應該學習自我檢視，尤其是在排演發生困難的當刻。與其先責難對方，倒不如先要求自我，這是身為演員或導演都該先銘記的一點。時至今日，由於導演地位的被高度提升，因而導演身負著劇場作品所有成敗的重責大任，成了一位背負巨大壓力的獨行者。一旦隨著導演位置的高漲，演員漸失去了同樣身為一個「人」的創作者應有的意涵，僅僅只是導演創作中諸多的元素之一，與劇作、燈光、音樂、舞台裝置等等導演元素的意義近似無異。這似乎形成這樣的一個有趣現象……演員心甘情願地成為導演的材料之一，不自覺地要求導演得為自身的表演創造負起全部責任……而導演僅將演員當成是其所運用的工具，在心中底層老是疑惑，演員為何不能像一張桌子般的聽話與自在……演員和導演之間於是陷入了一個惡性的循環當中。但終究導演無法替代演員面對所有的創作細節，演員有其獨特的創作任務，他在劇作角色背景、自我生命經驗和導演藝術構思間來回穿梭，而試圖能夠融合出一個令觀眾接受的舞台形象，這是演員身為一個「人」（自我）去創造另一個「人」（角色）的特殊任務。導演萬不能將演員「物化」，如同桌椅般加以任意搬動擺置，演員是個獨立的、具生命力的創作個體，就像有生命力的植物一樣，只要提供適度所需的各種養分自然能循序漸進地成長。相信通過有生命力的演員創造表現，才足以令導演所構築的舞台世界同樣具備生命力，一如真實自然世界的活力無窮與令人驚艷。

　　大陸表導演藝術家金山曾談道：「如果說演員是舞台藝術的中心，那麼導演應當是舞台藝術的統帥……導演對於藝術上的見解和設想，只能憑藉一種特殊的方法來影響其他創作人員，這種特殊的

方法，據我看，就是盡可能地通過生動的、形象的、藝術的語言，誘導大家進入共同的創作慾望和創造意圖之中。這樣，大家就可以自覺地、心悅誠服地接受甚至歡迎導演的指揮。」[13]金山特別提出了導演其領導藝術的重要問題，他還強調出這是導演藝術中最重要、最複雜、最艱難的課題。俄國戲劇家格·克里斯蒂、弗·普羅柯菲耶夫在文章〈史坦尼斯拉夫斯基論演員創造角色〉中，寫下了這樣對導演的要求：「為了在實踐中實現這些『體系』新原則，需要的不是那種硬要演員接受他個人創作的最後結果的專制導演，而是做為教師的導演，心理學家，演員的敏感的朋友和助手。」[14]波蘭戲劇家、導演葛羅托斯基在談到與演員的工作互動時，這樣表示：「我對演員很感興趣，因為他是一個活生生的人。這裡含有兩個基本點：第一，我和另一個人相遇合，相聯繫，理解相互的感情及由於我們與對方開誠佈公所造成的印象，我們力求了解彼此，簡單說，克服我們的孤獨。第二，試圖通過另外一個人的行為去了解自己，從另外的人的身上發現自己……這適用於演出人和個別演員之間的關係上，但如果這種概念延伸到整個劇團，一種新的前景就會展現在全體人員的生活範圍之中，展現在我們的確信、我們的迷信和當代生活條件的共同基礎上。」[15]從以上的論述來看，無論是導演和演員的工作互動、或就表導演藝術創作本質來說，這是兩種位置任務、兩個個體、兩個人間的彼此融合過程。究竟，一個人能對另一個人進行如何的探索？和怎樣的深度理解把握？這不但是演員工作角色時所始終面對的思考、與導演建構其舞台世界中人物

[13] 《論話劇導表演藝術第一輯》97 頁。

[14] 《演員創造角色》11 頁。

[15] 《邁向質樸戲劇》85 頁。

群相的思考,同時,也是導演和演員相互工作時必須時時解決的永久課題。

　　亞里士多德在《詩學》中論及「詩」[16]的起源與其發展時曾談到,「一、愛斯奇勒斯為第一個將演員的數量增加為二人,減少合唱圖之職務,並將對話或說白部分成為悲劇之主要項目。二、蘇福克里斯加入第三個演員與背景。三、悲劇確立了他的長度。」[17]經此,自西方戲劇發展的歷史眼光來看,演員藝術產生的歷史可以說遠遠早於導演藝術的發生。於近代劇場導演藝術的確立與高度發展之先,所謂具有導演意涵的工作皆由較具備經驗的資深演員所替代,在東方的傳統戲劇發展中同樣有相同的過程。無疑的,這是為了統籌眾多演員的表現在風格上、脈絡上統一的工作需要,並由此而發展出近代的導演藝術。我們可以發現,演員的工作和導演的工作本為一家之親,或者說,在導演藝術發展的最初需要,就是為了協助並調和兩位演員以上的藝術表現。這是一個極為基礎根本的起點,在導演與演員工作似乎愈形壁壘分明的此刻,我們得再次思索並強調這一個起點。別忘了,演員藝術與導演藝術的分工,事實上是因為工作狀況的實際需要而產生,其本意是為了創作出更鮮明動人的舞台角色、更加協調統一的舞台世界。分工,是為了相輔相成的共同合作。近日的表導演工作者切切走向分工之後衍生出的對立,因為一旦有意或無意的對峙和推諉在演員和導演之間發生,勢必傷害演員與導演的共同創作目標—即創造出一個精彩動人的劇場作品。

[16] 亞里士多德著有《詩學》,其中所談到「詩」的討論內容為純藝術,特別是針對希臘悲劇與敘事詩。

[17] 《詩學箋註》54 頁。

　　曾任職於中國青年藝術劇院[18]的陳顒導演，在其著作中這樣寫著，「我對這樣一種觀點深信不疑：導演與演員合作的起點是相信演員的創造性。導演對演員的信賴，可以使演員進入最良好的競技狀態，可以使他們的想像力豐富發展，從而創造出奇蹟。相反，導演的不信任，會像陰影一樣籠罩著演員的心靈，扼殺演員的創作積極性，使他們陷入困窘和痛苦之中。」[19]史坦尼斯拉夫斯基進一步談道：「我認為導演是這樣一種人，他主要是開拓演員的一切可能性，在演員身上喚起個人的主動性……為了『誘出』感情，使演員產生感情，只是通曉和掌握『體系』的一切元素是不夠的。導演必須誘導演員，誘導並點燃他的想像。怎樣能夠做到這一點呢？——這就是把劇本情節、情節中的個別瞬間，跟那生動的、真實的、今天在我們眼前發展的生活密切地加以對比。」[20]足見，演員與導演間的重要基礎是相互信賴，而這樣的信賴是建立在對現實生活共同的感受與理解上。對生活進行剖析並從中尋找表現的可能，是導表演工作者的共有功課。但對生活感受的理解與表現之道，人人有所差異，但演員與導演間所要尋找的是對生活的分享和共鳴，而絕非爭辯。要能夠完成分享，必須是人人對生活虛心；因為爭辯矛盾的產生，往往是因為個人的自我主張凌駕於對生活的虛心感受之上。導演、演員皆要知道對方的工作其實是成就自己的，學習彼此尊重，尤其是都應該學會對生活共同虛心以對。

[18] 大陸的原中國青年藝術劇院、中央實驗話劇院，已於 2001 年底合併為「中國國家話劇院」。

[19] 《我的藝術舞台》343-344 頁。

[20] 《斯坦尼斯拉夫斯基導演課》298 頁。

　　許多人嘗試用生活當中現存的人我關係，來對導演與演員間的關係找到印証和解釋。有人認為二者間的關係如同師生，因為導演必須檢視演員並引導出他的最佳潛質，必須付出耐心與關愛並等待其成熟……有人認為這樣的關係如同戀人，因為雙方試著彼此交融合而為一，但因為畢竟是截然不同的生命個體，因而衍生出交融、分裂的重複循環，又愛又恨……也有人認為演員與導演間該像朋友般的互相平等，唯有在彼此尊重的前提下，才能交換個人底層的珍貴情感……甚至有人將此關係論為一種權力結構，為了完成工作的效率，必須有人發號施令有人戮力執行，如同上司與下屬。無論是上述那樣的譬喻解釋，都說明了一部分導演與演員間的互動，但又似乎無論是那一種比喻，都無法明確完整地解釋二者之間的所有互動。或許，導演與演員間的互動關係，是無法從我們現有的人我關係中找到盡善盡美的解釋；或許，這是一種我們無須加以定義，而僅存於導演與演員間的獨有關係？

　　演員與導演合作創造的過程中沒有發生分歧，這似乎不太可能，因為他們的職位相異，且是不同的個體。即使在創作中產生了矛盾和爭論，也沒有關係，因為這是正常現象。實際上，演員與導演互動的主要基礎，皆是為了追求一個聖潔的、崇高的藝術目的，其中不應該存有任何的雜質。一切滲染在藝術創作中的私利、慾望，都將破壞演員與導演的正確互動，而導致共同創作目標的分歧。無論是導演或是演員，都該對劇本、對舞台作品所反映的生活，均具有一種喜於探索、致力認知的精神。若是在創作時沒有了個人的私慾、又彼此都有探索生活真諦的精神，經過討論與分享，反而會更加認同一致。尤其對劇本得有一致的分析和認定，當然，這是一定是經過演員與導演共同分析研究之後方能達到的。劇本是一劇

之本，是共同一起藉此創作的材料，對此必須建立共同一致的認識，否則在創作中不可能取得和諧與默契。通過放下個人私慾、建立共同的創作目標、加上分享彼此對劇作與生活的體會所得，雙方就能創作過程中逐步建立起相互信任的情誼，這種情誼的確立，反過來又能推動了創作的進展提升。

　　導演勢必是客觀理性些的，因為他負責全局整體的把握；演員勢必是主觀感性些的，因為他將深入其所擔任個別角色的私密世界。客觀與主觀、理性和感性，立場不同和任務相異，勢必帶來矛盾衝突。但若能善用這兩樣對立的能量將之含括並蓄，這勢必產生令人驚奇且未能預想的工作結晶。就如同化學變化一般，一種嶄新的成品展現於前，它不等同於先前的兩種物質，而結晶的生成源自於相異物質的融合，缺一不可。優秀的劇場作品，正是導演、演員在藝術合作下所共同追求的工作結晶。

三、親子音樂劇排演記事

　　我跟編劇都是第一次創作所謂的親子音樂劇。對我來說，這好像是被交代了一項導演作業，剛開始感覺限制很多，不過到後來演員陸續出現、作曲的音樂出現、各個設計群的創意加入、讓導演擁有許多的元素可以去運用，其實是很開心享受的。「史氏體系」當中談論戲劇的節奏，其實是跟事件行動有關聯的。若以音樂劇來講，除了事件與行動之外，最重要的觀戲節奏是由音樂的編寫所決定。我和編劇得分配每個段落要出現多少歌曲，主要人物該給幾首歌去抒發心情，或哪些歌是屬於群戲表現之類的等等設定。作曲者再根據文本的書寫來創作，整齣戲自然會豐富了許多流動跟顏色，

音樂劇當中的呼吸跟節奏，更多是被音樂的編寫所決定，甚至音樂的感染力強化幫助了原有的戲劇情境。譬如有一場戲我看劇本的時候，覺得舞台效果不容易清楚，但是當音樂寫定加入以後我反而很喜歡。這段戲就是鼠母女住進阿南民宿後，琳達與阿南雖分別在各自的空間內，但是因對方心動的心情是一致的，他們當下看不到彼此，但情愫已經悄悄產生，然後他們經由唱同一首歌抒發相近的情感。另外，阿南的妹妹狄娃知道兩人的心思，她在兩人各自的空間以及直接與觀眾對話的空間中自如穿梭，並隨著加入歌唱。音樂創作出來的情境，幫助我找到舞台畫面和調度，使得戲的節奏跟氣氛因為音樂的編寫被規範下來，提供這整段戲一個很穩定的基調。演員在那時後輪唱、重唱、合唱，我只需要讓畫面乾淨動線流暢即可。

在導演工作上，首先我跟編劇去找出一個我們想講的主旨。對於舞台、燈光與服裝設計，我則比較開放空間給幾位設計者去發揮，而他們做出的設計表現的確有幫助到戲的整體呈現。在劇場裡導演的工作，其實有點像在進行整合或調和，並不是導演決定非這樣不可非那樣不可，而要求設計者一定要執行出來，設計者不應該僅只是在執行導演的意志，一個完整的舞台作品應該是大家的想法交融在一起而成的。我覺得這次的設計者都很稱職，稍為有些遺憾的是舞台部分，可能受限於製作的經費，有些場景的畫面與流動需要靠導演手法去加強。在我的期待中，舞台應該是不斷地在變化，場景視覺上猶如翻立體故事書般，每一頁都不一樣，並且於翻頁時希望帶來不同的驚喜。可是當主舞台的佈景固定以後，主要的視覺印象幾乎是不改變的，這稍有別於我原先的期待。對於服裝的部分，造型與顏色都十分鮮明，尤其多位演員需扮演數個角色，服裝的人物變換與技術克服都很恰當。談到視覺效果，我覺得此次的燈

光幫助相當多，因為基本台很固定，通過燈光適切地去輔助說明情境的改變。

做為作音樂劇的導演，我對音樂部分的判斷能力其實是有限的，所以相當依賴作曲家的創作。對我而言這是此次導演經驗很重要的學習，發現自己的不足之處。而我在當下採取的解決方法是盡量根據作曲做出來的音樂不斷地去聽、去想像，經過聽、想像、排練反覆操作去調和戲氛圍和音樂的調性，可喜的是《老鼠娶親》作曲者的創作我覺得都是貼近我所期待的。但是這次合作的前置作業過程中，音樂上的確有遇到些許困難，作曲可能常常覺得對於文本還有若干不盡清楚的地方，需要被提供更多的指引，這也是我身為音樂劇導演需要補充學習的地方，對於音樂的素養及如何和作曲家更合宜地溝通。先前我在導舞台劇時，十分熟悉如何同舞台、服裝、燈光等設計者溝通，但是自己對於聽覺和音樂的處理，原本就相對薄弱些。特別當音樂還成了一個最重要的主題時，在音樂劇形式底下，我應該更深入認識這項元素。我自己判斷在《老鼠娶親》中，對作曲寫出來的音樂運用的還算及格，也許音樂人有不一樣的想法，但我認為就劇場的效果而言是過關的。我應該要學習跟音樂人有更緊密的工作，這是此次合作中的重要學習。

排演進度是我在擔任導演工作時，非常在意的要求。此次在開排前我即希望劇本已有定本，等開排後作曲在過程中逐一按進度完成曲子。因此編劇與作曲開排前根據歌詞跟音樂的關係性，進行了不少討論，過程中自然有順利與不順利的發生。他們兩位一些來回的創作過程，我比較沒有直接參與。檢討起來，我擔任導演應該要那個期間參與更多。也許跟創作沒有那麼直接關聯，但站在一個導演立場，應該協調各部門間的合作，我缺少讓編劇與作曲在創作

初期同時感覺到放心。有時候也許就事理上沒有錯誤，但是它是一個互相對待的合作氣氛問題。在創作過程當中大家都是容易焦慮的，因為大家的焦慮會來自於對自己作品目前的完成度還不滿意。但是這個焦慮感很容易就發散在各種狀況中，尤其演員跟導演之間也經常會遇到。有時候這個焦慮沒有被解決好，就會互相檢討對方，造成排演的不順利。此次與編舞者的合作順利許多，她的創作效率極佳，我的戲和她的舞結合得很快，幾乎是看排過後我大致講解，編舞者下回就能編出她的舞來了。我還是強調時間進度要充分掌握，以免造成演員上台時的陌生及慌亂，這是導演的基本責任。

回到對故事內容與呈現形式的處理，故事中的太陽、雲、風、牆四個角色的呈現方式，在導演的處理手法上，我刻意不是以四個演員分別去扮演這四個人物。我讓「太陽」是一個演員，「雲」是兩個演員演出一個角色，「風」則由四個演員演出涼風、微風、狂風及焚風，最後的「牆」是由一個男演員加上十位兒童合唱團，成人演員飾演老牆，兒童合唱團則是小磚塊群。這四組人物形象其實也包含了地（牆）、水（雲）、火（太陽）、風四大自然元素，原本就有各自擁有的力量與價值的寓意。為了整體舞台呈現效果的變化，我讓不同的組合來表現，希望可以達到令觀眾期待之效，以免重複的表現手法加上這段故事觀眾不陌生，而造成觀眾失去觀看的興味。為達變化效果除了人物組合的方式不同，在音樂上也有些佈局的差異。例如太陽、雲、牆三者都有主題人物的歌曲，刻意在風的那個段落沒有設計主題曲目，純粹用戲劇呈現，僅加上一小段的饒舌唸唱。之所以在牆的段落有老牆與小磚塊們的設計，是希望通過牆與磚塊的對唱歌曲，藉此由長輩來告訴孩子們團結與沉著的重要性。畢竟這是個親子戲，希望多提供正面思考給孩童們。深耕南

台灣劇場多年的前輩卓明，曾蒞臨《老鼠娶親》在高雄的演出，演出結束後他向我提到：「很難得，你把這樣一個平凡無奇的故事說得這麼生動有意思。」這算是我在導演上力求形式與內容豐富變化的正面回應。

由於舞台設計的視覺印象變化性有所侷限，我盡量增加演員群戲的畫面組合變化與動線的處理，來幫助觀眾視覺的豐富性。處理群戲的調度這是導演的基礎能力之一，你如何讓那麼多人同時在場上，觀眾視覺上有清楚的焦點，焦點的呈現需合情合理，又能兼顧平衡與美感。群戲場面中仍要交待出眾人間的相互關係，不可忽略次要角色存在的合理性，但又不可妨礙最主要得被看見的焦點，必須做到讓眾人的存在幫助該場景的建立。

在排演場工作的末期已進入整排階段，發生了一件令我意外的緊急情況，就是有一名演員臨時辭演。該名女演員是我於學校的在學學生，她在參與《老鼠娶親》的排演前，才剛剛結束其他團體的音樂劇演出不久，因此聲帶疲累受損導致暫時無法發聲。原本我期待她邊恢復邊排演，屆時能順利在國家戲劇院的舞台上演出。一直到了整排階段，她對於個人聲帶的恢復還是沒有信心，那個壓力讓她選擇辭演。站在導演的立場，這是相當令人焦慮的；站在教師的立場，我期待她好好休養日後有更好的演出表現，也就尊重她的決定。我還是認為劇場應該是一個大家都可以在此獲得正面經驗的場域。在一齣戲演出結束之後，大家在身心狀態各方面付出那麼多，這應該轉換成吸收到一個好的經驗，而不是做完演出以後覺得身心狀態更加慘烈。劇場必須發揮一個蓄電的功能，而不是讓參與者覺得自己是乾電池，一旦消耗完就被丟棄。所以該名女演員當時覺得自己沒有辦法負荷完這項工作，這對於一個導演來講一定是一個嚴

重的焦慮，但是為了避免在她身上造成負面經驗，我還是尊重她的個人決定。因為這齣戲是音樂劇，接下來我要解決的是，要怎麼找到一位在音樂與舞蹈上，能在最短時間跟上進度的演員。我比較有把握的是幫助演員創造角色的表現，戲劇表演這部份我絕對可以幫演員的忙，因此我決定以歌唱跟舞蹈的執行能力較佳的人選為優先考慮。很幸運的，替代的演員適時出現，這項意外得以順利解決。

《老鼠娶親》除了在國家戲劇院演出之外，還到了台中、台南、高雄等地巡演。談到巡迴演出，一齣戲最重要的是保持穩定性。因為首演的那個禮拜大家會很專注、很身心集中，可是到巡迴的時候很容易就放鬆了，特別是年輕的學生演員。劇場很有挑戰，它跟影視的表演很不一樣，影視的表演可以一而再再而三的拍攝，直到激發出最佳表現的一次，再通過剪接把好的表現剪輯在一起來完成作品。但劇場演出的當刻無法複製重來，所以舞台的難度和專業要求也就在這個地方。維持巡演的演出品質，從幕前演員到幕後技術人員整個團隊都有責任，每一個人對於自己負責的工作都需要自我要求，我們必須做到團隊工作的專業，人人都必須去維持演出效果的穩定。嚴格說來，台灣目前已有了專業走向的劇團，但我們始終沒有真正職業化的現代劇團。演出團體不少、製作也始終在發生，可是劇場環境就是還沒有條件讓戲劇團隊步向真正的職業化，因為多數的演員組合、設計技術人員都是因為製作的發生而臨時成軍，一旦演出結束就解散了。在這樣的大環境下，在劇場工作變成是一件很自我要求的事。身為一個臨時成軍、單一製作的導演，我解決種種不確定因素的方法，就是盡早安排規劃時間的利用。導演要做到讓你的演員覺得來排演場是不浪費時間的，要讓設計與技術人員覺得工作是有方向的。過去的經驗我大概可以評估排一齣舞台劇需要

花多少的時間，可是當接下《老鼠娶親》的導演工作時，由於這是一個音樂劇的形式，我不能單靠過去的經驗去計算時間的掌控。所以我的解決方法是利用我以前的排戲經驗，然後多估算了一些時間去因應它。先不管導演的藝術處理能力如何，但至少導演要做到按部就班依進度行事，因為這樣大家不致慌張，不慌張大家就不會有焦慮的壓力，也就比較不致失控，才有機會維持演出的品質穩定。

以引導演員的表演來講，必須立即讓觀眾得知角色鮮明的個性，這也就是史坦尼斯拉夫斯基談到的角色的「性格化」。演員要知道如何從外部特徵去建立起角色的性格，造成觀眾的第一印象。特別是次要角色的篇幅，因為篇幅較受限，更需要找到一種立即且鮮明的人物形象，才能讓觀眾記憶住。例如我設計戲中記者群的助理們打手語翻譯、提供資訊、整理主播儀容等不同工作任務，並賦予對主要事件不屑、搖擺、羨慕的不同態度，希望能迅速地替她們抓出角色的特徵。我會開放很大的空間讓演員自行增添角色的色彩，我常跟演員討論，角色在合情合理的情況下還可以再做些什麼？假使不賦予鮮明的外部特徵，角色就容易變得很扁平。除了幫助演員做到角色的性格化，史坦尼斯拉夫斯基要求導演要去組織每一個角色的行動。在戲裡最主要的行動，就是媽媽想要完成把琳達嫁給世界上最強的人的重大心願，女兒被母親的行動帶著走，直到遇見阿南之後，琳達的行動開始和母親的行動產生了若干衝突。而阿南妹妹狄娃在這個過程中採取的行動是想撮合兩人，這是跟母親的行動最互相衝突的。當記者們報導事件以後，採取了自己工作需求的行動，阿南的友人們的行動則是支持阿南，阿南與琳達則同時在面對自我勇氣不足的行動。我的導演任務就是組織起每一個人物

的行動，將這些全部交融在一起並結合音樂的呈現，要做到讓觀眾能清楚理解並欣賞。

為了有效利用有限的排練時間，這次比較沒有足夠的時間跟演員進行排演前的工作坊，我僅在排練的初期，帶演員們操作一些劇場遊戲，讓合作的演員們可以在初期階段，通過活動來解決彼此的陌生感。導演把文本修整好了，再挑對了合適的演員，大概這齣戲的基本分數就能掌握住了。劇中有一位貓王的角色，他是老鼠國的外來者，他的出現引起鼠國的騷動，這個危機也造成男女主要角色的相識契機。我最初在設想貓王角色的演員時，本來是後來擔任太陽一角的演員，當第一次讀完劇本以後，我立刻判斷他的特質應該擔任太陽，而由另一位身形較高大、肢體質感較特殊的演員擔任貓王。這是考量演員特質與配置組合後所下的判斷，事後演出效果也證明，這兩位演員的對調是對的選擇，他們的特質與能力都較合適於後來給他們的角色。這也是屬於導演專業判斷的其中一項，導演要如何判斷出演員的特殊性，將演員擺到合適的角色。導演的這項能力，在演員甄選的過程中尤其重要。我除了跟編劇討論，還和作曲及愛樂劇工廠的總監，一起去做演員唱歌能力的檢查，經過初試的篩選後再到複試階段，我挑選演員的重點是，演員是不是夠活潑夠有創造力、以及從他身上看到了什麼特質。身型條件跟個人特質很清楚的演員，就容易利用這些條件來豐富角色人物的色彩。《老鼠娶親》這一群演員互動良好，演員之間因彼此專長的不同，相互在歌唱與演戲上學習激盪，十分可喜。

音樂、戲劇、舞蹈這三項表演藝術都可以獨立出來欣賞，但這三者的合成必須達到相輔相成，而且在演出當下的呈現需達到非唱不可、非說不可、非跳不可才是音樂劇，而非在一個舞台呈現裡有

唱歌、有演戲、有跳舞，就能稱之為音樂劇。這當然是一個很高的標準。經由這次製作，我覺得台灣劇場環境要繼續音樂劇的創作，需要解決的一個問題是人才的養成。我們如何培養能唱能跳又能演的音樂劇表演人才，讓這三項舞台能力在他們身上是合而為一的。就像傳統戲曲的演員一樣，他們的唱工、他們的表演、跟他們身體的程式在他們身上已經是一件事。大部分的觀眾對於欣賞表演者唱歌、跳舞，相信會覺得這是一件令人賞心悅目的事，但是我們怎麼讓音樂劇不要只停留在演唱會，或是看一場歌舞 show 而已，最重要還是需要看到「戲」。

也許就成熟的音樂劇作品的高標準來說，我並不認為這次《老鼠娶親》已經是一個精彩成熟的作品，但是以一個第一次做音樂劇的導演而言，我覺得個人對作品的完成度算是滿意的。至少就運用戲劇、音樂、舞蹈這些元素，至少沒有讓哪一部分的元素是過度強調或失控的。擔任音樂劇表演教學的謝淑文老師來看了首演，她在觀眾席跟我聊到，她看過愛樂劇工廠的幾個作品，她認為《老鼠娶親》相對是較為完整的呈現，然後她也發現幾位演員在這次戲裡面的表現是有明顯成長的。其實如果排練時間能更足夠，應該要跟這群演員進行工作坊到一定程度，再進行排戲會更好。為了掌握排戲進度，所以我做了一項處理，有些時候可能音樂還沒如期完成、或舞蹈老師還來不及進排練場，但我知道不能夠就因此略過該段落而不排練。所以我還是會先排定一個架構雛形，再等音樂與舞蹈後期適時地加入。後來發現那些架構雛形不會浪費，它成為一個再加工的基礎，重要的是保持了創作的進度。

經過檢討，我發現這次的戲也許沒那麼百分之百直接訴求於兒童，好像它更合適於爸爸媽媽。跟孩子一起進劇場看戲，反而爸爸

媽媽接收的感受更多。許多兒童劇的創作導向完全是設定給兒童看的，父母親主要是進劇場陪伴孩子，而《老鼠娶親》是設定給親子共同欣賞的，而以家長為主要的訴求對象。這其實也是我跟編劇創作時的主要目的之一，我們真的比較想提醒爸爸媽媽，多尊重每個孩子獨一無二的想法，讓孩子能順應自己的天性而發揮成長。保有每個人的特質是重要的，我很開心的是《老鼠娶親》的演員們，每一個人的特質在角色中都被看見了。表演教學上同樣也是，除了把創作規律告訴學生之外，最後他們在舞台上會吸引人的重要原因，仍然是每一個人展現出不同的創作個性。所以我鼓勵想當演員的學生，具備各種不同的演技本領固然重要，保有自己的特質個性也同等重要。

我想再說明一下，鼓勵個人特質與規範限制的相關性。創作規律仍是必要的，即使規律會造成限制無法任意自在。身為教學者，我認為應該是在規律之下尋找自由、享受意外，而不是一切隨性所致。基本的規範會起穩定的作用，這是必須存在的，創作者在此條件基礎上才能再去進行冒險試探。而每一個人是怎麼觀察生活或理解世界的，每一個人的所得都不相同，這十分有趣。戲是反映生活的，是經過人對生活的觀察與理解而來，戲不一定能夠真正對生活起直接地改造，但是戲讓人透過假定、想像，試著去理解接受而做出回應。我們對其他人的生活都有好奇、都想瞭解，這樣的交換會讓我們彼此都更豐富，所以應該保留住每個人的特色。老師不是把學生變成像他自己一樣，老師僅是提出看法及教導創作的規律，而學生是在這個基礎底下，去回應自己感興趣的生活議題。每創作一齣戲，就會通過戲來反應當下的自己，你的生活怎麼了自然就會反映到你的作品裡。

導演認識演員工作

一、演員工作與演員素養

　　演員工作一直是項極為特殊的藝術創造工作。它的特殊性在於，演員乃集作者、工具、材料、作品於一身；亦在於，演員創作行為與自我檢視行為同時刻進行、演員創作行為和觀眾欣賞行為同時間並存；還表現在演員的創作同時受到劇作家、導演和演員自身這三者意志的參與。尚與其他藝術創作者不同，因為演員自我的身體與心靈就是其創作工具和材料，因此必須深入身心的全面鍛鍊開發，這使得演員所面對的學習課題除了是一項藝術技能之外，更像是一種修持己身成為「完滿的人」的實踐道路。

　　如今的演員在當代劇場工作中，首要面對的創作挑戰，自然是理解並能表達出現代人們生活邏輯的複雜性。畢竟演員的主要任務是在於表現「人／角色」的各種樣態，無論是來自自身或是對他人的深刻觀察。因此，史坦尼斯拉夫斯基談道：「個人和全人類的生活愈是向前發展、愈是趨於複雜，演員就愈應該深刻地理解這種生活的複雜現象。」[1]除了深入理解當代生活，演員還必須得適應當

[1]　《演員自我修養第一部》303 頁。

代劇場工作方式的發展步伐。當形形色色的前衛藝術思潮，在劇場
裡否定戲劇文學文本、否定語言、甚至間接否定了演員創造並進入
角色等等戲劇傳統定義之後，也許有人要問，當代劇場工作中的演
員創作目標仍然是角色嗎？或者，只是將自己經過「適切地剪裁」
地擺放在舞台上即可？以美國戲劇家謝喜納的見解為例，他談道：
「在正統戲劇中，角色被假定是一個人，演員的工作就是變成那個
人。環境戲劇排除了『有兩個人』的假定。而是，存在著角色和演
員的人；角色和演員兩者都被觀眾很痛苦地覺察到。正統戲劇演員
在他的角色中消失了。環境戲劇演員存在於與角色的可察覺的關係
中。觀眾所體驗到的既不是演員也不是角色，而是兩者之間的關
係。」[2]此主張中排除了角色和演員「兩個人」的假定，自然也排
除二者合一的必要，而企圖找出存在於角色和演員兩者間的「那個
人」、和「一種關係」；也就是說，表演即是存在於角色和演員間的
「那個人」，他如何地展現介於二者間的「一種關係」。這令我們不
禁回想起亞陶與布雷希特都曾借鏡參考的東方劇場傳統，特別是中
國戲曲的表演形式。

　　以中國的傳統戲曲為例，演員與角色之間尚有一個中介物，那
就是行當；行當所規範的程式化表演，正是演員與角色人物間的連
結，因為通過它演員展現了自身的表演技藝，也同時彰顯出角色的
人物性格。巴厘的舞蹈戲劇亦然，其中存在著程式化的肢體符號，
表演者同樣通過它與其所扮演的角色人物連結。無論是中國傳統戲
曲的行當、或巴厘島舞蹈戲劇的肢體符號所顯現的意涵，就如同謝
喜納所論及的，「既不是演員也不是角色，而是兩者之間的關係」。

[2] 《環境戲劇》182-183 頁。

然而東方戲劇中的程式規範，可視為是一種藝術處理方式，它除了可獨立於角色之外、提供觀眾對演員個人技藝的純粹欣賞，它仍然還有一個不能忽略的重要目的，即是連結和通向角色。無論如何，即使演員不以直接走向角色為首要目標，而以其中的藝術處理手法為重點，但在面對觀眾演出時，那個「存在著角色和演員的人」也絕對不會只是等同於舞台下的演員自身而已。無疑地，演員此種不同於平日生活條件下所發生的演出行動，仍就可視為一種演出狀態下的「角色行為」。演員一旦步上舞台面對觀眾，就勢必受到演出狀態條件的制約，必定有別於日常中的自我狀態，必須有條件地進行以舞台呈現為前提的特殊體驗與體現。當代戲劇舞台呈現時所具備的前提條件，往往來自導演或演員自身的設定；或者說，導演與演員取代了傳統定義下的劇作家打造角色的工作，即導演與演員分別或共同發展出了角色。因此，我們仍必須再次肯定演員工作的重要目標，就是創造角色、呈現角色。

　既然演員呈現角色是其藝術創作的主要目標，我們就從演員與角色的相互關係說起。史坦尼斯拉夫斯基對此發言談道：「演員並不是一個人，而是跟他所有的角色一起生活和走路。在它們的生活領域中，演員不再成為他本人，他失掉自我而變成某種特殊的人物了。做為演員創作工作的結果，是活生生的創造物。這不是跟詩人（劇作家）所產生的它毫釐不差的角色的模塑品，這也不是跟我們在現實中所知道的一模一樣的演員本人。這是新的創造物——繼承了孕育和生養它的演員的特徵，也繼承了使他受孕的詩人的特徵。」[3]這段話清楚地說明了角色由演員而來，但又不等同演員自己的特殊關

[3]　《演員創造角色》438 頁。

係。在史坦尼斯拉夫斯基的看法中，除了角色是由劇作家所寫成的這點外，他對於演員工作的目的地，正是處在自我與角色間的位置的看法，這與當代劇場中許多對於演員工作的見解，仍有共通之處。史坦尼斯拉夫斯基在此有意將演員比為孕育生養角色的母親，將劇作家的創作比為使之受孕的父親，角色則是演員與劇作家共同培育出的孩子。然而在現今的劇場實踐中，演員經常面對的是編導合一的創作，或是在集體創作的前提下，被要求由演員自身發展出所需的角色。可以這樣說，當代的劇場演員也被要求部分地擔負起編作角色的任務，因此演員不再僅僅是單純的「母親」、他還可能身兼角色的「父親」。在演員可能「身兼雙親」的情況下，我們也許可再次思考史坦尼斯拉夫斯基「從自我出發、創造角色」的見解。

　　史坦尼斯拉夫斯基所提出「從自我出發、創造角色」的論述，曾引發諸多的討論。其中最引人爭議的部分在於，演員的創作是否會因此流於僅是展示自己？而使得角色應呈現出的人物形象受到淹沒。莫斯科藝術劇院創始人之一丹欽科談到這個問題時曾經認為，「自我出發」能幫助演員的演出自然生動是一件好事，但若以此為目的本身就沒有太大的意義。大陸資深戲劇教育家張仁里，對此也提出相近的看法，他表示：「在訓練中提到『從自我出發』只是一種創作的出發點，有利於缺乏創作經驗的學員從『自我』這塊土壤上生發出形象的種子，而不是拿『自我出發』去束縛學員走向人物創造的道路。……『從自我出發、創造角色』這個論點，要是全面理解其涵義，並不把它做為創作的目的來對待，則可能仍贊同這種理論，若是把它做為目的，就可能出現商榷之處。」[4]可想而

4　《演員技巧訓練基礎知識百題集》53 頁。

知，若是演員只是在台上展現自我，把「自我出發」當成是創作目的時，必定落入自我耽溺的陷阱，中斷了觀眾對於角色人物的真正理解與欣賞。這種僅有本色的演員展現離真正的藝術創造實有距離，同時，演員也將因此喪失了享受創作極大樂趣的所在。

於此，必須強調「從自我出發」中的「出發」二字，這說明了史坦尼斯拉夫斯基是要演員以自我的生命經驗、自我的真情實感做為詮釋角色的起點，其創作目的自然還是以充分表現角色的形象特質為主；其中還必須融合了劇作家以及導演的藝術處理。演員的「自我出發」，指的就是演員創作工作的開端。正因為呈現角色是演員工作的至高目標，演員為達此目的就必須豐厚自身的生活閱歷，以求勝任舞台上各式各樣的人物、或是呈現出自身多樣的可能性。然而無論如何致力於拓展個人的生活經驗，演員以單獨個人有限的時間與精力，實無力窮盡舞台世界中縱橫古今時空下所有人物的生命經驗。因此演員必須有著易感的心靈與想像能力，他要能從人與人之間彼此共通的「情感共性」中，從自我出發、感同身受，藉以連結到角色所處的時空條件下，尋找出該角色面對其環境、事件所表現的「情感殊性」。特別需要指出，演員進行創作時萬不能「不能失去自我」，這要和「千人一面」的本色演員區分開來。本色演員演什麼都是他自己，只做到了「自我」的陳列展現而不加以「出發」，他只求做到了「角色是我」而非「我就是角色」，僅僅只是演員自身做到「真聽、真看、真感覺」是不夠的，還必須去創造人物的外部特徵及其內在的行動邏輯，必須以角色的名義在舞台上「真聽、真看、真感覺」。

「從自我出發」也許可以進一步積極地解釋為演員對自身感受力與理解力的高度要求，同時也是演員為角色奉獻付出的自謙姿

態。每一個演員勢必受到個人具體條件如相貌身形、音質音域、個性氣質等等因素的左右，而有扮演角色空間上的限制；若是能致力於發展自我的感受力、理解力、想像力，並加上拓展豐富個人的生命閱歷為基石，定能使其扮演角色的空間更進一步擴大。演員必須是謙卑的，他必須知道在角色面前自己是個付出心力實踐的成就者，若是能自謙地為服務角色、成就角色而奉獻，演員最終也將被角色此藝術形象所成就。試想，當代的大學生在學習表演階段，如果有機會扮演與其年齡相近的哈姆雷特一角，一旦虔心深入，莎士比亞筆下的哈姆雷特一定會帶給該學生許許多多深刻的省思。如果演員自滿於自身，認為自己的個人歷練就足以因應任何藝術形象的創造，那就極容易失去與角色間的深刻對話，這也暴露了自身的狹隘偏限。如前所述，現今劇場的排演中經常有機會需要演員從自身發展出角色，這樣的排演方式，更是直接地要求演員個人對自己的充分認識、對己身生活的高度挖掘。「從自我出發」，於此看來，也成為當代劇場實踐中演員工作的另一新解，成為不可或缺的演員能力之一。然而劇場對觀眾的作用既然是教育與娛樂並重，演員要從裁剪自己而轉化為舞台上的角色，那麼演員自己就得是個足以引發觀眾興致和探索的個體，這無疑是對演員必須修持自我、積累自我的高度要求。

演員呈現角色，是其藝術創造工作的主要價值。角色唯有通過演員的詮釋演繹，才具有生動且完整的生命力。演員工作的幸福感，即來自有機會扮演許許多多的角色，從中經歷多樣的舞台人生經驗；也來自經歷角色舞台生活後，而令演員自身的現實生活更為豐厚，甚至演員個人的生命課題，也可能經由各種角色的扮演之後而得到啟示。演員在排演創造角色的期間，他不僅是為自己而存

在，更是為了角色而存在著，在舞台演出的當刻，角色的重要性更是重於自己。同樣的角色在不同的演員解釋之下，我們將看到同中有異的創造，這說明演員個人的生命體悟必定帶入其飾演的角色之中。一般的情況下，觀眾與演員都期待在舞台上見到角色與演員的合而為一，而演員工作中的最大困難與享受，就是縮短自身與角色間的距離的過程。即便當代許多前衛劇場主張中不以演員與角色的合一為目的，而是以演員自身的生命歷練厚度、個人的藝術處理表現手法來完成表演的高度。但其中仍有著共通的重點——角色是演員的，因為它由演員的心靈與肉身加以充填；角色也不是演員的，因為它也受藝術處理（劇作、導演或演員的構思）設定下的制約、不同於演員日常下完全自由意願行動的自己。所以說演員將是角色的工程師與服務者，角色將成為演員的工作標的與良朋益友。

在演員呈現角色的藝術創造工作中，有關體驗派與表現派主張所引發的矛盾爭議，長期以來始終困擾著演員們。自從十八世紀中葉起，在西方表演相關論述中，體驗派與表現派間的爭論迄今已有兩百多年的歷史；其中主張表現派的代表人物有十八世紀的法國思想家狄德羅、十九世紀的法國演員哥格蘭；而主張體驗派的代表人物則有十九世紀的英國演員歐文、義大利演員薩爾維尼，以及早年剛開始建構體系的史坦尼斯拉夫斯基。當然，這項關於演員工作的爭議矛盾絕對不僅是這段時間而已，它的存在想必與演員存在的歷史同樣的久遠，甚至仍將以不同的面貌持續討論下去。或許，這就如同世人處在理性與感性之間的徘徊選擇，究竟該孰輕孰重此一亙古的題目。關於「這兩派爭論的主要問題，實質上就是一個演員自身的情感在表演創作中應不應該做為創作的材料的問題。體驗派主張在演出中要真摯地體驗與角色相類似的情感，深入角色並力爭做

到生活於角色；而表現派則是提倡冷靜地表現角色情感的標誌，監督與控制自己去摹寫出人物的範本，刻畫出人物的性格。」[5]事實上，綜觀體驗派與體現派對演員自身情感的使用，仍存在著共通之處，那就是在角色成型過程中的排演初期，雙方都主張演員投入個人情感是必須的。這說明演員對角色確實得經過感同身受的過程。然而在演出之時，體驗派仍要求演員需再次重新體驗情感的流動，感性地突出角色情感；表現派則要求演員演出時保持自身的理性冷靜，專注於經體驗後已架構好的角色扮演藍圖上，著重於表演技術執行的精確。有趣的是，表現派的哥格蘭曾在演出時曾真的動情流淚，於事後向同台的演員們致歉；早年極度強調內在情感體驗史坦尼斯拉夫斯基，在晚年有感於演員演出時保持情感鮮活的不易，而提出由角色外在行動引發並穩固演員情感的「形體行動方法」。足見，感性投入的「體驗」與理性客觀的「表現」，在演出的時候經常是出現交替作用，而無法完全切割的。

「內在體驗」與「外在表現」並非是絕對對立的見解，兩者必須並存方能共顯真正的光彩價值。最簡單的一個比喻，「內在體驗」強調的情感就像是水，「外在表現」著重的技巧就如同杯子。水一但沒有杯子的盛裝，就無法留住且無法顯現形狀；杯子若是沒有水的注入、不做為飲水之用，則空有容器之形而失去真正的價值與意義。追求內在體驗與外在表現的合一，正是演員工作的奧妙所在，猶如兩把鑰匙可供開啟不同的兩扇門，以抵達演員創作的核心。不管是由內致外、或由外致內，在人既有的天性規律下，均可達到裡外合一的理想演出境界。體驗與表現可以說是演員工作一個目標下

5　梁伯龍〈關於表演流派的介紹〉，手稿。

的兩面，也是演員工作的兩種切入方法，更可能是演員創作的兩種特質。每個人在原始性格中即同時擁有感性與理性，但或多或少有習慣自理性、或感性入手來面對事物的傾向。演員的原始性格與其接受戲劇薰陶的環境氛圍，都將引導其創作傾向自體驗或表現著手，再進一步求得二者的交互作用。如此的創作傾向還會隨著演員個人與藝術上的成熟，漸漸往另一面向發展，這麼一來，演員能力將變得更加全面完備，得以在二者間往返游刃。史坦尼斯拉夫斯基對其體系的修正補充、最終步向追求體驗與體現的結合之道，正是對此的最佳說明。此外，隨著演員對角色題材的熟悉度，也將影響其工作方法，如傾向理性表現入手的演員若是面對極熟悉的人物，自然會改以感性體驗的方式完成創作；而習慣以感性體驗著手的演員如果面對不熟稔的人物，就不得不以理性表現的思考先行。因此，在當代劇場演員的創作中，同時兼重並兼備體驗與表現是不可或缺的能力。如同俄國導演查哈瓦談道：「儘管有的偉大演員在表演中以外形為主，有的偉大演員以內心為主，但他們都是過著雙重生活，都是既『體驗』又『表現』的，因為這是表演藝術天性的要求，不管這些演員在理論上是屬於哪一派的藝術觀點。」[6]

雖說「體驗」與「表現」結合是演員工作的目標，但若是演員因能力經驗造成無法兩全的情形下，在此，想強調演員仍是要以能夠呈現出角色的內在情感，做為首先考慮的處理。常言道：以理服人、以情動人。想要真正打動人心仍得建立在情感的交流之上，任何技術能力若不能連結情感，則易流於使人讚嘆而非感動。以觀看體育競賽為例，體育競賽也能收到娛樂人心之效，當人們觀賞體育

[6] 查哈瓦〈爭取「表現派」與「體驗派」戲劇的結合〉，見《論匠藝》61 頁。

競賽時往往重視運動員的技巧展現,看到精彩之處常常隨之讚嘆不已。只有當運動員獲獎、或終於戰勝困境等情況下,顯露出其精神情感面貌時,觀看者才容易隨之動容。然而藝術創作畢竟和體育競賽極為不同,藝術創作尤重創作者與觀賞者情感的交流,而不是以技術服人為滿足。演員的藝術創造尤其是如此。

許多評論者將史坦尼斯拉夫斯基歸為體驗派的主張者之一,而實際上他的演員工作探索並不僅限於內在情感的經營方法。史坦尼斯拉夫斯基的確一向重視演員內在情感的表達,然而其晚年愈來愈強調演員外在表現方法的運用,他對外在形體行動的鑽研整理後歸納出「形體行動方法」。其目的就是企圖找出演員表達角色情感的可靠方法,就是以外在形體行動來觸動並穩定內在心理情感。對史坦尼斯拉夫斯基而言,形體行動與心理行動是一致的,他之所以提出「形體行動方法」是因為他認為心理情感不易捕捉、不受掌控,唯有通過可視、可分析、可遵循的形體行動邏輯的執行,內在情感自然會湧現。史坦尼斯拉夫斯基談道:「錯綜複雜、變化多端的心理線索只會使你陷入混亂。我已經給你準備好了這條最簡單的形體和初步心理任務與動作(行動)線。為了不嚇走情感,我們將這條線叫做『形體任務與動作(行動)草圖』。但是必須事先說定,隱藏的實質當然不在於形體任務,而在於十分之九由下意識的感覺構成的最微妙的心理活動。」[7]因此「形體行動方法」更正確完整的說法是——「形體/心理行動方法」。「史氏體系」經過長時間的實踐與修正,從「形體/心理行動方法」的旨意來,可以說史坦尼斯

[7] 《演員創造角色》338 頁。

拉夫斯基晚年正企圖整理出一條結合演員內外在、並具備可操作性的創作途徑。

史坦尼斯拉夫斯基的「形體／心理行動方法」，其基礎是建立在對人的生活中一系列的、具次序的、有邏輯的形體行動的理解上，透過理解分析加以具體執行，找出與此連結的人的相應心理活動與情感。並藉此來分析設定角色於劇作規定情境的行動，體現出角色人物的內外在狀態過程。由於「史氏體系」正是構建於寫實劇作之上，因此從分析文本中的情節，找出「形體行動」來調動人物的「心理情感」，實具有非凡的價值。然而於當代劇場的實踐中，文學文本的書寫日益多樣，非寫實的劇作紛紛現世，加上許多劇場工作者放棄服務文學文本，否定劇本先行的傳統創作戲劇（drama）方式，改以強調劇場中所有元素的整合為主，來完成劇場（theatre）創作。劇本僅被當成是創作元素之一，而非主導，甚至是整齣戲已排定之後，劇本才有了真正的定本。因此當代的演員工作日形複雜，有機會面對處理非明確行動邏輯的人物、跳躍拼貼的舞台情境、甚至是排演時仍未完整明確的角色人物。「史氏體系」中的「形體／心理行動方法」以分析文本中角色的行動為開始，此一工作方法在今日摒除文本的主導權威下，似乎已不能完全滿足當今演員的工作需要。

那麼，還有何種激發演員傳達情感的方式能做為補充呢？我們不妨考慮感官能力之於人的心智活動的影響作用。事實上，史坦尼斯拉夫斯基也曾涉及討論感官能力對演員的幫助。他曾以兩個酒鬼為例子，他們在徹夜狂歡之後，忘記了不知從哪裡曾經聽過一曲庸俗的波蘭舞曲，而藉由兩人彼此補充感官的回溯記憶，逐漸記起了當時場景中的所有細節，甚至記起當時兩人間發生的不愉快，而又

再度引發新的紛爭。史坦尼斯拉夫斯基因此說道:「從這個例子可以看出我們五覺的緊密關聯和相互關係,以及五覺對情緒記憶的影響。由此可見,演員不僅需要情緒記憶,還需要我們所有的五覺記憶。」[8]他還談道:「儘管我們藝術中很少運用味覺、觸覺、嗅覺的回憶,它們有時還是會有很大的意義,但它們所起的僅僅是輔助性的作用。」[9]可見史坦尼斯拉夫斯基看待感官五覺能力對演員工作的作用,並不認為是主導性的肯定。但是「生理學上最新的發現卻顯示,心智並不在腦中,而是跟著大隊的荷爾蒙與酵素旅行全身,忙著理解那些我們稱之為觸覺、味覺、嗅覺、聽覺、和視覺的神奇複雜現象。」[10]再試著列舉一個例子,出生後還未學會語言表達的嬰幼兒,他們還尚未完全理解人類社會中人的行為邏輯,及其背後代表的情感與意義,僅以自身的感官綜合能力來接收認識這個世界,而能相應採取行動並給予回應。不能否認的,該時期的嬰幼兒仍有其心理與情感活動,這些活動幾乎是仰賴感官能力的接收回應所引發的。我們幾乎遺忘,在每個人未能掌握語言、文字、社會化行為的嬰幼兒時期,均是依靠感官的作用,來反應傳達簡單但明確的心理活動。因此,若能提高開發自我的感官能力,相信將有助於演員在當代劇場中面對非明確行動邏輯的、跳躍拼貼的表演時,其舞台情感的表達。

演員面對角色的創作,是一個由排演到演出的完整過程。史坦尼斯拉夫斯基相當看重演員與角色的初次會面,他說:「演員的迷戀是創作的推動力,讓演員們在同劇本和角色的初次見面之後盡量

[8] 《演員自我修養第一部》271 頁。
[9] 《演員自我修養第一部》270 頁。
[10] 《感官之旅》5 頁。

把自己的創作喜悅表達出來吧！喜悅和迷戀，就是接近、認識、結交劇本和角色的最好手段。」[11]確實，演員若有了創作的熱情與登上舞台的強烈慾望，很多困難與問題就容易迎刃而解了。演員想要擁有這般的創作熱情，首先，他就必須是個熱愛生活、人群和自己的人。以熱情的態度接受角色之後，就要開始客觀的認識理解「他／角色」，如同將角色當成是一個剛認識的友人般對待，一步步地同理他並感性地熟悉他的一切，以成為其知己為目的。慢慢的，演員和角色的界線會越來越模糊，二者間的交集將愈來愈多，最終達到角色中有演員、演員中有角色的境地。排演過程，將是演員的蛻變到達角色的羽化的過程，一如毛蟲的蛻變完成蝴蝶的羽化。毛蟲和蝴蝶面貌截然不同，卻本為一體。必須以演員自身以往各樣生活的歷練，做為幻化成角色的養分，排演就是其醞釀變化的等待時刻。演出時刻，就是蝴蝶振翅昂飛享受飛翔的喜悅時分。演出對演員來說，更是全面鍛鍊步向成熟的重要經驗，唯有通過一次次的累積舞台演出經驗，演員的藝術生命才得以繼續延續。如此，角色所給予演員的將是能量的蓄集和寶貴的回饋。而演員的藝術創作道路也將會因此而持續久遠。

演員的表演創造行為乃集合劇作家、導演、演員三者的意志為一體，其創作目標即是在舞台上呈現各式各樣的「人」（角色）。正由於演員是以自身的外在形體條件與內在情感經驗，做為創作的材料與工具，因此在演員認識、表現他人的多樣生活之前，其首要工作就是得先從再次認識自己的生活、順利表達自我做起。因為唯有通過熟悉掌握自身的創作材料和工具（即認識研究自我），演員的

[11] 《演員創造角色》221 頁。

藝術創造工作才能順利完成。事實上，經由認識自我並表達自我，是每一個人在日常生活中、於社會團體中力行的功課。而演員的自我認識工作，除了是身為一個社會人的課題外，更關乎其專業藝術能力的養成。因此，演員得比其他的人對於自我認識的工作，要更加深入與關切。

史坦尼斯拉夫斯基曾表示，「我的情感絕對是屬於我的，你的情感也絕對是屬於你的。可以了解和同情角色，把自己放在它的地位上，照所扮演的人物的方式開始動作（行動）。這種創造性的動作（行動）就能在演員身上引起與角色相類似的情感。但是，這些情感並不是屬於劇作家所創造的人物的，而是屬於演員本身的。」[12] 關於史坦尼斯拉夫斯基論及「這些情感並不是屬於劇作家所創造的人物的，而是屬於演員本身的」，並非指演員的情感與劇作中的角色情感毫無關聯，其所要強調的，是指在舞台呈現時直接作用於觀眾的，正是由演員身上當下所投遞出的情感。這與讀者在閱讀劇本時，經由文字感受到角色人物情感的方式有所差異。史坦尼斯拉夫斯基希望以此強調，演員必須把握住自己，在舞台上任何時候都不能失去自己，因為「在舞台上失掉自我，體驗馬上就停止，做作馬上就開始。」[13] 因此，認識自我、把握自我的一切乃是演員修養工作的開端。在此想補充說明，若僅僅是展示演員自我本身，這絕非是表演創作的全部。角色的情感確實是經由演員的情感所展現，但是角色的背景處境又是劇作家的書寫所規範而來的，因此，演員在以角色的名義進行表演時所流露的情感，可以說既是演員自己的、

[12] 《演員自我修養第一部》280 頁。
[13] 《演員自我修養第一部》280 頁。

又非是演員自己的。演員關注於保持自我，主要是為了保持情感表現的真實與鮮活，這是其創造工作的重要準備和開端，而不會是其創作的目的。

可以說，演員的藝術就是研究人的藝術，其中最佳、也最為必須的研究對象就是自己。因為演員既然是自身創作的材料與工具，對自身進行研究了解，乃是為求其材料完備與工具精良的最初準備工作。或許，有人會提出這樣的疑問，莫非對自己最了解的不正是我們自己嗎？出生於俄國的思想家鄔斯賓斯基[14]，曾經表示：「我們面臨一項極為重要的事實——人不認識自己。人不知道自己的能力有限和自己的可能性，甚至不知道他不認識自己的程度有多大。人發明了許許多多的機器，而且也知道，一部複雜的機器，有時需要人細心研究好幾年，才能加以運用獲控制。但是，人並沒有把這種知識應用到自己身上，雖然人本身就是一部複雜的機器，遠比任何人發明過的機器都要複雜得多。」[15]人確實不容易全盤認識且掌握自己，尤其是在當代社會複雜性的考驗下。現代人的許多苦惱與困難，就是源自於對自身的不了解和無法掌握，或說，是未能找到與自己的相處之道。演員對自己的好奇與發問，除了讓自己有機會更加接納自己、更有氣力面對處理生活之外，這更是從事演員創作工作最豐富的資料庫。

對演員來說，認識自我所必須把握的最基本方法，其實就是從生活中的自我行為進行觀察與反省。凡是自己在生活中遭遇的一切

[14] 彼得·鄔斯賓斯基（Peter D.Ouspensky，1878-1947），於莫斯科出生長大，曾在俄國、歐洲和東方世界各地遊歷，致力於研究密意主義（esotericism）的觀念。

[15] 《人可能進化的心理學》10頁。

事物和事件中，關於自我的情緒與理智如何相互作用、慾望與道德如何相互衝突、精神與肉體如何相互影響……等等，對這些狀況的提問與回答，都與演員了解和掌握自己有關。一旦開始以新眼光審視自己，從中將發現個人過往的生活歷史，對現在的自己所生的影響……發現別人眼中的自己和自我察覺的自己之間，其中所存在的差異和共同之處……甚至是對自我原始個性的發現。演員還會因為對自我了解的把握，最終將找出自己的創作個性。藝術創作工作的可貴性之一，就是展現其獨一無二的創作個性。演員唯有把握住自身的創作個性，才能夠找到合適於自己的舞台與角色，其藝術道路方能持續前進。俄國戲劇家丹欽科曾提到，「演員的想像力，遺傳性，以及在精神混亂的一剎那所表現出來的超出意識的一切，都產生於它自己的個性。」[16]可見演員日後創作的重要基礎正是自我的個性。如何認識、掌握並修正自我，這對演員工作顯得特別關鍵。況且，就以在舞台上勝任詮釋角色的目的來說，「一個演員愈是充分發展對於自己的感受，就愈有更多的機會和能力，去認同除了自身以外的其他角色。」[17]

　　若演員提高了對自己的認識掌握，這將成為日後觀察理解他人生活的基礎。因為「在觀察他人時必須思考他的內心世界，力求理解當時他心靈裡的變化；在回答自己的該問題時，要通過自我和自己的心靈去感受他的思想感情。」[18]在穩固掌握自我的基礎上，演員的下一項功課就是得在生活中觀察、認識他人。畢竟單一的個體有其侷限性，而舞台世界人物的多樣繁複，並非是演員個人的經驗

[16] 《文藝・戲劇・生活》139 頁。

[17] 《尊重表演藝術》35 頁。

[18] 《演員創造再體現的途徑》50 頁。

所能完全涵括的。對他人的生活進行觀察、關心與理解，不但有助於提高豐富演員的藝術創作，亦能對其個人的生活進行啟發，而進一步找到自己與人群、社會和世界的連結關係，培養出對週遭環境的關切與熱情。確定自身與環境的關聯，將決定演員表演的創作態度。葛羅托斯基曾說：「假如我用一句話來說明一切，我就要說這完全是一個自我呈獻的問題。一個演員必須再它的內心最深處，懷著信心，把他自己全部獻出來，好像一個人在戀愛中把自己獻出來一樣。關鍵就在這裡。」[19]演員必須在對其所處的環境有著深刻情感的基礎上，才能像葛羅托斯基所說的「好像一個人在戀愛中把自己獻出來一樣」，來面對觀眾進行表演。然而要對環境產生深刻的情感，就得從對他人的觀察和關懷做起，因此一位成熟的演員，必定擁有體貼人群、關愛生活的性格態度。

對自我進行深入了解並掌握、對環境加以深刻觀察並動情，是演員工作中永久的修養功課。但光是擁有對現實生活的認識把握還是有所不足，畢竟表演工作仍是一項藝術創造工作，其中含有一定的創作技法要求。演員必須把握住表演創作的規律和方法，加上對生活深入挖掘的修養，才能夠真正表現出演員此項工作的價值。或許，正由於戲劇是對生活描繪最為直接的藝術形式，演員所表現的角色形象又是對各式各樣的人物最為直接的藝術處理，因為其中距離如此貼近（比起其它藝術形式創作而言），劇場中的演員表演工作，才容易被予以簡單的認識而導致輕忽、或者是過分地賦予神祕的色彩。才會產生對演員的藝術有著片面的認識——認為演戲就只是如同生活而已，或是表演主要靠的是天賜才能。史坦尼斯拉夫斯

[19] 《邁向質樸戲劇》28 頁。

基的體系論述，可以說就是為了解決人們對演員工作的誤讀、和讓演員們擁有確實可行的工作方法而整理提出。「史氏體系」中所論及的體驗與體現諸元素，正是演員所必須具備的素質要求。

「史氏體系」的核心內容，即是歸納出屬於演員創作的有機天性規律與心理／形體技巧方法。看待「『有機天性』這個問題，應該從表演學、從表演藝術本質的角度來看。因為斯坦尼斯拉夫斯基畢竟不是哲學家、美學家，他對於自然的人和社會的人、具體的人和抽象的人之類哲學、美學的命題是不感興趣的，這也不屬於他研究的領域。如他自己所說，他所要研究的是『具有演員氣質的人的有機天性』。」[20]史坦尼斯拉夫斯基曾把演員創造舞台人物比喻為如同樹木的生長、孩子的成長般，有著自然的規律和法則。演員在進入創作的有機天性規律之前，是必須先有意識地掌握住心理／形體技巧。這其中的重點即是，「『通過演員有意識的心理技術達到天性的下意識的創作』（通過意識達到下意識，通過隨意的達到不隨意的）。我們把一切下意識的東西都交給天性這魔法師，我們自己就去採取我們所能達到的途徑──有意識去進行創作和採用有意識的心理技術手法就好了。」[21]上述中史坦尼斯拉夫斯基雖僅談到了「心理技術手法」，但他日後強調體系中各項元素均有心理、形體兩個層面；他還將體系中諸元素的相互關係比為環環相扣的鍊條，只要能將其中一元素掌握提起，各項元素皆會被帶領而開始運作。簡言之，演員在舞台上要能鬆弛與控制、適應與交流，還必須具備想像力、專注力、感受力、信念與真實感……等各項素質。甚

[20] 《斯坦尼斯拉夫斯基體系論集》61 頁。
[21] 《演員自我修養第一部》27 頁。

至史坦尼斯拉夫斯基在談起印象、象徵主義等超意識的創作方法時還說：「只有當演員在舞台上的精神與形體生活能天然的、自然的、正常地、按照天性規律發展的時候，超意識的東西才會從它的秘密深處走出來。」[22]可以說，史坦尼斯拉夫斯基還企圖將其體系中的諸元素，當成是通往寫實主義外的其它藝術形式的創作跳板。

　　雖然史坦尼斯拉夫斯基晚年提出了「形體行動方法」，但其基礎還是在劇作的人物行動中，進行演員演出時形體行動的分析。「形體行動方法」正是以把握現實生活中行動的邏輯順序，來穩定掌握演員的內在情感為目標。因此「史氏體系」中更重要的價值成就，乃是對演員內在心理技術全面的論述。正因為史坦尼斯拉夫斯基建立了演員心理技法的完備、並以解釋劇作找出處理語言台詞與形體行動的方法，其後繼的劇場工作者才有機會在其成就基礎上，對演員外在表現的可能性、身體運用工作進行了更多的探索。梅耶荷德「生物機能學」、亞陶「殘酷劇場」與葛羅托斯基「貧窮劇場」的劇場主張，均強化了演員工作中外在表現能力條件的要求（這裡所談的外在能力條件包含了身體、感官、發聲等能力的開發）。梅耶荷德為實踐其主張的「假定性的現實主義戲劇」，強化了演員身體與聲音技術條件、力主外在表現力的必要。亞陶拒絕了語言、舞台對白中的理性限制，企圖以聲調的、肢體的語彙訴諸感官的、形而上的溝通，來傳達有聲語言所無力表達的一切。在葛羅托斯基「貧窮劇場」的訓練中，演員需通過大量的肢體動作、呼吸發聲的工作來去除身體與心理的種種制約，以達真正的自由與創造。以呼吸的訓練為例，葛羅托斯基談道：「如果演員的呼吸總是過分受到制約，

[22]　《我的藝術生活》258 頁。

限制使用自然呼吸方式（幾乎經常是屬於生理的或心理的性質）的起因必須找出來。我們必須決定他的自然呼吸模式是屬於哪一種的。我對演員進行觀察，同時建議他進行練習，強制他進入心靈／身體的總動員……練習就是以消除這些障礙為目的。我們的方法和別人的方法之間存在著根本的不同：我們的方法是一種否定法，而不是正面肯定的方法……我要從演員身上把妨礙他的剽竊來的東西去掉，給他留下富於創造性的東西。」[23]葛羅托斯基的訓練方法可以看成是一種藉由身體工作，去除演員心理與生理慣性制約的「消去法」；這與史坦尼斯拉夫斯基認為演員登上舞台後，所有原先在生活中熟悉的一切，都得重新學起的「累積法」有所不同。這許許多多關於演員身體外在能力的論述要求，固然有著本質上的差別，但可確定的是，當代的劇場演員除了內在心理技術的學習之外，還必須提升身體、感官、呼吸、發聲等各項外在技術能力，以達表演手段方法的多樣和演員自身心靈意志的提高。

　　演員的修養工作，在史坦尼斯拉夫斯基看來，是一項對體系諸元素的長期實踐養成，並對生活永存虛心觀察並深入感受的態度。而布雷希特並不以純粹藝術上的修養為滿足，他更要求演員必須有強烈的社會責任感；他認為演員在扮演角色的同時還必須保留空間批評角色，藉以供觀眾省思來完成社會教化的任務。固然布雷希特「史詩劇場」中的「間離效果」，多半是經由其劇作家的寫作和導演的手法來加以完成，但對演員造成的作用，已從一項社會教化責任逐漸演變成一項演出技術的要求。無論是表現派的哥格蘭、體驗派的歐文或薩爾維尼，都不約而同地同意了演員在演出時所具備的

[23] 《邁向質樸戲劇》164 頁。

雙重身分，即在演出時扮演人物的「角色自我」、與同時在監看演出進行的「演員自我」。其間的差異在於，表現派認為「演員自我」應為主導，需理性冷靜監控「角色自我」的表現執行；而體驗派則認為應以「角色自我」的體驗為前提，「演員自我」應以排除體驗障礙和幫助人物情感感染觀眾為其主要作用。可以說，「史詩劇場」中的「間離效果」的演出要求，進一步希望演員在「演員自我」的行使時，要能夠做到在角色中自由進出，更重要的是需加入對於角色的剖析評價，而這項剖析評價是得讓觀眾得知並達到令觀眾思考的目標。可以如此推論，布雷希特的主張讓原先體驗派和體現派均同意不被觀眾覺察的「演員自我」（無論是理性冷靜監督、或排除體驗障礙且幫助感染觀眾），有了現身表述的機會；為達進入角色而體驗它、又要離開角色並評價之，「角色自我」和「演員自我」都必須經過舞台手段的處理。「史詩劇場」無論從社會責任或演出技術的角度，都對當代演員提出了新的修養要求。

當代演員在面對現今劇場中寫實與非寫實形式的交融變化下，必須具備更為全面的演出能力，無論是內在心理寫實技巧或外在身體能力開發。簡言之，演員工作就是一項身心能力條件的高度實踐。而這項實踐修養工作不但和演員自身相關，尚與演員身處的人群、社會和世界有關。在身、心間往返以養成素質，在人、我間交流以建立修養，演員的工作道路將逐漸步向面對自我的圓融、同環境相處的和諧。自然，在此過程中，演員也將了解當代人們各方面的複雜變化，並緊緊跟隨劇場形式前進的腳步。

二、排演《如夢之夢》、《雷雨》、《水滸傳》表演 經驗

《如夢之夢》

　　能夠參與《如夢之夢》這樣一個形式、內容和演出長度均十分特殊的劇場製作，對演員來講，確實是一項難得又興奮的演出經驗。這齣劇是在談論一個關於輪迴、關於故事中的故事，或者說是談論人與人之間的某種際遇、對於這樣際遇的某種了悟。這樣的題目其實是很龐大的，所以這齣戲動用了數十個演員，演出上百個角色，在環形舞台上場景交替變換地演出了七個半小時。回想起 2005 年 5 月在演出結束以後的那一刻，我強烈地同情著我所扮演的角色，五號病人。感覺到自己更趨近自己的角色，雖然當時傷感的強度令身心狀態近乎難以承受，但是那仍是一種屬於演員的高度幸福感。同時覺得自己完成了一個前所未有的舞台經驗，獲得了滿足的成就感。

　　《如夢之夢》第一幕的一開始，眾演員以接力的方式集體說了一個關於戰國詩人莊如夢的故事。戲中我的角色五號病人 A 在第二幕的開端，獨自一人向醫生角色說了一個西藏遊牧夫妻的故事。這些故事的講述其實是幫助建立《如夢之夢》的結構，它是個通過故事裡的故事、故事中還有故事。故事與故事間除了是結構的連結邏輯，分享一個又一個故事也是親密信任的建立。五號病人願意跟醫生開始講述自己故事的時候，也代表著兩人之間的關係開始建立。演出《如夢之夢》尤其考驗著演員說故事的能力。

個人在準備「西藏遊牧夫妻故事」的時候，我必須先完成內在畫面，就是指我如何去建立角色在說故事的同時，演員內心必須播放出並且看到和故事相關的影像，如同影片一般。這段影片當中必須出現景物、顏色、人物、事件、季節等等，甚至是氣味和溫度。這也就是「史氏體系」談論的，演員應該建立角色應有的內心視覺與內心視象。史坦尼斯拉夫斯基曾說：「這些視象在你心裡造成相應的情緒。它會影響你的心靈，並激起相應的體驗。」在那一個故事段落的表演處理，這是一個很明顯的運用例子。而這些影像除了西藏遊牧夫妻以外，還要適時加入五號 A 跟自己妻子的關係。以五號病人的角度來說，這故事背後的影像是關於假想的西藏夫妻和真實的自己與妻子這兩對夫妻的交錯剪輯；以我演員個人的角度來說，兩對夫妻都是假想的，但是我必須填上自身的近似經驗與想像，把自己和五號 A 擺放在同一位置。簡言之，演員以角色的名義創造內心視象，但這些內在畫面對演員來說一定得是具體清晰的，這樣演員才能達到史坦尼斯拉夫斯基所說的「激起相應的體驗」。

記得是正式演出的第三場結束後，我發生了一個相當特別的經驗。因為製作龐大，頭一兩場還有很多技術問題陸續在熟悉中，對我來說前一兩場其實還有首演的緊張與亢奮。隨後許多技術執行與演員表演的銜接更加地熟練，我也就更進入演出的節奏，更專注在角色裡。演員即便在排演場中已經穩定找到角色等待正式上台，但是上台後隨著演出的執行，演員對角色的細節感受還是會繼續累積。第三場那天演出結束回化妝間的時候，有一種身體與心理都將要崩裂的感覺，幾乎無法言語。覺得自己的身心狀態快要無法承受五號病人這樣的一個人生經歷。可以從兩方面來談，一是我覺得我

好像更接近角色、更認同他了；另外一方面，心情是十分同情五號病人，我甚至感到我無法想像如果這樣的事情具體發生在我的身上，我是否承受得起……這樣的心情一直還在，並隨著之後的每一場演出都在改變，直到演出全部結束，角色的傷感逐漸成了演員創作的幸福感。我常常覺得演員應該要把你的角色當成朋友一般，持續地去接近他認識他，最後才達到感同身受。朋友之間到了一定的知心程度，除了了解對方之外，也會獲得對方的一些生命經驗。我認為演員跟角色也應該有這樣的過程。

《如夢之夢》的幾個主要角色，是由兩個或三個演員同時扮演，也許其中一位正在向觀眾說故事，另一位則正在搬演這個故事，彼此銜接甚至交替。所以怎麼跟另外一位演員一起來形塑同一個角色，就變成是一件很有意思的事。我很榮幸能跟劇場前輩、教師金士傑一起工作五號病人這個角色，雖然我們沒有很多直接的討論，去談我們應該如何彼此銜接，多半這些處理在排演場中就自然發生了。譬如說我會去觀察一些金士傑排練時的細節。我記得第五幕第三場五號病人跟江紅最後在巴黎分手了，雙手擁抱過江紅之後，金士傑有一個看著自己右手，不忍回望江紅的身體姿態。之後五號病人繼續旅行至上海，我則開始講述那個旅程的開端，說故事時我的視線也從盯著自己的右手開始，找到一個跟金士傑很接近的身體姿態去完成那個銜接。能與金士傑同台、飾演同一角色真是一件很幸福的事，收穫良多。因為他常常以一個長輩來觀照跟他同台的晚輩，會提醒我們很多事情，尤其是表演上的處理。我感覺到師徒制在劇場裡，其實是有其必要性。有機會跟著一個很有經驗的前輩工作，你可以從他的親身示範、他完成的創造中直接學習，可以被提醒很多事。

　　除了金士傑之外，與盧燕對戲也讓我印象深刻。盧燕是非常資深的女演員，扮演顧香蘭A，在排演場中大家都稱她盧奶奶。我一直記得第十一幕第六場「顧香蘭之死」那一場戲，五號病人在上海的病床邊送走了顧香蘭。曾經在一次整排當中，到了顧香蘭將過世的這場戲，因為盧奶奶當天的演出狀況很好，顧香蘭最後對著五號病人同亨利（五號的前世）講的那一話，當下我十分有感覺，那一次整排時心情特別激動。跟前面的幾次整排比較起來，當天的內在心理異常劇烈起伏。原始劇本中該段戲的舞台指示寫著：「上海病房中，非常安靜。五號A安靜的拉著顧香蘭A的手。」我記得賴聲川導演在看完當天的整排後，他覺得那一場戲跟我之前的演出狀態很不一樣。導演提到他本來期待五號病人在那場戲中，其實已經得到了某種答案，他會有一種明白、了悟，所以他原先認為角色應該是安靜平和的，而不需要那麼激動。但是導演後來看見我那樣激動的處理，他也覺得是成立的。所以賴導演告訴我，要我自己決定怎麼樣的表現對我而言是舒服的，他把那個表演空間交給我。當導演這樣講，我會認為導演是肯定當天整排的表現。可是有趣的事情來了，我之後要在每一次演出該場戲時達到同樣的激動，這就變成了一個表演上的期待跟壓力。之後我發現解決之道就是專注地聽對手、感受對手，而不要去預期你要表演出些什麼，不預期並專注當下，戲反而會自己完成。演員常常在表演的時候，只在預期醞釀自己這一場戲接下來要如何表現，反而忘記在場上應該真實專注在正在發生的事情。這種直接奔往表演目的地的處理，經常導致邏輯不流暢，甚至是虛假強做戲。《如夢之夢》的演出經驗告訴我，應該不要期待並且丟掉角色接下來必須呈現出的激動幅度，只要專注地聽顧香蘭告訴五號病人的話，我就能夠穩定每次那一場戲的表演品

質。這是一個在排《如夢之夢》很大的收穫,即更確信在舞台上應該真實地聽、真實地看和真實地感受。

　　賴聲川導演過去的許多作品,都是他跟演員們一起集體創作完成的。《如夢之夢》的發展過程同樣也是,他在 2000 年陸續與台北藝術大學以及加州柏克萊大學的學生們進行過工作坊,逐步將這齣戲發展完成,並於 2000 年 5 月在台北藝術大學首演。我所參與的 2005 年演出版本,並沒有經歷那樣的集體創作過程,而是如同拿到了一個定本直接進行排演。這齣戲是一個結構非常精密且龐大的機器,演員要知道自己負擔的任務,到了屬於你的環節你必須讓它流暢,幫助整部機器的運轉。賴聲川是一位很有組織、佈局結構縝密的導演,加上這個戲賴導演已經在台北藝術大學、香港話劇團導過,到了表坊二十週年時再重新製作一次,導演非常清楚戲應該要達到什麼樣的標準跟效果。導演就像是佈局一個作戰計畫,演員得在這個計畫過程當中把任務完成。這齣戲的演出形式,是一個環型舞台的呈現,演員常常要很快速地出現在下一個必須出現的場景。因此不管在排練場或是正式演出,演員必須很清楚地注意場上正在發生的戲,特別是怎麼去完成銜接,往返切換於說故事的時空與故事中的時空。即便前一場戲你不在場上,可是接下來你必須因前一場戲說出一個結語,你就必須很專注地聽前一場戲,為自己的表演啟動做好準備。譬如三幕一場我還在病床上,三幕二、三場江紅與五號 B 在餐廳、洗衣店相遇之後,轉三幕四場時由我講述一場意外的降雪如何讓自己/五號跟江紅的冷漠關係改變,兩人如何離開洗衣店返回江紅住處。三幕二、三場進行時我正在換裝,但我在換裝的同時必須打開耳朵聽到舞台上戲的進行,不是只有知道台詞進

行到哪裡，還得包括台上演員的情感交流是如何表現，這些細節我必須清楚，轉三幕四場時我才能順利接續演出，所以專注力要很高。

我的篇幅講述故事居多，很多台詞都是必須自己完成，而不是通過與對手的交流。處理這樣大段說白的台詞，雖然是對著另外一個人物、或對觀眾講故事，在處理台詞時更主要的交流對象其實是自己的回憶。這不同於兩個人在舞台上對戲，可以彼此互為鮮明的交流對象可直接相互刺激，若交流對象是自己的回憶它不會直接回應刺激，所以這樣談記憶中的故事的台詞是比較不好處理的。我們大部分人在回憶以前的事做出總結的時候，都還包含了事情發生過之後個人的觀感或檢討在裡頭。所以我處理「西藏遊牧夫妻故事」的功課也必須做這個部分，簡言之，我得讓觀眾除了聽完這個故事以外，還能隱隱感受到他自身對失去妻子的遺憾。雖然演的是一個病人，病人照理講應該體力很差能量應該很低，但是在舞台上絕對不允許低能量、特別是大型舞台上。我仍然必須高能量地表演、說話，只是我必須找出病人的特徵、語氣的節奏與態度，而讓生病的特徵被顯現出來，而不是以所謂的寫實呈現體力欠佳而輕聲說話。我發現這是很多表演的初學者很容易犯的錯誤，常常以為演出輕聲細語就真的在台上輕聲細語，而不知道得要找到為何輕聲細語的態度。別忘記在舞台上永遠是高投射、高能量的。

十二幕一場「最後的旅程」，就是當金士傑的五號 B 在病床上對著醫生講完最後故事，五號病人非常接近死亡，我飾演的五號 A 進入故事最後的旅程情境當中，那趟最後的旅途經歷了許多事，回到江紅的舊住所、造訪小酒館與城堡、參加千禧年儀式等等……我必須在環形舞台繞行二圈中經過數個轉場，跨越許多的時間、空間與表現角色健康情況的變化。具體的走位只是從環型台上從北區順

時針出發重覆再回到北區，我必須解決怎麼從我的走位移動、身形變化當中，表現經歷了時間的前進，以及情緒感情上的累積，得讓觀眾蒙太奇般地跟上角色的改變，甚至回到五號 B 的病床邊時，我的五號 A 已經是正在觀照自己死亡的意識。在環形舞台上表演，關於肢體運用上的調整，我覺得必須考量投射份量的問題，也就是說行動的關係邏輯還是一樣不改變，但是因為觀演關係的實際距離，演員必須調整到一個合宜的幅度，那個幅度必須讓觀眾都清楚接收到又不致過當。小劇場有小劇場舒適的投射幅度，大劇場有大劇場應有的方式。《如夢之夢》的經驗很特別，環形舞台中間的觀眾其實離演員很近，可是二、三、四樓也坐有觀眾，樓上的觀眾可以通過一個大螢幕看到演出。在國家戲劇院雖然是一個大劇場的呈現，但最主要的投射是給中間區離演員很近的觀眾，當然，演員的表演投射還是得照顧到二樓以上的觀眾。譬如說我部份的戲是坐在輪椅上或躺在病床上，所以身體受限不會有太大的動作，可是我得設法通過我在說話的時候背部的改變、或身體的回身改變，以此強化表達我那時候的角色狀態。不能夠只是通過表情而已，我必須做出更大的手勢變化與上半身軀幹的變化，讓觀眾更認識我的角色。

　　整齣戲結尾時我的角色必須唱一首歌，在演出當下那是一首很動人的歌；不是因為我的演唱，而是因為所有的故事已經說完，語言已經不足或說不再需要，歌唱成了最合適的表達選項。我記得我第一次跟導演見面試演的時候，賴導演的最後一個問題，就是問我：「你能唱嗎？」因為五號病人在之前的版本中最後必須唱一首歌。其實我對於自己在舞台上唱歌這件事情的信心不大，我回答導演：「我的唱歌只能自娛還不足以娛人。」隨著排演過程戲逐漸地成形，導演和我越來越確定我的角色最後必須歌唱。為了減低自己

要唱歌的壓力，我得同時做兩件事，其中一件是我在排練當中我必須更快進入角色，因為就如同導演提醒我的，角色成立了歌聲也就成立。第二件事是我在排練期間每天回到家時，必須重覆聽上好多遍這首歌，並不斷地練唱。這首歌首演的演員已經唱過了，我經由不停地聽和唱，我想讓那首歌變成是我不假思索就可以唱出來的一首歌，熟練度必須很足夠。事實上，通過重覆練唱也更幫助我進入角色。我常常覺得演員的表現，舞台當下出現的東西得是鮮活的沒有錯，但是它必須建立在一個非常穩固熟練的基礎上，才有辦法找到每一場演出的當下性。

這齣戲多半的場景是寫實的情境。但演員在舞台上扮演的時候，有兩個以上的演員呈現同樣的角色這其實是非寫實的，當然還包括許多夢境場景的處理。我經常覺得關於非寫實、風格化的戲劇處理其實是由導演決定的。演員面對寫實表演與風格化表演的處理差異，重點是要找出這兩者間邏輯上的差異，同樣都得有邏輯，只是順序或選項的不同。演員其實不管演什麼樣形式的戲，仔細深究其實都還是具備寫實的邏輯基礎。「史氏體系」中談「行動的線」，這條線的邏輯是線性的那就趨向寫實，若是這條線的邏輯是跳躍的則就傾向非寫實、風格化。就像前文提及十二幕一場「最後的旅程」我在環繞舞台的時候，進入許多時空的邏輯就是跳躍的，可是我仍然必須找到我的寫實基礎，也就是我仍然在回答我的角色要做什麼？為什麼做？怎麼做？再次強調，寫實與非寫實絕不是壁壘分明的二分處理，它們經常是交融且有不同變化的。

表演設計上我有增加一個處理，就是當五號病人決定尋找顧香蘭的那一段旅程開始以後，在過程當中我相信他的病情其實也在同時加劇，我想處理出這項交代，即便原先的劇本裡面或者是導演本

來的安排上並沒有這個部分的篇幅。終究五號病人最後還是步向死亡，我認為應該要把角色的身體情況寫實地處理進來。我考量到這真的是一個次要的情節，因為當下主要得表現的是顧香蘭的故事跟心理，這個處理畢竟只是我對自己角色的加工，必須在不搶掉主要劇情焦點的情況下適時補充，要找恰當的空隙擺進來這個的設計。所以我在巴黎咖啡廳的場景中增加了要白開水吃藥的瞬間，或者是在照顧顧香蘭聽他說故事的過程當中，增加一些些表現角色健康情況不穩定的篇幅，如輕聲咳嗽或步伐緩慢等。賴導演已經數次排演《如夢之夢》，他對這齣戲的所有佈局細節都已經非常清楚，但是他仍然接受我的這項補充。當然這個的補充，必須在排演場操作以後讓導演來決定是否合宜及分量的多寡。相信演員的補充只要是合理的並且能豐潤角色，導演肯定會歡迎演員的賦予。

認識史坦尼斯拉夫斯基的學說之後，運用他的體系學進行表演工作成了一件很自然的事。這指的是表演是強調實踐的，學習之後體系方法自然會消化在演員的身體與意識狀態中。「史氏體系」談專注力、想像力、情緒與感官記憶、行動的邏輯性、順序節奏、規定情境、至高任務與貫穿行動、潛語言、內心視象以及交流能力……等等，都在談一個人的天性。成為一個舞台上的人（角色）的時候，這個人（演員）的天性被放到舞台上，所以只要演員在舞台上演戲，我認為都一定會運用到「史氏體系」當中的一些元素。例如談到台詞語言中的內心視象，就算今天這個演員他不是體系的學習者，可是他會不會運用到這個體系元素呢？我想仍然是會的，因為這是自然天性，只是他理不理解、認不認識這項元素罷了。我感覺到「史氏體系」幫助我鞏固角色的穩定性，它讓我在排演失去方向的時候有所依循。它應該成為演員學習的基本功要求。這些「史氏體系」

提到的元素跟要求，只要你經過操作和練習，它會很自然的被消化到你的表演當中。需要強調，想成為演員得要不斷地上台，保持演出創作的機會才能走向成熟。若僅僅是對「史氏體系」做到理性的認識是不夠的，它必須化為身體和意志中的一部分，不是你看了文章讀了書，把那些方法記下來你就能夠做得到。它必須通過你一次一次的表演練習跟正式的演出慢慢累積出來，要看到成績，必須經年累月持之以恆地熟悉。等到這些能力已經在你身上了，你自然就使用上了。就像學習開車，可能要從學習怎麼打檔、怎麼控制方向盤和油門開始，這些是可以拆解開來一一操作演練，可是等真正學會開車以後，這些是全部自然被運用在一起的。

對演員來講，拿到了一個角色就像認識了一個新的人、新的朋友。把角色當成是演員的朋友，經過不停地熟悉認識，到了最後演員可以猜透角色的心思對其瞭若指掌，演員就有機會化身為角色。五號病人這個角色是完整且深刻的，所以演員可以經歷這個熟悉到化身的過程，是表演上難得的享受。進入五號病人的世界，對我來講，讓我有機會去假想去思索生死、輪迴、無常以及「人」，這一個個重大的哲學命題。這些部分是我之前沒那麼深入思考的議題，因為演了這個戲必須試著以角色的名義去經歷，我演員自己確實有受到角色這個朋友的影響。也因為這樣的原因，我才會被激發出第三場演出以後的那個強烈感受。我不敢說我是不是真的發生了什麼具體的改變，或我因此就去信仰某個宗教或某種價值，但是以演員表演實踐後的收穫來看，個人身上的某種厚度是被增加了。我覺得演員很需要這樣的回饋，甚至每一次的演戲經驗當中都需要這個部分，也許這不能夠每次都得到，但需要階段性地出現，這樣才有辦

法支持一個演員可以走的更長遠。演員的成熟進步，是必須通過一個個好的、完整的角色所累積而來。

《雷雨》

中國大陸劇作家曹禺的名著《雷雨》，在華語戲劇界有著一定的價值和重要性。這齣戲除了是北京人民藝術劇院的經典劇目之外，同時也是大陸各地話劇團考驗演員陣容是否水準整齊的檢測指標。因為在《雷雨》中老中青三代演員皆須備齊，男性女性角色兼具，並且各個人物都有極具份量且高度要求的表演挑戰。我在 2006 年夏天受邀至新加坡實踐劇場排演《雷雨》，擔任周萍一角，於該年九月底十月初在新加坡的維多利亞劇院演出五場。個人在獲邀參與演出的當刻是很興奮的，原因是《雷雨》是學習戲劇者眾所熟悉的經典劇本，並且要在台灣目前的戲劇團體中演出這個劇目的機會或許不大。加上此次參與演出工作的演員遍及許多華人地區，除了新加坡當地的演員以外、另外還有來自馬來西亞和中國大陸的演員，本人則是唯一的台灣演員。相信這是一次機會極佳的表演交流。就一個演員的身分，匯集了上述幾項因素，這樣的演出機會令我十分期待。

我所參與的這個版本《雷雨》的演出當中，導演按照原始劇本的書寫演出了序幕與尾聲兩個部分。曹禺在 1936 年為《雷雨》寫下的序言中寫道：「《雷雨》確實用時間太多，刪了首尾，還要演上四小時餘，如若再加上這兩件『墨贅』，不知又要觀眾厭倦多少時刻。我曾經為著演出『序幕』和『尾聲』想在那四幕裡刪一下，然而思索許久毫無頭緒，終於廢然地擱下筆。」也因著演出時間的長度問題，許多劇團於演出時便直接刪去序幕與尾聲，北京人民藝術

劇院就是一例。既然時間已過長，為何《雷雨》書寫時還要留下這首尾，曹禺在序言中還寫道：「因為事理變動太嚇人，裡面那些隱密不可知的東西對於現在一般聰明的觀眾情感上也彷彿不易明了，我乃罩上一層紗。那『序幕』和『尾聲』的紗幕便給了所謂的『欣賞的距離』。這樣，看戲的人們可以處在適中的地位來看戲，而不至於使情感或者理解受了驚嚇。」個人曾在 2004 年於北京欣賞了北京人藝經典劇目回顧演出系列中的《雷雨》，確實在這樣一個充滿戲劇性的情節和看戲經驗當中，觀眾於離場時在情緒上需要紓解與出口是相當必要的。因此在新加坡演出時對於導演恢復序幕與尾聲，曾身為一名觀眾，我覺得這是有相當大的幫助。

　　排演前導演已經先刪減了一些對白篇幅，首次讀劇之後時間仍嫌過長，因此我們仍得面對劇本的刪改工作。導演帶領演員們一邊排戲、一邊從原有的劇本對白中繼續刪改調整，當時進行這項刪減台詞工作的原則是：僅留住絕對必須要留下來的台詞對白，凡是具有重複強調性質的或是可以利用演出行動替代說明的台詞，則一律刪除。在進行這個部分工作時，導演很重視我們演員執行台詞語言的理解和感受，開放很大的空間讓我們演員參與意見。關於台詞對白的舞台呈現，由於演員遍及各個華人地區，因此初步的排戲過程中，我們遇到一個很大的問題是關於統整所有演員口音上的差異。由於我們是要演出一個家庭的背景設定，若是口音差異過大會讓這個背景設定不易成立。這個問題一開始大家都發現了，但是經過兩個多月排練時間的互相適應調整，加上原始劇本中張力十足的戲劇性是相當能吸引觀眾的，所以演出結束之後對於觀眾而言，各個演員間口音問題的差異性，似乎並沒有造成太大的觀戲阻礙。

　　談到演員的台詞語言處理功課，中國大陸演員的基本功很值得借鏡，尤其是他們所身處的語言環境，很直接地幫助他們在舞台上的台詞表達。演員的台詞語言處理能力，有以下的幾項基本要求：音量的投射、咬字的清晰，以及如何適切地表現台詞語言中的行動邏輯和內在畫面。關於音量的投射，這跟身體的能力有關，特別是能否正確地使用腹式呼吸與發聲。演員需要經常保持運動，身體要能聽從個人的指揮，呼吸的調整意識也包含在內。要求以腹式呼吸來發聲除了幫助聲音的長距離投射外，還有一個重要的原因，即我們重大的情感運作都和腹部相關。請試著回想，當我們因生活事件而大笑或大哭的時候，最本能的運作就是以腹部完成哭和笑。當學會以腹部來完成音量和本能運作的投射之後，演員得進一步要求咬字的清晰度。若是音量傳達沒有問題而咬字卻含糊不清，這就如同音響的發聲器正確運作而喇叭的品質欠佳，即便聲音的來源沒有問題而聽者仍然無法順利接收。咬字的清晰正確，跟演員的文字素養與聽覺開發有關；閱讀能幫助演員對文字的敏銳度和判斷力，而耳朵能否判斷正確讀音更直接影響發音的正確。所以演員得經常自我要求在生活環境中耳朵敏銳且發音正確，並且養成文學閱讀的習慣。另外，演員要能從台詞中分析出真正的行動，這也就是潛台詞的確立功課。舞台上的行動會一直持續變化，正確地找出行動的邏輯將有助於台詞的表現性，以及與對手演員交流時的感染力。執行台詞時演員得豐富自身的內在畫面、內心視象，這和情感及感官的記憶相關。簡單地說，我們在生活中說話時內心始終在回溯記憶或想像未來，內在就如同在播放影片一般，有各式各樣的畫面細節。所以當演員說台詞的時候，也必須擁有同樣質地的內在視象如同生活中一樣，而不能只是流於台詞文字的記憶背誦。

　　排演《雷雨》時和中國大陸演員同台，台詞語言的能力也因此再度地被強調提醒。在這次排演的一開始真的會擔心在語言表現上的統整問題，但是透過排戲過程的「聽」跟「說」之間，這個問題在每個演員身上似乎也逐步消弭。當代劇場中演出的戲劇藝術，在台灣我們通常稱為「舞台劇」，在中國大陸則稱之為「話劇」，大陸的稱謂明顯點出劇場中的語言表現還是演員的強項。台灣曾經一度經歷小劇場運動，同時又加上外來導演思潮及荒誕戲劇的影響，否定文本及語言的強勢性，語言的處理好像變得不再那麼受到重視，而較著重於肢體上的開發表現。具備好的身體條件自然很好，但無論如何演員終究不像舞者般著重運用大量的肢體表現，個人認為，語言能力是演員表演時最為重要並且需要精準的基本要求。回歸談提高語言的表現能力，如前所述，語言是十分需要環境的，說話與聽覺是得要同時並重的。在今日的台灣，因為過去一些時日本土化因素的潛在影響，加上流行文化所引領的時髦語言方式，我們的環境中對語言的要求與過去已經有相當的差異，帶著鄉土口音或是含糊不清成了主要現象。尤其想提醒年輕的表演學習者重視這個現象，得自我要求創造純正且清晰的語言環境，畢竟在舞台上是沒有字幕的輔助，任何一句話都只有一次的表達機會。

　　《雷雨》中的每一個角色都有鮮明的表現篇幅，因著劇情的推近幾個主要人物的身體與情緒的反應是劇烈的，排演這齣戲很大的挑戰在於演員的激情能量是否足夠分量。對於我這個來自台灣的演員來說，除了在舞台語言上的處理如咬字、重音、節奏等，必須跟上大陸演員的表現之外，如何呈現角色的激情情緒起落更是一大課題。周萍這個角色存在著擺蕩不安、矛盾衝突、見異思遷、不事生產等種種不討喜的性格特質。劇中的父子四人相較，周萍不如他父

親周樸園的強悍與十足的社會化，也不如弟弟周沖是具有理想抱負與新思想的精神，也比不上在魯家成長的弟弟魯大海的直率熱情。曹禺在《雷雨》序中提及周萍的時候寫道：「他的行為不易獲得一般觀眾的同情，而性格又是很複雜的。演他，小心不要單調；須設法這樣充實他的性格，令我們得到一種真實感。」曹禺要求詮釋周萍的演員，必須先畫出一個清楚的輪廓、勾勒出幾根簡單的線條，再慢慢地描繪，角色才能鮮活以達到複雜而簡單。曹禺還提醒飾演周萍的演員，「演他的人要設法替他找同情（猶如演繁漪的一樣），不然到了後一幕便會擱了淺，行不開。」

我根據北京人藝 1997 年版《雷雨》的影像紀錄中觀察到，濮存昕所詮釋的周萍是較為公子哥兒的人物形象。個人對於周萍這個角色的處理，重點則放在於他的為難、他所受的煎熬，希望可以達到令觀眾能夠同情該角色。畢竟劇末揭露的重大宿命悲劇，周萍可以說是無辜的。他自小無母，父親在其成長過程中肯定因忙於事業而缺席，因此我把周萍設定成他很需要得到別人對他的理解認同，甚至於他對自己的這項需求都不甚了解。因此通過繁漪對他的觀看目光，他意識到自己有了被需要被認同的肯定，這也就是為什麼周萍能夠背叛父親踰越倫理的主因。創作的過程中，為了突顯周萍的矛盾與負罪感，曾經得到於第二幕中對待繁漪過於絕情的筆記。為了降低絕情的表現，我試著提高他對繁漪昔日的愛意。試想其實在周萍心中對於繁漪確實存在過愛意，然而他在事業上沒有什麼特別的成就，就算是在父親的家族事業中也找不到自我的成就感，原始性格又在父親代表的傳統束縛與周沖象徵的新時代精神間擺盪，因此他自然地選擇在愛情上的認真與追求。繁漪是愛情也是知己，無奈她畢竟是繼母，因此周萍的理性和感性劇烈衝突。直到他遇上四

鳳覺得人生可以重新來過，渴望盡速擺脫繁漪的糾纏、弭平對父親的罪惡感，無奈造化弄人，生母的出現證實了四鳳是血緣上的妹妹，這讓他的罪惡感滿溢到走向自盡。如何善用服裝元素表現人物，通過合適的服裝找到角色的自我感受，也是演員功課之一。為了突顯周萍在舊傳統與新思想間的矛盾，我和導演討論後，決定讓周萍的服裝造型於一、二幕身穿長袍，象徵他受到傳統舊時代的制約；而在三、四幕中運用了西服襯衫裝扮，象徵他開始勇於尋找新的自我的意象。希望經由服裝造型更集中表現表演上對角色的設定。

這齣戲是標準的寫實劇形式，十分考驗演員所做的角色功課與設定。這齣戲的情節編寫是充滿戲劇性且高度衝突的，每個角色對於表演上的執行必須十分準確。演員光是理性地設定角色功課是不夠的，必須通過排演達到感性地感同身受。史坦尼斯拉夫斯基所提過的神奇的「假如」，這是每一個演員都經常運用的管道，可通過理性的基礎達到感性的認知，讓演員更加認同角色。如果對於角色僅是存在許多的理性設定，停留在知道角色「應該」做些什麼，而不是經過假如我是角色達到我「想要」做些什麼，通常會流於只完成角色的外在形象，而無法看出這個角色內在深層流動的情感。經歷到達對周萍感同身受的過程是需要相當的精力去完成的，尤其是得運作龐大的身體感官記憶與內在情緒記憶。通過「假如我是周萍」，我甚至察覺到角色所經歷的遠遠超乎我自己的生命經驗，所以演員真的是需要絕佳強壯的身心狀態。因著這樣的排戲過程我出現一個很奇特的經驗，在後期進入整排階段演出第四幕的高潮情節時，我的身心狀態以周萍的名義說著激動的台詞，心中的演員自己卻突然浮現一個念頭：我怎會成為一名演員？也許這是跟身心的高

度疲倦有關、也許跟演員創作連結角色的幸福感有關。演出這齣戲是十分過癮的，尤其是同台的對手演員來自不同地區，可以在一個舞台上進行演技上交流，這樣的機會十分難得。

《水滸傳》

《水滸傳》這齣戲的劇本，是依據香港導演林奕華從古典名著中擷取出男性意象密碼的概念底下所發展，再加上導演跟演員們進行工作坊後，導演和編劇群一起編寫出來的。這齣戲的劇本結構，最後是由一個個片段組合而成。雖然在概念跟意象上是統整的，但是以演員的角色扮演來講，事實上是可以依劇本的結構分段配置，而不需要做單一角色的連貫處理。這很像接力賽，而不是一人詮釋一個角色走完全程。我在《水滸傳》中主要有三個大段落，其中我所飾演的角色形象統一都是黑社會老大（或大哥），除此之外這三者的交集並不大，事實上我也賦予這三個大哥不同的人物性格。導演曾經提到，他希望替每一位演員量身打造角色的獨白段落。我也因此好奇過，為什麼整齣戲中我都是扮演黑社會老大的角色？包括個人獨白段落。我認為可能的原因應該是劇本在書寫男人的形象時，已經設定好一定要出現一位形象鮮明的黑社會老大，也許因為在眾演員中個人的年紀較長，所以導演決定由我來擔任這個部分。

以演員的自我出發來說，我認為自己跟黑社會老大形象是有著相當距離的。若是以必須經常領導他人的經驗出發，我還是能從自身的經驗找到與角色相關的連結，對於責任、信念和可能的孤寂感。首先在「哲學家：先有煩惱，還是思考」的段落，我讓這位大哥呈現比較多的懦弱和衝動。其實他可以說是個單純憨傻的人，他的思想和反應永遠落後於小弟，此外，他甚至無法理解和掌控自己

的老婆。在排練這個段落時，雖然劇本已提供給演員們一些方向跟指示，不過因為林奕華是一位開放給演員很大空間的導演，所以包括角色特質的擺放、外在形象、演員的走位、表演方式，或者是趣味性的選擇，導演都抱持著非常開放的態度，讓演員們自行去嘗試完成。這個段落算是我跟另外兩位演員一起共同排定的，而導演看過我們排定的雛型以後，基本上沒有做太大的變動。這一段裡我們運用了許多身型、身體的趣味，來增加舞台表現的豐富性，簡單說就是通過演員表演的呈現，會遠比單純閱讀文本豐富許多。所以演員之間發展出來的語言、身體、節奏、走位等變化，是具有加分的作用。

　　關於「僵局：不是只有大哥才有兩把槍」的段落，這個段落從排練發展到正式演出的過程，對我而言是一個很特別的經驗。因為先前在排練場中所排定的東西，到了進劇場階段加入技術部門的配合之後，完全被顛覆。當然，最初的三個人物性格，角色之間的關係處在僵持對峙的遊戲規則，這兩者仍舊被保留。但是在上了台以後，導演才決定用演員的影子來演戲，所以我們的走位必須做大幅度的更動，主要得根據燈光與影子的效果而定。而先前排定的東西，就變成了一個基礎，真正最終成型的演出定案，是壓縮在進劇場的短短幾天內確定的。如此一來便會遭遇到熟練度不足的問題，首演版本演出的時候，我覺得自己在這個段落的執行上，是略帶緊張與不安的。遇到這樣的情況演員還是必須自行解決消化，因此我和同台的兩位演員充分利用空台休息的時間，一有機會就上台快速走位，以降低因熟悉度不足而可能造成的失誤。有關這一位大哥的角色個性處理，我讓他是帶有罪惡感的，因為他搶了小弟的老婆（弟

妹）。並且他又來回在應該聽從女人，或是應該相信兄弟的不同立場，導致他猶豫不決激動不已。

簡言之，處理上述的兩個段落，在大哥的角色方面，我必須要找到一種性格上的缺憾，並加以強調突顯出來，才能夠滿足導演對於那兩段情境是往喜劇方向的設定。其實扮演一個喜劇性的人物，需要更嚴肅地來對待角色。因為他／角色把別人認為不需要嚴肅思考的事情，超乎情理的極度執著認真，這樣極度的「真實相信」導致荒謬感，所以戲的喜劇性就會因此而產生。另一方面，在演出這樣的喜劇段落，演員需要高度的能量跟投射，以維持舞台表現具有相當的渲染力。在《水滸傳》中演員特別需要在單一的場次中維持高能量、快節奏，而不太需要照顧到整體的戲劇節奏，也就是說整個戲的節奏變化，已經在劇本及導演的安排掌控之中。林奕華導演對於戲的氛圍變化與段落的節奏配置處理得很好，所以我們演員等於像是在接力賽跑，等接到棒子以後就必須以高能量全力以赴。

至於「獨白：大佬」的段落，我處理這位遭小弟背叛的黑社會老大，則是以正劇而非喜劇的方式去呈現，著重處理身為大哥的無力與滄桑感。因為這是一段個人的大段獨白，所以演員必須建立清楚的角色功課，這包含人物的成長歷程、信念的養成、近期的重大事件、提及的重要關係人、背叛他的小弟、過去背叛他的八位兄弟、以及小弟的母親。他們彼此間的情誼和發生過的種種事件，這些一定都是這位從小沒有媽媽的老大很重要的背景資料。我必須找到這些背景資料對該人物的遠近影響，並確立該角色對所有事件的態度細節，這樣我就容易處理台詞的語氣口吻和語言節奏的鬆緊。雖然我這一段獨白的舞台走位，也是在進劇場以後導演才排定的，但是有關適應的問題，因為不用跟其他演員和技術部門做配合，所以我

在消化最終版本的走位時可以自行工作。這段戲的走位很有意思，是從左舞台直線橫越到右舞台，並且要走在舞台鏡框前緣的橫線上。因此我必須把原先在獨白當中找到的語言段落節奏的邏輯，消化成橫線走位的邏輯，我試著區分出幾個位置和會停留的定點，然後再決定哪一個位置該發生哪些台詞，以及用多快的速度移動或逗留。最終我得做到讓觀眾察覺不出來導演的規定設計，而是感覺到這個人物在獨白的當下他是必須這麼走的。由於走位已經設定成一條最接近觀眾的橫線，我必須更善用身形姿態的變化來強化表演，例如身體的面向、視線的遠近、下巴的高度、脊椎軀幹的造型、轉身的速度、手勢的運用、面部的表情等等，當然這些都必須建立在對角色的理解上。

另外這段獨白還有一個特殊的地方是，最後這位大哥很多更私密的並且沒能說出口的心情，是通過 KTV 中的歌唱來完成表達。獨白段落末尾的歌曲選擇，本來導演希望是一首表現男性衝動心情的歌曲，導演提供了動力火車的〈衝動〉要我練唱。隨著排演過程愈來愈趨近角色，我開始思索一位黑社會老大唱〈衝動〉那樣的歌似乎理所當然，是否還有別的歌曲既能表現被背叛的男性心裡又能豐富情感的溫度？因為我希望這個角色不僅僅是典型的冷血大佬。我想到也許可以試試〈那些花兒〉這首歌，因為這首歌可以跟前一段李建常的說白提及的小白花產生連結，並且我認為這首歌跟角色心情是吻合的。一位黑社會老大唱一首叫做〈那些花兒〉的歌，相信能夠給觀眾更多的想像空間。也所以在排練的中後期，我向導演提出歌曲是否可以被替換，很快的我們就取得了共識。林奕華導演之後曾提起，認為那首歌的選擇是成立的，而且是有助於角色的。

　　事實上我是一個對歌唱沒有太多信心的人，但我試著將〈那些花兒〉這首歌消化到大佬感傷獨處的情境中。要詮釋出這位壓抑的大哥在獨處時內在大量的情感湧現，唱歌的行為對他而言無疑是一種宣洩的方式。希望通過以表演的充實來解決我對單純唱歌的不自信。雖然說我對唱歌沒有太多信心，但當我在演戲的時候，我絕對不讓自己處於心虛的狀態，所以我把焦點擺放在角色唱歌的心情，而不是歌唱技巧的表現。當然，假使是一個音樂劇的呈現，音準或各種歌唱技巧就會變得極其重要，但是這齣戲中的歌唱重點是要呈現出人物的心情，因此我也就能夠找到放心的自在方式去唱。另外，我發現其實後來越接近戲的末尾時，導演的處理手法不再是喜劇的鋪陳，戲的氛圍開始從喧鬧放肆漸漸趨向省思沉重，導演把大佬的獨白和歌唱放在九段獨白中的最後一段，可以經由音樂的感染逐步營造氛圍的轉換。補充說明，我沒有參考太多香港黑社會電影裡的大哥形象，原因是我不希望只呈現出那樣的典型。我覺得這位大哥在獨處的狀態時，他會放掉很多在別人面前的武裝。我選擇以被背叛的傷感心情，做為解釋這個人物的重要核心，他是一個傷感孤獨的男人，而非只是個黑社會老大。

　　跟林奕華導演工作後，我發現他結構一個戲的方法十分自由，以及他對於許多事情都感到興趣並且敏感，因此他的創造力和靈活度都很活躍。這些觀察讓我印象相當深刻，同時也從中學習到不少。我會這樣形容與他合作的感覺，就好像在搭雲霄飛車一般，既驚險又刺激，這算是一個很特別很有意思的經驗。尤其自己在學院長期訓練又在校園中教學之後，面對這樣的導演，開發我更多關於創作的新思維。此外，林奕華導演對演員的關注很高，不管演員因此感覺到是關愛還是壓力，我相信他想認識演員同演員交流的意願

是非常高的，這會鼓勵演員對角色、對整個劇組更加投入。也因為《水滸傳》的分段結構形式，間接地形成某種演員跟演員之間的隱性的表演競賽，刺激大家必須更全力以赴。這或許不是導演的原意，也非戲裡面想說明的主旨，但是讓九個男演員各自完成九段獨白的設定，的確幫助到整齣戲的精彩度。每一個演員都得處理大段獨白，當國家戲劇院的舞台上只剩下你一個人，這考驗著演員的投射能力，演員必須想辦法讓自己的演出能量填滿整個劇場。

演出《水滸傳》這樣形式的戲，因為不是飾演一個統整的角色，加上很多時候演員表演說明的東西比語言說明的還多，所以在「哲學家：先有煩惱，還是思考」與「僵局：不是只有大哥才有兩把槍」的兩個段落，我不會採取一般處理寫實劇的方法進行創作，我會先從理解導演的想法和意圖，然後自己再提供許多表演選項供導演做判斷。但是在黑社會大佬獨白的段落，我將它視為一個寫實的情境去處理。當然，以生活中的現實情況來說，說不定大佬的整段獨白僅僅是一道思緒；也許只是在大佬喝下一罐啤酒的過程中，他一語不發但心裡卻若有所思所完成的幾個念頭。即便是呈現生活中的思緒念頭，但是角色的人物背景和所處的情境是寫實的，因為具備清楚的人物形象與事件。真實生活中的他／大佬或許不會將那段話／獨白一一道盡，可是在舞台上呈現的時候，大量台詞提供了機會讓演員把思緒念頭的種種細節呈現出來。生活當中人的思緒很多時候外在表現出來的，只是一個眼神或低頭的動作，而演員必須放大這個生活動作裡面的內在思緒邏輯於舞台上，帶給觀眾理解並認同角色的感受。另外，我想強調演員對於台詞的潤飾一定要親力親為，甚至連標點符號都要重新再想過。同時如果能有一雙敏銳的耳朵，就更能幫助台詞處理的判斷，進而調整在舞台上的語言呈現。

這齣戲之後經過加演，並且到新加坡、香港、澳門等地巡迴演出，所以演員有再度工作角色的機會。因著巡迴演出場次的累積，我漸漸地在自己獨白的部分工作出更多的細節。林奕華導演在香港演出時曾經告訴過我，他見到戲中有新的發展，他頗訝異於這齣戲已經被排練演出那麼多次，卻仍然可以繼續變化前進。但我自己覺得這是很自然的事，或許可以說是演員跟角色更加靠近了。有時候演員對角色的尋找，甚至會超過劇作家和導演的想像，雖然演員說著劇作家寫的台詞，表演規範在導演設計的走位，可是對於角色的外在形象以及內在情感的呈現，是需要演員自行去補充完整的。其實這些補充也就是演員最重要的創作，也是導演和編劇不能替代的。演員必須不放棄讓觀眾知道站在舞台上的人是誰，通過呈現一個具體且活生生的人，讓觀眾能夠體會角色的心情。

跟林奕華合作以後我曾經思考過，再回到學校後我應該給予學生什麼樣的教學訓練，讓他們將來在遇到不同於學院思維的導演時，可以升任愉快？我還在繼續思考這個問題。我認為學校教學的內容仍是必須的，譬如分析文本、角色功課、訓練自己的身體與聲音工具等，這些都還是得繼續做的。但我認為好像應該再增加演員某種的靈活度，才能夠跟靈活創作的導演配合。除了靈活度之外，演員自身的個人特質要被清楚地開發，也就是指演員自身質感和創作個性的展現。我認為導演對於演員的選擇、角色的安排是會考慮到這些層面的。還有演員必須保有自己的定見，而不能只是一個完全遵照導演指令的演員，演員必須能夠清楚地確立自己的想法，並且知道自己對角色的想法從何建立。帶著遊戲的心情是重要的，我覺得在《水滸傳》的排練場中，很難得維持了良好的遊戲氣氛，所以許多創造和想像才得以順利發展。

經創作運用反思「史氏體系」於導表演藝術教育中之價值

一、「史氏體系」對導表演教學助益之異同

　　導表演教學的最主要目標，即是要培養學生們成為日後劇場創作工作中的演員與導演。在學校的學習過程當中，與其說要完成藝術家的培育工作，倒不如說是讓學生能做好成為劇場藝術家的準備，學校必須提供學生一個合宜的環境。俄國著名導演阿·波波夫寫道：「當我談到導演藝術和表演藝術的完整的創造的時候，我心目中所指的就是像斯坦尼斯拉夫斯基和丹欽科這樣的舞台藝術家的優秀演出。他們在創造演出和建立藝術集體方面的活動堪做為我們的表率……要培養真正的集體，就必須記住斯坦尼斯拉夫斯基關於道德和創作紀律的那些話，換言之，就是要有他所說的那種氣氛，那種造成演員創作自由的氣氛。這也就是最親密無間的同志式環境（就同志式一語的真正深刻的涵義而言）。」[1]以上的這段話所論及的集體感與環境氣氛，同樣是在表導演教學課堂中所應追求的

[1]　《論演出的藝術完整性》15 頁。

——教師得讓學生在親密無間的互動環境中，充分浸淫在自由創作的學習氣氛裡。這正是在談「史氏體系」對表導演教學助益的差異之前，所必須先強調出的表導演教學中的共通之處。演員、導演，是一起追求藝術創造的同志夥伴，共同致力於建立起挖掘生活、反思生活的舞台作品。如此一致探討生活的態度與情誼，在教師與學生間，何嘗不也如此？

　　表演教學、導演教學，正如同演員與導演的創作互動一樣，既有相同重疊之處，也有職務操作上的差別。演員的首要工作即是對自我的挖掘，這也是其工作的起點，過程則重以自我同理他人，再達表現出他人形象的目標。導演的工作重點則是對世界的挖掘，以對生活、對世界的觀察開始，經歷通曉世界構成的種種可能，最終融入自身的觀點看法，在舞台上呈現出一獨特的、反映眾人的生活場景。導演工作、演員工作，其最主要的共同之處與來源，即是生活、即是人！主要的差異是——演員主觀地、感性地、個別地、直接地表現「人」，導演則客觀地、理性地、整體地、間接地表現「人」。史坦尼斯拉夫斯基曾將自己比為淘金者，他說：「我的藝術生活中的這種金屑，我畢生探求的結果，就是我的所謂『體系』，即我所探索到的演員的工作方法，這種方法使演員能夠創造角色的形象，能夠在角色中揭示人的精神生活，並以完美的藝術形式把它自然地體現在舞台上。」[2]足見，「史氏體系」這種忠於對人的精神生活的關注與揭示，正是其永久價值的所在。不管是主觀地、感性地、個別地、直接地表現「人」，或客觀地、理性地、整體地、間接地表現「人」，以人為出發並以人為目的，這正是「史氏體系」對表演

[2]　《我的藝術生活》478 頁。

教學、導演教學的共同助益之處。除了史坦尼斯拉夫斯基學說其具體成果的運用之外，即使不完全同意該學說於當代創作中的適用性，教學時仍需要強調他對人的探索態度和精神。若是學生受此種態度精神影響，無論學生未來從事何種樣態形式的劇場創作，才有引起人群觀眾共鳴的可能。

　　史坦尼斯拉夫斯基除了藝術家的身分之外，他還始終以教育者的位置自居，因此其「史氏體系」比起近代劇場中諸多的精彩論述，尚多了一分教學運用上的系統操作價值。它提供有效的、必備的演員素質訓練，諸如：肌肉鬆弛、舞台專注、假使想像、真實感與信念、規定情境、行動（含形體、語言）的邏輯和順序、單位與任務、心理生活動力（智慧、意志、情感）、思想和感情、情緒的記憶、感官的活動與接受、視象的創造、與對象的相互交流（含形體、語言）、呼吸發聲、吐詞語音、語法語調、潛台詞、心理活動線、形體行動線、速度節奏、舞台自我感覺、個性、舞台魅力、道德紀律等等。並在素質訓練的基礎上再求進入劇中角色人物的創造，其中論及對劇作的感性接觸、理性分析劇本、以自我為出發、在行動中進入角色、自體驗到體現、角色的行動總譜、演員與角色的遠景、最高任務與貫串行動、舞台調度、表現力豐富的造型與性格化、控制修飾、建立角色的自我感覺等等演員功課。正由於「史氏體系」具有循序漸進、以元素訓練逐步操作的特質，元素間又彼此呼應支援，提供學習者切實操作、反覆檢視、增進鞏固的方法，因此它是特別合於教學方法的需要。可以說體系在今日教學運用上的意義，更遠勝於它在劇場創作中的運用價值。

　　大陸演員、導演金山，談到他在扮演契訶夫劇作凡尼亞舅舅一角時，以「困獸」為其角色形象之核心，他有過這樣的一段描述：

「其間經歷了如下的創作過程,即體驗——體現——體驗——體現……和形象思維——邏輯思維——形象思維——邏輯思維……循環反覆的過程。那次演出是一次實驗,一種嘗試,這使我感到斯氏體系在技術方面是體驗與體現相結合的一種方法,是創造活生生的人的一種方法,當然不應該說是唯一的方法,但是應該承認它的規律性,它具有普遍的意義和價值。」[3]金山此處所提到的演員創作經驗,是運用「史氏體系」實踐後所得到的重要創作喜悅心得。即充分以體驗、體現相互激盪,感性、理性相輔相成的演員創造經驗。這正是在表演課堂中,教學者應該要帶領學生們去經歷與認識的重要過程。並讓學生演員能以對「史氏體系」的把握為基礎準備,進一步地,再去認識其他流派的演出方法,了解其中討論演員創作中體驗和體現、感性與理性運作的不同要求技巧,一如近代劇場演出史的發展過程脈絡。可以說,史坦尼斯拉夫斯基學說絕對是屬於演員的,是演員養成必備素質條件與處理文本角色能力的基本功。

綜觀「史氏體系」建立的前後過程,事實上也顯現演員步向成熟的各個階段。早年的史坦尼斯拉夫斯基由於對劇場藝術魅力的嚮往,以模仿開始,曾形成了他日後極度厭惡的「匠藝」階段;再從對匠藝徒具表象誇飾的不滿中,力求真實的內在情感,漸漸形成了以「體驗」為主的表演法則;爾後又察覺內在情感難以掌控的不確定性,學說後期逐步以可具體分析的外在形體行動來穩固情感,即所謂的「形體行動方法」,更精確詳盡的說法為「形體╱心理行動方法」。眾所週知,史坦尼斯拉夫斯基並不滿足於他個人的學說成就,認為其體系是尚未完善的、得繼續前進的道路,其方向正是步

[3] 《論話劇導表演藝術第一輯》95頁。

上對「非寫實」演出方法的探索，他並不僅僅滿足於寫實主義傾向的表演實踐。從模仿的「匠藝」、內在的「體驗」、外在的「形體行動方法」，乃至對「非寫實」演出的試驗初探，可以說史坦尼斯拉夫斯基親身示範了，演員於養成階段可能歷經的種種過程。因此他所留下的經驗心得，與其說有前後矛盾相互牴觸之處，倒不如積極地看成是表演教師可對學生不同學習階段的問題，所應該提出的建言與指導。另外，史坦尼斯拉夫斯基將「智慧、意志、情感」視為演員心理生活的動力、乃是激起所有創作感官的三個統帥，它們可各自引領創作工作，但始終相互依存且彼此支持。他還依據此，將演員的創作個性傾向歸納分為三種類型，即情感型、意志型和理智型。如此的歸納方式，將有助於表演教師把握學生個人的創作個性，提供教學者對不同的學生進行不同方式的引導與建議。

很鮮明易見的，「史氏體系」是給予演員直接的、全面的基礎創作指南的演劇體系，但它對導演工作所產生的助益則可說是部分的、非直接的幫助。對導演教學來說，同樣是如此。史坦尼斯拉夫斯基所處的世代，正值十九世紀末與二十世紀前期的交替，他於1890 年觀賞了德國梅寧根劇團導演克隆涅克主導的演出示範，深受影響後表示──「我很重視梅寧根劇團給我們帶來的好處，即他們那種能夠揭示作品實質的導演手法。」[4]史坦尼斯拉夫斯基日後逐漸發展起他個人的導演藝術，其導演創作重心仍是立於對劇本解析的基礎之上，正所謂「揭示作品實質的導演手法」；我們可從他導演的創作年表中發現，他導演過莎士比亞、哥爾多尼、契訶夫、易卜生、霍普特曼、托爾斯泰、高爾基、果戈里、梅特林克、果戈

4　《我的藝術生活》156 頁。

里、莫里哀等等眾多劇作大師的作品，這充分說明了他的導演方法，主要是建立於對劇作家作品的解讀之上。

　　然而在二十世紀中後期的導演藝術發展，逐步地擺脫劇作文本在劇場整體創作中的至高主導，僅將劇作視為劇場中的創作元素之一，漸漸衍生出形形色色的導演思想，終至導演位置獨尊的景況。其中布雷希特「史詩劇場」、亞陶「殘酷劇場」的反寫實劇場主張，深深影響之後導演藝術家的接續創造，上述二人的劇場主張與史坦尼斯拉夫斯基的「史氏體系」論述，成為上世紀中後至今的三大支柱，可以說後繼者的劇場創造面貌，均是此三項論述主張的交融變化。就導演教學而言，「史氏體系」重視文本處理的導演思考，僅是導演工作的重要一環；導演教學還需培養學生導演面對自我世界觀的覺察與表現（如亞陶「殘酷劇場」的示範），尚需教育學生導演思索創作作品對人群觀眾的責任與影響（如布雷希特「史詩劇場」的示範）。若是以文學寫作文體來類比導演的創作，得讓學生修習寫作敘事抒情的散文和小說（如「史氏體系」方法），還要試著寫出論述的說明文章（如「史詩劇場」方法），再學習寫詩等風格化文體（如「殘酷劇場」方法）；但是得先從抒情達意的文體開始練習起，然後再求對其它各種文體書寫方式的把握，未來才能夠有交融運用的創造變化。因此，「史氏體系」對導演教學的實施是必須的，因為它指出了處理文本這個重要的基本課題，即便它並非是全面的，甚至對現今高度發展的導演藝術而言是不足的。

　　除了對劇本的解讀構思之外，史坦尼斯拉夫斯基另一項重要的導演成績，就是與演員之間的工作互動。演員是導演在排練場中最為親密的創作夥伴，也是導演的舞台作品在直面觀眾時，唯一以「活生生的人的表現樣態」呈現在舞台上的導演元素。因此在導演教學

訓練學生掌握各項導演元素時,「史氏體系」給予學生導演熟悉演員創作規律的認識。欲學習成為導演者,能經由史坦尼斯拉夫斯基的論述,逐漸認識表演方法,這對未來在排演場中與演員工作、指導表演操作,是相當重要且必備的。尤其得留意「史氏體系」中,史坦尼斯拉夫斯基所親身示範的,導演與演員間相互完成彼此藝術成就的互動之道。這點是難能可貴的要項,這正是由於他是演員、導演的雙重身分,史坦尼斯拉夫斯基才能對導演工作中如何與演員相處互動,寫下如此精彩與實用的經驗紀錄。況且二十世紀最末的一位劇場大師葛羅托斯基的「貧窮劇場」宣言,已經將「演員」的位置,推升至與「觀眾」同為劇場中僅存的兩項要素的高度,我們又將通過葛羅托斯基的主張與實驗成果,再度深思演員與導演間更佳的工作關係。於演員、導演和觀眾間關係持續演變的此時此刻,近百年前的「史氏體系」,也許可以再次幫助我們確認演員、導演彼此的職責所在與如何良善互動的思考。

簡言之,「史氏體系」是演員藝術的基礎、被當代的演員工作所包括;演員藝術是導演藝術的基礎、被當代的導演工作所包括。依照「史氏體系」、演員工作、導演工作三者依序畫出的同心圓中的核心,即是「史氏體系」。這顯示了運用「史氏體系」在表導演教學實施中的共同助益之處。至於同心圓中體系無法涵括的部分,正是「史氏體系」分別對於現今表導演教學的不足所在。史坦尼斯拉夫斯基在他的藝術道路上,先後分別走過演員、導演、教學者的不同階段,因此他對此三項工作的職責均能深入,又能指出這三項工作之間的相互影響關係。對當今的表導演教學者而言,這無疑是一項極其重要的寶貴資產。「史氏體系」提出了演員和導演得共同虛心潛入生活當中,與必須一起學習面對劇作的處理方法的兩大方

向。在今天現代派思潮鼎盛的劇場創作中，對於如何回歸生活、回歸文本……是劇場工作者該有所醒思之處。藝術創作本來就帶有強烈的個人色彩，對如何看待生活與面對劇作，藝術家自有其取捨。但就學校的表導演教學工作而言，處理文本與探求生活，卻是不可或缺的教學課題。「史氏體系」之於表導演教學工作，至今仍具備的價值正在於此。

二、運用「史氏體系」於導表演藝術教育的應有態度

「劇場裡最重要的東西——藝術紀律和道德，不是能用表面的手段建立得起來的。……凡是你想要推行的一切，凡是為建立紀律和秩序的氣氛而需要的一切，首先要通過自己來實現。要以身作則去影響和說服別人。……以身作則——是獲得威信的最好方法。以身作則——不僅是對於別人是最好的證明，而主要的還是對於自己。」[5]史坦尼斯拉夫斯基以上的發言，是為了建立劇場中良好的創作氣氛、為了給秩序的組織者建言而談。同樣的這一席話，對當代表導演藝術教育的教學者來說，亦是十分適切，這也是教師們所應秉持的根本教學態度。當代的社會整體，隨這商業機制的無限擴充，追求功利的意圖恣意蔓延。本是單純虔心追求藝術成績展現的劇場創作，也因為這樣的原因，漸漸地滲入浮躁短視、急功近利的雜質。自然，商業機制的強勢銳不可擋，然而商業氣息加入劇場藝術中，究竟是刺激或腐蝕當代劇場藝術的前進發展？迎合觀眾與忠

[5] 《演員自我修養第二部》304-305 頁。

於藝術之間，該如何均衡取捨？劇場創作與劇場教育間有何異同？這些問題的回答，或許見仁見智。但是可以十分確定的是，學校中的劇場藝術教育，仍是要以藝術紀律和道德為最重要的教學要求，唯有在這樣的基礎下，前述的問題才有機會獲得解決與對應。尤其，紀律和道德的示範得通過教師們的親力親為。史坦尼斯拉夫斯基身為該時代劇場革新者所發出的箴言，值得當代表導演教學者再三自我提醒。致力於藝術紀律和道德的建立，將是藝術教育者最基本的教學態度。

論及劇場藝術創作與藝術教育的差異思考，有一個容易被輕忽對待的要點，那就是藝術創作旨在成就藝術作品，而藝術教育則是以成就學生為重。如何以學生個體為主要目標，幫助其個人人格與藝術性格的增長，必須是表導演教學者始終關切的焦點。為何近日的現象中，無論是教學或創作，都忽視了該以人為重點，反而以藝術成就為先呢？我們可再次回想近代劇場創作的大致演進，從中發現這種結果的產生……「史氏體系」始終主張依循「人的有機天性」進行創作，可以說，它是忠於演員藝術以「人」的主體做為創作材料的特點，所做出的最先整理、最完善的體系。接續（繼承或反對）史坦尼斯拉夫斯基學說之後，所發展出的各項劇場論述，形成了現今以導演為至高主導地位的情況。突出導演工作後，強調了導演可任意調配掌控各項劇場元素的不同效果，無論是舞台裝置、劇作文本、演員表演、音樂音效、服裝造型、視覺影像、劇場空間……等等，在導演的判斷中是都可成為創作上的重心，各項導演的運用元素沒有所謂的先後重要順序，一切依導演的創作需求而定。當然，各個劇場元素的自由強調，形成了當代劇場藝術百花齊放的精彩景況，卻也造成了這樣的一種結果：演員淪為與其他劇場元素同等的

定義，有了被物化的傾向，漸失去了演員以「人」為創作材料、創作工具、創作者，三者一體的藝術特性。在當代的表導演創作中，近代的劇場思潮強調了演員在藝術運用上的功能價值，卻少於討論恢復、重整演員為人的根本。雖然後來葛羅托斯基的主張也強調了演員為人的主旨，並期望演員能經由表演通往神聖之境，但是他的論說終究是探找人的核心價值的哲思命題，造成了演員與演劇技術層面漸行漸遠。「史氏體系」表面上雖是以演員方法為主的演劇體系，事實上它還傳達出以人為研究主體的深刻意涵，尤其，它還同時也是演員確實可行的操作技藝。演員是「活生生的人」，學生當然也是！在表導演教學的實踐中，幫助學生人格的養成成熟一直是恆定的重點；這項要求，並不亞於令學生學習熟悉藝術創作法則的實踐操作。「史氏體系」正是同時兼具教學上以人為本質、以演劇技藝為導向的兩樣要求。

史坦尼斯拉夫斯基學說，是他個人畢生戮力於演員、導演創作工作的結果，是他具體實踐的經驗結晶；因此「史氏體系」絕對具備運用操作的創造價值。加上他還以教育家的眼光來逐步完成體系的構建，因此「史氏體系」自然也具備單元系列而進的教學特性，特別符合課程上的設計需要。也因為該體系實為現代表導演藝術的基礎源頭，沒有了「史氏體系」，後繼者的精彩發言也失去了繼承與反對的憑藉；所以史坦尼斯拉夫斯基學說還是表導演學生所該修習的基礎功課，同樣是他們接觸其它諸多表導演論述的前提條件。以上的這些歸納，均是今日的表導演教師於運用「史氏體系」時，所該有的態度認識。

當然，對於「史氏體系」的運用也有它在現今條件下的侷限所在。畢竟它是歷史中的產物，其忠於寫實主義的美學觀無法全然適

用於今，今日的表導演展現更多的是寫實與非寫實彼此交融變化的面貌。並且史坦尼斯拉夫斯基的表導演工作主要是依據劇作家的文本而進行，對於今日擺脫劇作之強勢約束後，而高度強調發展劇場感官性的各項演員論述、導演方法而言，「史氏體系」在現今的操作應用上有著相當的侷限性。再者，即便以搬演文本的手法來談，從二十世紀 50、60 年代的荒謬劇劇作開始、直至二十世紀末之種種後現代劇作的書寫方式，均非單純運用「史氏體系」就能予以排演。另外，就表導演教育上來看，「史氏體系」對當代導演教育的價值遠少於演員教育；其主因是二十世紀中後期至今，導演藝術蓬勃發展，其創作元素不僅僅是以演員或劇作為主導，導演創作思潮直至今日仍風起雲湧。認識「史氏體系」於當代表導演藝術教育中的不足，同樣是教學者應持有的態度。

　　以兩岸表導演藝術教育的現況為例，對於史坦尼斯拉夫斯基學說有著極端不同的運用態度。台灣因其歷史因素的原由，從未直接受到「史氏體系」的影響，如今對該體系的認識，多半是經由美國戲劇消化後的再次傳播；台灣現行的表導演教學內容，大多以二十世紀 70、80 年代之後所盛行的西方劇場論述為主，對於「史氏體系」的真正認識，似乎是處於歷史斷層般的忽略狀態。因此，在台灣提出——「如果有那麼多演出的確自覺或不自覺地展現後現代主義特徵，我們是否應該更有自覺和更有系統地來看後現代主義問題了？」[6]的反思之後，台灣的表導演教學者，除了繼續前衛劇場的探索教學之外，也許更該正視對於「史氏體系」的輕忽。這除了彌補台灣表導演教學上的劇場歷史空缺之外，也能夠對其前衛劇場的

6　《在後現代主義的雜音中》15-16 頁。

表導演探索，再注入動能或是修整方向，尤其是有助於台灣自身表導演教學系統特色的建立。中國大陸則是自上世紀 50 年代起就受到「史氏體系」直接強烈的影響，加上歷史因素曾把該體系推升到至高的典範位置，直至今日，史坦尼斯拉夫斯基學說仍為大陸表導演教學的最重要主體。而大陸方面，在力行「史氏體系」已歷經半世紀的時間過後，該體系學說已經被大陸表導演教學所融入吸收，發展出鮮明自身特質的教學系統。大陸戲劇學者童道明談道：「斯坦尼斯拉夫斯基是一個偉大的戲劇革新家。讓一個藝術思想保守的的戲劇家來繼承戲劇革新家的事業，是不會有好結果的。換句話說，老一輩的戲劇革新家的事業，應該由下一輩的戲劇革新家繼承和發展。」[7]因此在今日的時空條件下運用「史氏體系」的操作，必得加入新的思維與消化，若是保守僵化地運用，不但不蒙其利反受其害。大陸今日的表導演教學除了要在現有的基礎上，繼續以新的革新態度處理「史氏體系」的意義價值之外，還得要更多元地吸納其它近代各樣的劇場理念，朝向非寫實表現的路徑延展。別忘記，史坦尼斯拉夫斯基曾認可過梅耶荷德的實驗意圖、還曾邀請戈登・克雷至莫斯科藝術劇院導戲，同時也曾親力探索表現派戲劇的演出方法。可以說，往寫實路線之外的道路前進，同樣是承接史坦尼斯拉夫斯基的劇場革新精神。相較起來，台灣對非寫實戲劇的表導演手法較為熟稔，大陸則對「史氏體系」寫實的表導演演劇方法累積了鮮明的成績。基於兩岸文化的同源，同樣是希冀能將西方現代劇場的表導演方法，融入己身的社會條件之中，兩岸現有的各自

[7]　《他山集》54 頁。

成績表現，正是最值得提供彼此借鏡、相互補充的參考。也因此兩岸的表導演教學實施，更需要具備彼此觀摩、相互學習的態度。

　　教學工作，是一項培育人才、養成後繼者的崇高工作。表導演教師年年所面對的，均是對表導演藝術創作充滿熱情的青年初學者；教師的經驗、年歲漸長，而所教育的青年學子們，其經驗年紀卻始終一致。史坦尼斯拉夫斯基曾說：「我認為，青年們的許許多多意向我已經不能夠理解了，這原是很自然的。應當有勇氣承認這一點。你們依據我的敘述，會知道我們所受到的是什麼樣的教育。你們可以把我們過去的生活，同現今的、在危險和革新考驗中受到鍛鍊的青年一代的生活做個比較。……我們的任務是懷著興趣和善意，去觀察按照自然規律在我們眼前展示開來的生活和藝術的進展。……我們越是活得久，我們就越有經驗，越有力量。在這個領域中，我們能做許多事情，能用我們的知識和經驗幫助青年人。不僅如此，在這領域中，青年人沒有我們是不行的。」[8]這番話原是史坦尼斯拉夫斯基為了期許當時的俄國藝術青年所發出的談話，現在，放在當代表導演教師的教學態度上，仍是同樣適切。「史氏體系」不但是表導演教學上的一項重要課題，史坦尼斯拉夫斯基本人所表現出的精神與態度，使他成為了表導演教師們應該效法的教育家。

[8]　《我的藝術生活》477 頁。

回歸人之本質的劇場藝術教育

　　劇場藝術創作，始終是環繞反映「人的生活」的主題。人類的生活，隨著歷史步伐的前進，外在環境與文化面貌等等，一直不斷地衝突改變。但在劇烈的改變現象中，卻仍有著不變的本質，正如人們始終保有著追求美好境界的嚮往。英國美學家鮑桑葵（Bosanquet，1848-1923）寫道：「不協調的現象需要更長的時候才能解決，而且我們也無法預料以什麼形式來解決。但是，儘管有這一切不利的條件，人現在卻是比過去任何時候都更加是人了，他必將能夠找到滿足他對於美的迫切需要的方法。」[1]這些話語現在看來，適切地說明出當代劇場創作的現況。做為劇場藝術創作基石的導表演藝術教育，即是要在課堂的教學中完成「人更加是人」的教育目標。

　　劇場藝術教育對學生的成長學習，首先要以培養「完滿的個人」為前提，同時授予藝術創造技法，再讓學生能往「藝術家」的道路邁進。為何在劇場藝術教育中，得如此強調以「人」為本質？原因無它，正因為劇場作品本就是人們的生活縮影、人們的思想投射。導演工作的要義，即是要以自身對生活的體驗觀察所得，對現實生活進行反思或補充，進而在舞台世界中組織起更為深刻、或更為美

[1] 《美學史》375 頁。

好的世界典型。演員工作的要義,就是以自身為起點進而觀照、同理他人,之後才能夠在舞台上以他人的名義行事,同時展現著自己的情感。無論是導演以理性客觀、經由多項劇場元素來呈現人物群象的舞台世界,或是演員以感性主觀、通過自我為材料來呈現單一的劇中人物,導演和演員都必須是觀察人和表現人的專家、研究者。

史坦尼斯拉夫斯基在總結他的藝術生活時,寫下:「真正的藝術應該教導人怎樣有意識地激發起自身的下意識創作天性,以進行超意識的有機創作。……我們應該竭力去了解那種吸引著年輕一代的遠景和最終的目的。活著並觀察在年輕人的頭腦和心靈中所發生的事情,這是很有趣的。……在我生命的最後幾年,我想成為我實際上就是的那種人,成為按照天性本身自然規律所應當成為的那種人,我在藝術中一輩子都是遵循這些規律而生活和工作的。」[2]從史坦尼斯拉夫斯基的這番話中,可以發現三項要點:一、藝術創作必須依循人的天性而行,尤其得經由鍛鍊自身以激起下意識的創作天性。二、藝術教育的傳承方法,正是個人(教師)經由對自身以外的他人(青年學子)進行觀照與同理而來。三、回歸人的天性本身、自然規律,是藝術工作者終其一生的方向目標,亦是藝術家的完滿狀態。劇場藝術教育的方法與目標,正如同上述的三項歸納,一切都需以人為本質,經歷開掘自我、觀照他人、回歸自我的三個重要過程。必須對學生所完成的訓練目標是如此、對於教師教學實踐中的自我完成亦是如此。

導表演藝術教育操作的場域是學校的課堂,這個課堂又與一般的課堂有所不同,因為它同時還是一個集體,一個進行研究「表現

[2]　《我的藝術生活》476 頁。

人、組織人」的集體。史坦尼斯拉夫斯基論及：「沒有任何一種東西能夠把情感的內在過程，把通往下意識的大門的有意識的道路（唯有這些東西才構成戲劇藝術的真正基礎）銘記下來，並傳達給後代。這是活的傳統的領域。這是只能從一些人手中傳遞到另一些人手中的火炬，並且不是在舞台上傳遞，而只能通過講授的方法，通過把秘密揭開的方法傳遞的。」[3]導表演藝術教育的課堂，正是揭開這些秘密方法的場域，並且是唯一的管道方式。教學者肩負著傳遞火炬的重要任務與使命，唯有將身為一個「人」所有可能的精彩發現，令學生在課堂間具體體會，火炬的傳遞任務方告完成。這也是我希望通過對《母親的嫁衣》、《老鼠娶親》的導演創作整理，能給予學習者一些學習上的參考。

　　劇場工作是一項人的集體創作。在共同完成舞台作品的過程中，除追求藝術成績的表現外，更重要的是個人與眾人的互動相處。必須通過個體間的彼此成就，最後的藝術整體成績才能夠算是真正的完滿。近代劇場論述中，關於談論導演與演員間如何工作互動的方法十分多樣精彩，目的都是在為此「兩個人的個體」（導演、演員）尋找「你中有我、我中有你」的各種可能性。儘管論述的方式有異、甚至是大相逕庭，其中不變的是，均在以人（角色）的面貌該如何最佳展現的基礎下，求取人（導演）與人（演員）的最佳工作方法。在導表演教學的課堂中，則替代為尋找人（教師）與人（學生）的最佳互動方法。同樣的，師生之間的互動絕對也應該是彼此的成就，正所謂教學相長。在課堂間經過教學者的親身示範，學生身置其中受到感染影響，未來日後他到劇團的排演場中，方能

做到演員與導演間的良善互動。教師的親力親為，以身教完成示範過程，遠比起僅提供劇場史中演員與導演如何工作的論述資訊，還來得重要許多。《母親的嫁衣》以團員的表演學習為開始、以成熟的展演為目標。《老鼠娶親》以演員的特質配置角色、以互助互補的舞台呈現豐富原著故事。在這兩項導演創作過程中，個人與演員的互動合作是我的工作要項，看見演員們成長變化的成就感絕不亞於個人創作上的成就感。可以說這兩次的創作實踐，同時也完成了教學實踐。

確實，劇場中演劇創作探求「人」的藝術表現方法，並非是「史氏體系」的專利。任何一種取得藝術成就的導表演方法，都勢必以不同的面向碰觸到「人」的核心。在此之所以特別強調史坦尼斯拉夫斯基的學說方法，是由於他一直以教育家的眼光來完成他的演劇藝術體系的構建，這一點是史坦尼斯拉夫斯基的獨特之處。近代西方其他的導演藝術家們，他們的論述中固然也論及演員的培養方法，但目的多半是以導演的藝術運用思考為出發，與「史氏體系」同時也是系統性的教學方法有所不同，這正表現出史坦尼斯拉夫斯基是以他人（演員、學生）為重、進而成就自己的特質。藝術家的創作，是屬於自我實踐的展現；教師的創作，卻是屬於成就學生的展現。史坦尼斯拉夫斯基的遺產，在今日固然非全然與劇場現狀緊密連結，但我們仍可從中進行探找適用於今日的精華，一如尋找古典劇作的時代意義。「史氏體系」除了是導表演學生該學習的基礎功課之外，該體系的建立過程，事實上也說明了一位教學者的心路歷程，當代的導表演教學者應該透視這層意涵，為自己的教學與創作工作找到啟發與動力，以期真正完成以「人」為本質的劇場藝術教育。

參考文獻與書目

王友輝（2004）。〈玻璃瓶中的彩繪呈現〉，台北：《民生報》93年
　　8月25日文化風信新藝見。

王友輝（2005）。〈家的崩解是希望的開始〉，台北：《表演藝術》
　　94年6月。

丹欽科　著，焦菊隱　譯（1982）。《文藝・戲劇・生活》。北京：
　　中國戲劇出版社。

尤・斯特羅莫夫　著，薑麗　譯（1985）。《演員創造再體現的途徑》。
　　北京：中國戲劇出版社。

尼・戈爾恰科夫　著，孫維世　等　譯（1982）。《斯坦尼斯拉夫斯
　　基導演課》。北京：中國戲劇出版社。

安塔洛娃　筆記，厲葦　譯（1957）。《斯坦尼斯拉夫斯基談話錄》。
　　北京：中國電影出版社。

安托南・阿爾托　著，桂裕芳　譯（1993）。《殘酷戲劇——戲劇及
　　其重影》。北京：中國戲劇出版社。

米・杜夫海納　著，韓樹站　譯（1996）。《審美經驗現象學》。北
　　京：文化藝術出版社。

艾・威爾遜　等　著，李醒　等　譯（1986）。《論觀眾》。北京：
　　文化藝術出版社。

貝・布萊希特　著，丁揚忠　等　譯（1992）。《布萊希特論戲劇》
　　北京：中國戲劇出版社。

杜定宇　編（1992）。《西方名導演論導演與表演》。北京：中國戲
　　劇出版社。

余秋雨（1990）。《藝術創造工程》。台北：允晨文化公司。

李默然（1996）。《李默然論表演藝術》。北京：中國戲劇出版社。

林克歡（1993）。《戲劇表現論》。北京：中國社會科學出版社。

帕・馬爾科夫　等　著，孫維善　等　譯（1987）。《論梅耶荷德戲劇藝術》。北京：文化藝術出版社。

彼得・布魯克　著，怡惋　等　譯（1988）。《空的空間》。北京：中國戲劇出版社。

阿・波波夫　著，張守慎　譯（1982）。《論演出的藝術完整性》。北京：中國戲劇出版社。

阿諾德・欣奇立夫　著，劉國彬　譯（1992）。《荒誕說──從存在主義到荒誕派》。北京：中國戲劇出版社。

阿諾德・湯因比　著，劉北成　郭小凌　譯（2000）。《歷史研究》。上海：上海人民出版社。

耶日・格洛托夫斯基　著，魏時　譯（1984）。《邁向質樸戲劇》。北京：中國戲劇出版社。

馬丁・艾斯林　著，羅婉華　譯（1981）。《戲劇剖析》。北京：中國戲劇出版社。

馬丁・艾斯林　著，劉國彬　譯（1992）。《荒誕派戲劇》。北京：中國戲劇出版社。

格・托夫斯托諾戈夫　著，楊敏　譯（1992）。《論導演藝術》。北京：文化藝術出版社。

亞里士多德　著，姚一葦　譯注（1986）。《詩學箋注》。台北：台灣中華書局。

宮寶榮（2003）。〈19 世紀末至 20 世紀初法國戲劇中的明星現象──從莎拉・伯恩哈特到莎夏・吉特利〉，北京：《戲劇》2003 年第 2 期 35-42 頁。

陳顒（1999）。《我的藝術舞臺》。北京：中國戲劇出版社。

陳世雄　周寧（2000）。《20 世紀西方戲劇思潮》。北京：中國戲劇出版社。

梁伯龍（2002）。〈關於表演流派的介紹〉，手稿。

理查德・謝克納　著，曹路生　譯（2001）。《環境戲劇》。北京：中國戲劇出版社。

孫惠柱（2000）。〈現代戲劇的三大體系與面具／臉譜〉，上海：《戲劇藝術》2000 年第四期 49-61 頁。

張仁里　編（1985）。《論話劇導表演藝術第一輯》。北京：中國戲劇出版社。

張仁里　編（1985）。《論話劇導表演藝術第二輯》。北京：中國戲劇出版社。

張仁里（1990）。《演員技巧訓練基礎知識百題集》。新加坡：新加坡藝術劇場。

斯坦尼斯拉夫斯基　等　著，張守慎　等　譯（1957）。《論匠藝——戲劇理論譯文集第三輯》。北京：中國戲劇出版社。

斯坦尼斯拉夫斯基　著，史敏徒　譯（1985）。《我的藝術生活》。北京：中國電影出版社。

斯坦尼斯拉夫斯基　著，林陵　等　譯（1985）。《演員自我修養第一部》。北京：中國電影出版社。

斯坦尼斯拉夫斯基　著，鄭雪來　譯（1985）。《演員自我修養第二部》。北京：中國電影出版社。

斯坦尼斯拉夫斯基　著，鄭雪來　譯（1985）。《演員創造角色》。北京：中國電影出版社。

傅柯　著，劉北成　楊遠嬰　譯（1992）。《瘋顛與文明》。台北：桂冠圖書公司。

焦菊隱（1979）。《焦菊隱戲劇論文集》。上海：上海文藝出版社。

童道明（1983）。《他山集》。北京：中國戲劇出版社。

童道明（1988）。〈重讀《空的空間》〉，《空的空間》中譯本 157-177 頁。

鄔斯賓斯基　著，楊斐華　譯（1979）。《人可能進化的心理學》。台北：斐華出版社。

女鳥塔‧哈根　著，胡茵夢　譯（1987）。《尊重表演藝術》。台北：漢光文化公司。

瑪‧斯特羅耶娃　著，吳啟元　田大畏　均時　譯（1960）。《契訶夫與藝術劇院》。北京：中國戲劇出版社。

黎家齊（2006）。〈寫實主義——劇場界的乖乖牌？〉，台北：《表演藝術》95 年 9 月。

鄭雪來（1984）。《斯坦尼斯拉夫斯基體系論集》。北京：中國戲劇出版社。

鮑桑葵　著，張今　譯（2001）。《美學史》。桂林：廣西師範大學出版社。

黛安・艾克曼　著，莊安祺　譯（1993）。《感官之旅》。台北：時報出版公司。

鍾明德（1989）。《在後現代主義的雜音中》。台北：書林出版公司。

鍾明德（2001）。《神聖的藝術——葛羅托斯基的創作方法研究》。台北：揚智文化。

藍劍虹（2002）。《回到史坦尼斯拉夫斯基——人作為一種技藝》。台北：唐山出版社。

羅丹　述，葛塞爾　著，傅雷　譯（2001）。《羅丹藝術論》。北京：中國社會科學出版社。

譚霈生（1984）。《論戲劇性》。北京：北京大學出版社。

A・格拉特柯夫　輯錄，童道明　譯編（1986）。《梅耶荷德談話錄》。北京：中國戲劇出版社。

J．L．斯泰恩　著，周誠　等　譯（1992）。《現代戲劇的理論與實踐（一）（二）（三）》。北京：中國戲劇出版社。

T・蘇麗娜　著，中平　譯（1986）。《斯坦尼斯拉夫斯基與布萊希特》。北京：北京大學出版社。

國家圖書館出版品預行編目

導演與演員一起工作：談『史坦尼斯拉夫斯基
體系』運用經驗 / 朱宏章著.-- 一版. --
臺北市：秀威資訊科技, 2010.01
　　面；　　公分. -- (美學藝術類；AH0032)
BOD 版
參考書目：面
ISBN 978-986-221-401-5(平裝)

1. 導演　2. 表演　3. 戲劇理論

981.4　　　　　　　　　　　　99001117

 美學藝術類　AH0032

導演與演員一起工作
──談「史坦尼斯拉夫斯基體系」運用經驗

作　　者 / 朱宏章
發 行 人 / 宋政坤
執行編輯 / 胡珮蘭
圖文排版 / 鄭維心
封面設計 / 蕭玉蘋
數位轉譯 / 徐真玉　沈裕閔
圖書銷售 / 林怡君
法律顧問 / 毛國樑　律師
出版發行 / 秀威資訊科技股份有限公司
　　　　　台北市內湖區瑞光路 583 巷 25 號 1 樓
　　　　　電話：02-2657-9211　　　傳真：02-2657-9106
　　　　　E-mail：service@showwe.com.tw

2010 年 1 月 BOD 一版
定價：200 元

讀者回函卡

感謝您購買本書，為提升服務品質，請填妥以下資料，將讀者回函卡直接寄回或傳真本公司，收到您的寶貴意見後，我們會收藏記錄及檢討，謝謝！如您需要了解本公司最新出版書目、購書優惠或企劃活動，歡迎您上網查詢或下載相關資料：http:// www.showwe.com.tw

您購買的書名：＿＿＿＿＿＿＿＿＿＿＿＿＿＿＿＿＿＿＿＿＿＿＿＿

出生日期：＿＿＿＿＿年＿＿＿＿＿月＿＿＿＿＿日

學歷：□高中 (含) 以下　　□大專　　□研究所 (含) 以上

職業：□製造業　□金融業　□資訊業　□軍警　□傳播業　□自由業
　　　□服務業　□公務員　□教職　　□學生　□家管　　□其它＿＿＿

購書地點：□網路書店　□實體書店　□書展　□郵購　□贈閱　□其他

您從何得知本書的消息？

　　□網路書店　□實體書店　□網路搜尋　□電子報　□書訊　□雜誌

　　□傳播媒體　□親友推薦　□網站推薦　□部落格　□其他＿＿＿＿＿＿

您對本書的評價：（請填代號　1.非常滿意　2.滿意　3.尚可　4.再改進）

　　封面設計＿＿＿　版面編排＿＿＿　內容＿＿＿　文／譯筆＿＿＿　價格＿＿＿

讀完書後您覺得：

　　□很有收穫　□有收穫　□收穫不多　□沒收穫

對我們的建議：＿＿＿＿＿＿＿＿＿＿＿＿＿＿＿＿＿＿＿＿＿＿＿＿

＿＿＿＿＿＿＿＿＿＿＿＿＿＿＿＿＿＿＿＿＿＿＿＿＿＿＿＿＿＿＿＿

＿＿＿＿＿＿＿＿＿＿＿＿＿＿＿＿＿＿＿＿＿＿＿＿＿＿＿＿＿＿＿＿

＿＿＿＿＿＿＿＿＿＿＿＿＿＿＿＿＿＿＿＿＿＿＿＿＿＿＿＿＿＿＿＿

11466
台北市內湖區瑞光路 76 巷 65 號 1 樓

秀威資訊科技股份有限公司　　　收

BOD 數位出版事業部

..

（請沿線對折寄回，謝謝！）

姓　　名：＿＿＿＿＿＿＿＿＿　年齡：＿＿＿＿　性別：□女　□男

郵遞區號：□□□□□

地　　址：＿＿＿＿＿＿＿＿＿＿＿＿＿＿＿＿＿＿＿＿＿＿

聯絡電話：(日) ＿＿＿＿＿＿＿＿＿　(夜) ＿＿＿＿＿＿＿＿＿

E-mail：＿＿＿＿＿＿＿＿＿＿＿＿＿＿＿＿＿＿＿＿＿＿